FILMING LIFE

PORTRAITS OF TEN TAIWANESE CINEMATOGRAPHERS, 1970-1990

唐明珠 編著

是電影，也是人生

1970-1990年的台灣電影攝影師

是電影，
也是人生

1970-1990年的台灣電影攝影師

FILMING LIFE: PORTRAITS OF TEN TAIWANESE CINEMATOGRAPHERS, 1970-1990

目次

不再陌生

前言

電影的誕生是眾志成城的美好結果，當電影故事結束，戲院場燈尚未亮起的時候，片尾字幕告訴我們，這部影片有多少人投入其中。電影製作需要少則數十人，多達數百人的電影從業人員，在一定的時間裡，從一個故事梗概發展成一個劇本，經過資金籌募與建立劇組，集結製片、導演、演員、攝影、燈光、美術、服裝、場務等各部門，通力合作完成拍攝，再進入剪接、調光、配樂、混音、特效等後期作業，之後再由電影發行公司安排戲院檔期，並以各種管道為電影上映廣為宣傳，身為觀眾的我們才得以在戲院或串流平台欣賞到一部部精彩雋永的影片。

電影製作團隊目標一致，各司其職也各有功能，其中，電影攝影師在劇組中是最舉足輕重的職務。攝影師作為導演的創作夥伴，以光、影、畫面把劇本裡的故事與導演的想法、意念視覺化，具體呈現在大銀幕上，讓觀眾毫無抗拒地進入被創造出來的電影世界裡，願意相信那個世界真實存在著，進而與劇中人的際遇和情感產生共鳴，這是電影的神奇魅力。

攝影是電影的基礎工作，對觀眾而言，電影是用「看」的，攝影師的重要性不言而喻。他的工作需要與導演、燈光、美術、服裝造型等部門討論，決定影片的調性與色彩；拍攝現場包括掌機攝影、佈光，取得導演所要求的影像；後期則包括調光，或與沖印廠溝通底片沖洗的情況等。為了確保影像最佳效果，攝影師不但要理解導演的需求，提供自己

的藝術見解，利用畫面構圖、光影、攝影機運動等技術，傳遞準確的劇情內容，同時還要創造影像美學意涵，豐富影片意義。

萬一拍攝現場發生天氣不如預期或機器故障等情況，要能及時應變，解決問題，諸如此類的挑戰都是攝影師的日常。在昂貴的電影製作上，攝影師需要應付時間與製作資金，以及影片票房成績等各種壓力，可以想見他們的心理素質必定十分強大，對電影有愛，才能抱持無比熱情投入攝影工作，成就每一顆完美的鏡頭，說服與感動觀眾。

時至今日，台灣電影類型豐富，品質更見精良，看國片成為多數觀眾的娛樂選項，電影宣傳時，除了強力曝光的演員、導演，幕後攝影或美術偶爾也會成為話題。台灣電影一路走來，有膾炙人口的佳作、出色的演員，更有揚名國內外的導演，但在攝影機後面的攝影師，也許大眾熟知他們拍過的電影，卻不太認識他們。每個世代都有屬於自己的歷史，本書是 1970-1990 年的台灣電影攝影師的人生故事，也以此呈現台灣電影的發展軌跡。

2003 年，我擔任編輯，協助資深攝影師林贊庭先生出版《台灣電影攝影技術發展概述 1945-1970》一書，內容包括二十五位早期電影攝影師的小傳和作品年表，這觸發了我對電影攝影師的研究興趣。之後長期觀察台灣電影發展情形，引發我好奇的是，繼前輩攝影師之後，接續者有哪些人？公營的中央

電影事業股份有限公司（簡稱中影）是早期台灣電影的製作核心，1970 到 1990 年間共生產了一百多部電影；臺灣省電影攝製場（簡稱臺製，1988 年改制為臺灣電影文化事業股份有限公司，簡稱台影）在 1970 到 1993 年間也出品了十八部劇情片；而民營聯邦影業有限公司（簡稱聯邦）在 1967 年到 1975 年間也有二十九部電影產量，在這一段時期支撐了台灣電影攝影的又是哪些人呢？

台灣本土培養的第一代攝影師，如林贊庭、賴成英、洪慶雲、林文錦、林鴻鐘等，除了拍攝中影自家的電影，也被外借到其他民營電影公司拍片，他們於工作中帶出一批攝影助理（簡稱攝助），如陳坤厚、閻崇聖、孫材肅、張惠恭、廖本榕、陳嘉謨、郭木盛、張世軍、曾介圭、楊渭漢、李屏賓、呂俊銘、張展等人。同為公營片廠的臺製繼祁和熙、鄭潔之後，後繼有張瑞林、駱榮本等；中國電影製片廠（簡稱中製）則繼張進德、陳繼光、蔣超之後，還有呂恆義、范金玉、古廣源等。至於民營的聯邦，由來自中影的攝影師華慧英擔任製片廠副廠長兼技術主任，帶出子弟兵周業興、邱耀湖、陳武雄等。除此之外，當時還有遊走於中影、臺製及其他民間電影公司，自由接片的葉清標和賀用正等。

粗略來說，上述幾位可稱為台灣本土培養的第二代電影攝影師，但如陳坤厚則介於第一代與第二代之間，既師承第一代攝影師，也帶出幾位後進。這些攝影師進入電影攝影行列各有因緣，有的拍過類型

電影，有的則搭上台灣新電影的列車，成為輔佐新電影導演的要角。1980 年代初期，台灣新電影躍上國際影壇，藝術成就獲得高度矚目，然而光環多集中在導演身上，作者論在台灣電影的論述中是顯學，許多影迷熟知某部電影是某位導演作品，但提到攝影師是誰，大家總是很難說出正確的名字。我不禁納悶，為何攝影這麼重要的職務，卻在銀幕前的燦爛光影中，模糊了他們的身影。除了少數幾位之外，社會大眾對大部分的攝影師都很陌生。

其實上述第二代攝影師都有自己的電影成績，也在業界各有一席之地，他們的電影啟蒙是什麼？如何入行？專業如何養成？在前輩攝影師的教導與其作品中成長，受到的影響為何？他們又如何擺脫傳統束縛，開創自己的攝影之路？他們如何解決攝影工作上的問題？如何看待攝影人生？對於後進的建言又是什麼？以電影史的角度來看，這些都是十分重要的基礎資料。本書透過深度訪談，記錄下他們的工作經歷、電影攝影專業技術樣貌與作品年表，期望藉此描繪他們的電影人生，並留下珍貴的台灣電影攝影歷史。

他們的電影，也是他們的人生，然而我們都所知太少。因此，我以四年的時間執行了攝影師訪問計畫，由於時間與資源有限，本書僅以中影、聯邦出身的十位攝影師為對象，依年紀排序，記錄陳坤厚、陳武雄、邱耀湖、張惠恭、陳嘉謨、楊渭漢、廖本榕、郭木盛、張展、李屏賓等十位攝影師。他們從 1960

年代陸續入行，各自經歷五年到十年的助理工作磨練後，於 1970 到 1980 年代之間開始掌機、擔綱攝影，活躍於 1970 到 1990 年的台灣影壇。五十多年來，他們總共拍攝了將近四百部電影作品，包括膠片和數位攝影。堅守攝影崗位多年後，有人退休，有人轉入電影教學，也有人轉為製片，還有人仍然在攝影線上，繼續奔走於電影之途。

訪問當下，記憶被啟動時，展開的既是攝影師們的電影工作與人生回溯，也是我們重新去認識那個時代的機會。非常感謝他們無私的分享，讓我們有機會留下那個年代的電影歷史，也謝謝他們為台灣電影所做的一切，希望本書能讓這些充滿熱情，且踏實付出過智慧、心力與歲月的電影人，不再是陌生的名字。

陳坤厚

Chen Kun-Hou

———————

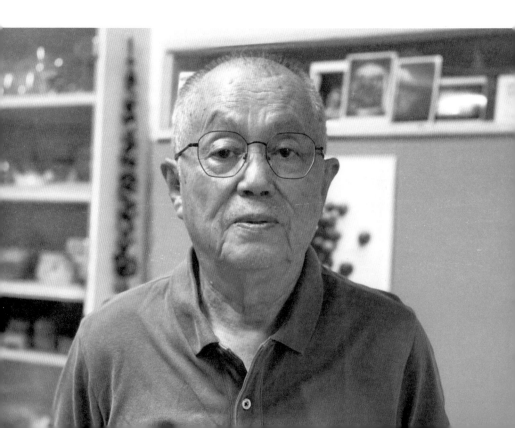

1939 年出生於台中市的陳坤厚，家族經營製糖與貨運事業，在清水還有一家由叔叔經營的光明戲院，小時候每次到清水，他就會跑到自家戲院看電影。從小學開始的成長過程裡，在台中、成功、東海等戲院所看到的日本武士片、好萊塢歌舞片、西部原野奇俠片、懸疑電影大師希區考克（Alfred Hitchcock）的電影等等，都是他青春歲月最好的陪伴，一週看三部電影是稀鬆平常的事。台中一中畢業後，抽屜裡的七百多張電影本事彷彿是一種召喚，讓他從單純愛看電影的重度影迷，轉身到攝影機後面。

舅舅賴成英是他台中一中的學長，那時該校最優秀的學生，像是賴成英和林贊庭並未上大學，而是連同彰化高工的洪慶雲、豐原商職的林文錦等人先後被找去農業教育電影股份有限公司（中影前身，簡稱農教）當練習生，因而受到紮實的電影技術訓練，成為台灣第一代本土攝影師。學生時期的陳坤厚常到舅舅任職的農教閒逛，見過張仲文、關山等當紅大明星拍戲，也在片場裡見識了電影形成的魔幻時刻。對於片場中最醒目的龐大攝影機，他充滿好奇，認為能夠操作攝影機的攝影師好神氣。有時候聽著舅舅和幾位前輩攝影師用日語聊拍攝的種種小事，略懂日語的他，雖然距離那個世界很遙遠，但攝影師們因工作而散發出來的自信與快樂，令他頗受觸動。也許受到片場所見所聞的影響，他心中漸漸萌生了之前未曾有過的電影夢。

陳坤厚高中畢業即入伍當兵三年，退伍前一個多月，

他去應試中影練習生招考，還記得考試科目跟大學聯考一樣，後來他和忻江盛、閻崇聖等人被同梯錄取。1962年5月1日，他從台南軍營退伍，搭車到台北後直接進入中影報到，當晚就住進士林製片廠後面的宿舍，正式展開他的電影生涯。中影練習生吃住都在製片廠裡，住宿免費，扣除飯錢後，每個月還有幾百塊錢薪水可領。練習生實習為期三個月，這期間要到攝影、燈光、剪接、沖印等部門學習，過程雖然辛苦，卻很充實。

實習結束後，陳坤厚進了攝影組。過了幾個月，邵氏兄弟（香港）有限公司（簡稱邵氏）來台拍攝由袁秋楓導演的彩色片《山歌姻緣》，攝影師是董紹泳，中影林贊庭擔任攝影大助支援該片，當二助的陳坤厚終於開始拍片，除了要扛 Mitchell NC 攝影機，他還要負責暗袋換片和組裝攝影機。林贊庭教他很多，舉凡攝助應該具備的知識，他都盡數吸收。每次組裝完機器，林贊庭會再仔細檢查一次，身教如此，讓他領會到攝影組的每一項工作都需要一再確認，才能不出錯地把片子拍好。這部片內景在中影攝影棚，外景包括大雪山、日月潭等地。Mitchell NC 攝影機十分笨重，場務見他瘦弱，教他先拆下鏡頭、馬達和腳架，剩下攝影機機身和片盒，扛著走就輕便快速許多了。拍片實戰跟實習不一樣，加上這部片是香港主創和台灣從業人員共同合作，算是當時頗有規模的製作，跟片得到的經驗讓他獲益匪淺。

1963年，他接拍一樣是袁秋楓導演、董紹泳攝影的

邵氏電影《黑森林》，同樣班底再次合作，默契更佳。
1964 年，潘壘導演帶領邵氏外景隊在台灣拍攝《情
人石》，攝影為洪慶雲，這部片也使用 Mitchell NC
攝影機，它的觀景窗（viewfinder）和鏡頭裡看到的
畫面有些位置上的落差，攝影師需要相當的訓練才
能駕馭這部攝影機。陳坤厚記得有個鏡頭，只見洪
慶雲抓著攝影機，橫搖（pan）過來時一次就到位，
精準的功力讓他十分驚嘆，至今難忘。

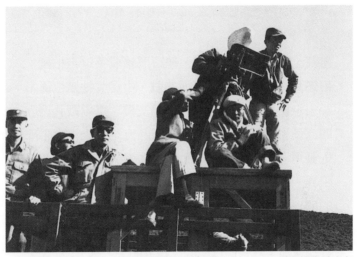

1965《烽火鐘聲》高台上坐者左為導演莊國鈞，Arriflex IIC 攝影機後站立者
左為攝影劉福良，右為攝助陳坤厚

同年，陳坤厚也跟拍李行導演、賴成英攝影的《養
鴨人家》，這是中影健康寫實電影的代表作之一，
他見識了大導演李行的導戲功力，以及賴成英嚴謹
穩重的攝影風格。1966 年，歷史巨片《還我河山》
開拍，李嘉、李行、白景瑞聯合執導，攝影師為華

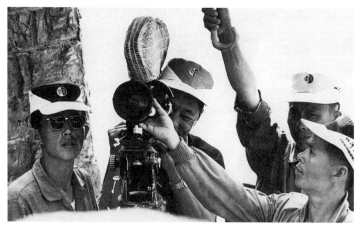

1966《還我河山》左起攝助陳坤厚、攝影華慧英、劇務石守勤、攝助林鴻鐘

慧英、賴成英、林贊庭，他跟著賴成英這組拍攝；但遇到火牛陣這種大場面的戲，中影其他幾位攝影師也全數來到台中清泉崗現場支援。這場戲共出動四部攝影機，主演和臨時演員共五千多人，火牛陣則動用了 800 頭牛，場面十分浩大。他一方面開了眼界，一方面也從中觀察大場面調度與攝影機之間的關係。1967 年，中影開拍張曾澤執導、林文錦攝影的《悲歡歲月》，他擔任攝影大助。同年又跟拍白景瑞導演、林贊庭攝影的《寂寞的十七歲》；從義大利學電影回台的白景瑞，攜手與曾在日本日活片廠受訓的林贊庭合作，作品風格令人耳目一新。其實陳坤厚在 1964 年即擔任賴成英的攝助，拍攝白景瑞 20 分鐘的短片《台北之晨》，當時他已驚艷於白景瑞導演的義大利寫實風格，此次拍攝《寂寞的十七歲》，對自然寫實的攝影風格更加喜愛。接著，由周旭江導演的《雙歸燕》，則讓他有機會跟隨林鴻鐘師

傅學習，中影幾位資深攝影師他都有幸受教了。

除了跟片，陳坤厚在助理時期的工作還包括拍攝字幕。中影有好幾部 Mitchell NC 攝影機，但因為過於笨重，Arriflex IIC 攝影機問世後，攝影師紛紛改用新款機器來拍攝外景，Mitchell NC 攝影機不再受到青睞，但它可以直接在拍攝時做淡入（fade in）、淡出（fade out）效果，林贊庭便改造退役的 Mitchell NC 攝影機，研發出定速單格馬達來拍攝字幕。當時拍字幕使用的是感光度很低、不超過 10 度的柯達底片，每行字幕長度大約是二分之一秒，拍攝一部片的字幕大約需要兩到三天。當時美術部門有個林燈煌，毛筆字寫得非常好，中影的字幕幾乎都是他手寫的。片頭、片尾字幕是在黑卡紙上寫白字，拍出來變成透明的，之後再由沖印廠視情況為字幕上顏色；對白字幕則是以黑色的字幕板，在上面把對白文字挖洞，後面用日光燈照射，做成燈箱的形式來拍攝。因為剪接點會造成畫面跳動，所以一整條 1,000 呎的字幕片並不會去剪接，非不得已，才會出現剪接點。通常副導演會先算好對白中每一句話的秒數和格數，再交給他拍攝，拍攝字幕不需要太高深的技巧，工作很單調，但如果要在現場做片名飛出來的淡入效果，仍然需要經驗才有辦法做好。除了拍攝中影自家製作的電影字幕，有時也要做攝影師從外面接回來的影片字幕，這樣的工作，他一做就是兩、三年。

前輩林贊庭接拍許多台語片，有時忙不過來，會找還

1969《乾坤三決鬥》中影城牆外高台，左起張惠恭、閻崇聖、張德乾、陳坤厚

是攝影大助的陳坤厚代班掌機，讓他在北投搭上台
語片最後的列車，與辛奇、林福地、郭南宏等導演
有過短暫合作。幾年之內，他不斷拍片磨練自己，
同時在幾位中影前輩的教導下，攝影實力漸強。
1969 年，陳坤厚獨當一面，首次掌機，以 Arriflex
IIC 攝影機拍攝《乾坤三決鬥》，令他印象深刻的一
個鏡頭是男主角田野舉起一隻老虎，當時沒有外接
監看螢幕（monitor）可以檢查畫面，他為了要求鏡
頭完美，連續 NG 十幾次，田野就不停地舉起老虎。
這部片請來日本人做特效，中影人員趁機邊拍邊學，
美術李錫堅學成了背景噴雲的技術，之後成了台灣
噴雲高手。1970 這一年間，他連續拍攝周旭江導演
的《雪嶺劍女》、張永祥的《一封情報百萬兵》、劉
藝的《葡萄成熟時》。

1970《雪嶺劍女》宜蘭南山部落合照，後排左三武家麒（戴墨鏡）、左四攝影
指導林鴻鐘（戴深色帽）、左五導演周旭江（戴墨鏡與淺色帽）、左六甄珍、
左八井洪，右三攝影陳坤厚（未穿上衣戴淺色帽）

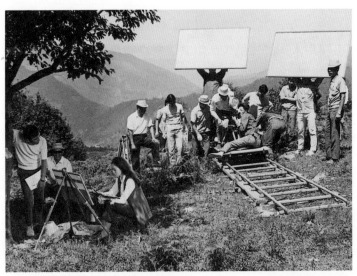

1970《葡萄成熟時》南投清境農場外景，左一王戎、左二導演劉藝、左三歸
亞蕾，右側軌道車上陳坤厚（斜坐掌機者）

Arriflex IIC 攝影機是台灣當時的主流攝影器材，他陸續以這款輕便的攝影機與嚴俊、牛哥（李費蒙）、白景瑞、李融之、徐進良、陳耀圻等導演合作。1973 年為宋存壽導演拍攝《母親三十歲》，初次與宋存壽合作，他觀察導演的特質，盡力以影像傳達出導演所要呈現的人文氣息，電影推出後廣受好評，這部片也成為宋存壽的代表作之一。之後他還為擔任導演的賴成英掌機拍攝《煙水寒》和《煙波江上》，以及以固定班底方式連續與李行導演合作《浪花》、《風鈴風鈴》、《白花飄雪花飄》等片。1978 年，李行導演的代表作之一《汪洋中的一條船》讓陳坤厚拿下第一座金馬獎最佳攝影獎，他在本片雖承襲賴成英的嚴謹度與片廠中規中矩的攝影風格，但他知道自己已經無法滿足於這樣的風格，改變勢在必行。

1979 年再為李行導演拍攝《小城故事》，這次陳坤厚走入民間生活中，以其敏銳與靈活的攝影技術實景拍攝，李行導演因為有過《汪洋中的一條船》的合作經驗，對他很信任，給他更多發揮的空間。李行以前拍的電影較少手持攝影機的鏡頭，但《小城故事》有一場打架的戲，演員要從這個房間打到另一個房間，因為受到實景空間的侷限，鋪軌道也沒辦法拍出來，所以陳坤厚決定以一種運動型、比較接近生活視覺的方式來拍攝，而導演也能接受，因而讓《小城故事》呈現出親切且具有生活感的影像風貌。至此，他脫離之前的攝影風格，更靠近自己的電影理想，《小城故事》成為他攝影生涯的分水嶺，讓他朝著自己的方向前行。他因本片入圍當年金馬

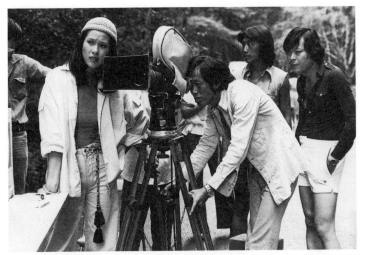

1980《娶錯老婆發錯財》左一周丹薇、左二陳坤厚與 Arriflex IIC 攝影機，右一導演陳浩

獎最佳攝影獎，本片則獲得最佳劇情片，成績頗受肯定。

之後，陳坤厚陸續拍攝賴成英、李行、徐進良的電影。1980 年，因緣成熟，他與侯孝賢及企劃許淑真形成鐵三角，開始合作拍片。第一部是侯孝賢擔任編劇與副導演，他轉任導演並兼任攝影師的《我踏浪而來》；這是一個城市愛情故事，林鳳嬌、秦漢都是以前常合作的當紅演員，檔期很滿，但劇組很快就取得他們的檔期，因此他的首部導演作品拍攝很順利。同年他又開拍第二部片《天涼好個秋》，本片也像前部片一樣呈現出清新自然的風格。有場戲是男主角阿 B（鍾鎮濤）在萬國戲院門口吃肉羹，警察來了，大家一哄而散，阿 B 拿著肉羹繼續吃，吃完後把碗放在牆角。陳坤厚事先已經勘查過，知道

漢中分局的警察何時會出來巡邏，於是他先到漢中分局，使用變焦鏡頭（zoom lens）遠拍警察走出分局大門，之後帶著攝影機趕到峨眉街，等待偷拍那位即將來到現場的警察；果然警察一走到萬國戲院門口，吃肉羹的民眾一哄而散，他也取得了他想要的鏡頭。

陳坤厚身兼導演與攝影師，責任重大，工作也很吃重，但他可以完全掌握拍攝的內容與進度。拍攝某個鏡頭時，因為只有他看得到觀景窗，場景裡的瓶子要往右移、椅子要再過來一點等動作，也只有他最清楚，指揮和拍攝效率都很高，一拍完，下個鏡頭的執行方式已經在他的腦海裡，而且他可以自己做決定，不必如以往要先跟導演溝通，因此工作速度很快，每天提早收工，一部片一個多月就殺青。之後，他雖然已經成為導演，但有一段時間仍會以攝影師的身份，為徐進良、李行、賴成英、蘇月禾等導演拍片。

當時陳坤厚與侯孝賢有個默契，他當導演時，侯孝賢擔任他的編劇和副導演；1981 年，侯孝賢執導首部電影《就是溜溜的她》，隔年執導《風兒踢踏踩》，他就擔任侯孝賢的攝影師，他們以這樣的搭檔方式繼續合作了《俏如彩蝶飛飛飛》和《在那河畔青草青》。這幾部片以知名演員和好聽的歌曲吸引許多觀眾，但劇情內容、電影手法和攝影風格卻已從三廳愛情文藝片的類型，漸漸轉換成更貼近一般人生活樣貌的內涵，共同特色是男女主角不再只是不食人間煙火的

大學生或富家女，而是走入山林和偏鄉的時代青年；
陳坤厚和侯孝賢以此開拓了觀眾的視野，讓大家看見
台灣的地理環境與人文。他和侯孝賢通常在現場不需
要特意溝通，侯孝賢拍一下他的肩膀，他就立刻開啟
Arriflex IIC 攝影機，捕捉遠方小孩在山河之間自然嬉
戲的鏡頭。他不在意拍了多少底片，只是思考著電影
與庶民生活之間的連結，並盡量以最自然的方式來表
達故事。1960-70 年代盛行瓊瑤愛情文藝片和武俠武
打片，但觀眾已經漸漸疲乏無感，這幾部片帶來的新
鮮感，讓人眼睛一亮，票房也很亮麗。

1982《俏如彩蝶飛飛飛》前排左一侯孝賢（坐者）、左三陳坤厚（掌機者）

早期中影片廠時代的經歷，讓他學習到嚴謹的製作
細節，不論攝影、燈光、美術都必須符合片廠的製
作規範，但隨著時代的演變，拍片作業慢慢進入生
活，光影或陳設不再是人工手作，電影越來越強調

真實性，想要拍攝三十年的老房子，就要有三十年生活累積出來的痕跡，因此，努力去找到這樣的房子來拍就好，而不是去做舊。又因為攝影器材和底片越來越進步，觀眾對於影像寫實有所認同和喜愛，片廠也就漸漸沒落，當影片不再需要搭景，美術、陳設、木工和繪畫人才無用武之地，也就四散飄零了。

1982 年，陳坤厚離開任職將近二十年的中影。

1983 年，他導演兼攝影的《小畢的故事》是台灣新電影初期的重要作品之一，無論口碑或票房都很出色，更獲得當年金馬獎最佳劇情片、最佳導演、最佳改編劇本等獎項。其實這部片的成功並非一朝一夕，而是有其過程；他累積十幾年、在無數電影製作細節中打磨出經驗，從《小城故事》開始確立攝影方向之後，逐步走向自然寫實的風格。他拍的小孩不再是片廠裡字正腔圓的小明星，而是透過鏡頭，讓觀眾看見現實生活裡小孩真實、樸拙而動人的樣貌。他稱《小畢的故事》是練習之作，但這部片不但是他對電影理想的實踐，也因深受觀眾喜愛，為台灣新電影發展打了一劑強心針。同年，中影拍攝由侯孝賢、曾壯祥、萬仁導演的三段式電影《兒子的大玩偶》，他同時擔任三段電影的攝影師，在預算與資源有限的情況下，以豐富的經驗讓拍攝順利進行，並統一全片攝影風格與調性，該片推出後引起很大的迴響，成為台灣新電影的重要基石。之後，他擔任製片與攝影師，拍攝侯孝賢導演的《風櫃來

的人》，故事描述幾個年輕人在澎湖鄉下與高雄城市所經歷的青春騷動。他認為場景裡光影的呈現，是攝影師在傳達訊息給觀眾，讓觀眾了解這個場景和角色之間的關聯與情感。他很清楚影像所帶來的力量，當男孩們騎著摩托車在路上奔馳，他的攝影機總是能夠精準地找到最動人的角度。這樣的能力來自他早期一年 365 天都在拍片而累積出來的熟練，也是他對生活與生命細膩觀察的結果。這部片膾炙人口，不但成為他與侯孝賢合作最具代表性的作品，也對台灣電影影響深遠。但兩人在拍完《冬冬的假期》後即各自發展，分頭追求屬於自己獨特的電影之路。

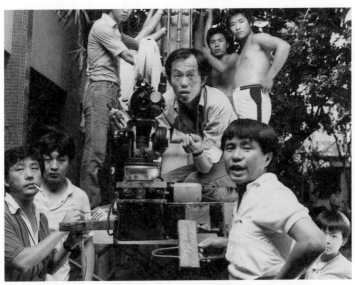

1983《風櫃來的人》左三陳坤厚（掌機者）、左四導演侯孝賢

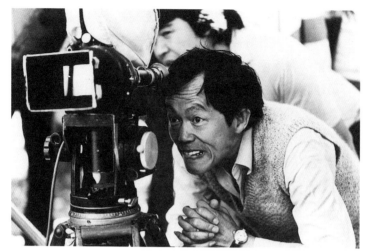

1984《小爸爸的天空》陳坤厚與 Arriflex III 攝影機（劇照師陳懷恩攝）

1984 年，陳坤厚導演兼攝影開拍《小爸爸的天空》，當時輕便而亮度更強的 HMI 燈具已經問世，他本來希望中影公司趕快採購以利拍攝，但中影遲遲沒有動作，他等不及便自己進口 HMI 燈具來用，拍完後，中影也就跟著採購了。多年來，他用自己購買的 Arriflex IIC 攝影機拍了許多部電影，到了 1985 年，他計畫開拍《結婚》，當時台灣電影尚未使用最新型的 Arriflex III 攝影機，他率先進口來拍片，升級的攝影機果然威力強大，當年他就以《結婚》獲得金馬獎最佳攝影獎，而片中精緻細膩的台灣人文內涵，也讓他入圍最佳導演獎。隔了兩年，台灣業界一下子就進口了三十多部 Arriflex III 攝影機。而他自己的 Arriflex III 攝影機在《結婚》之後，還陸續拍攝了《最想念的季節》、《桂花巷》、《流浪少年路》和《春秋茶室》等片。

從 1980 年首次執導《我踏浪而來》之後，陳坤厚有好幾部片都是導演兼任攝影師，剛開始他覺得這樣的工作方式很有效率，一路拍下來，雖然有優點，但他越來越覺得這不是件好事，因為自己決定攝影機位置時，也會同時確定主光（key light）和輔光（fill light）的位置，拍攝現場很快就準備好，但整個空間感卻被限制在自己的思維裡。他覺得如果能有一個好的攝影師，對這個鏡頭提出另一種光影和運鏡的建議，電影的氛圍和情感應該會不太一樣，呈現出來的效果也許會更好。這樣的體悟在 1985 年拍攝《最想念的季節》時，他便有所覺察，到了 1988 年的《春秋茶室》，這種感覺更加強烈，但另一方面，由於他對《小爸爸的天空》這個故事抱持著完全開放的心態，他覺得如果不是自任導演兼攝影，應該

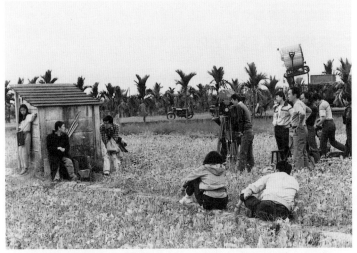

1985《最想念的季節》左二張艾嘉、左三李宗盛，右側陳坤厚（深色上衣）與 Arriflex III 攝影機

無法實現自己的理念。專心在攝影機背後掌機，或是時不時跑到鏡頭前指導演員演戲，又或是只當導演指揮大局，另請攝影師設計鏡頭，各有利弊，很難說哪個方式最好。但不論如何，攝影師作為電影技術部門的領導者，與導演共同創作，承擔的壓力自然是重中之重。

1988 年，他回歸為攝影師拍攝虞戡平導演的《海峽兩岸》；1990 年為因中國水墨畫結緣的香港導演楊凡拍攝《祝福》；之後又為楊凡導演的《遊園驚夢》擔任策劃。1996 年到 2004 年間，他應昔日電影夥伴周令剛之邀，轉換跑道到北京擔任飛騰製作有限公司製作總監，一共製作了九百多集電視劇。2006 年，他回歸電影執導《雙鏢》，其後陸續執導《新魯冰花：孩子的天空》和《幸福三角地》；2021 年，他以製片人角色製作陳志漢導演的《回眸》，2023 年執導了《青銅葵花》一片，同年獲得第六十屆金馬獎終身成就獎，至今也仍走在電影路上。

從 1960 年代入行，陳坤厚歷經台語片、健康寫實片、愛情文藝片、武俠片，一路來到台灣新電影時代，也拍過電視劇、紀錄片，他是一個完全以底片拍攝的電影攝影師，長期的底片訓練，最能掌握底片的感情，但他認知到數位攝影日新月異，曝光寬容度更大，色彩還原度更高，美學層次的呈現也很出色，如果有機會用數位攝影機拍電影，他也樂於嘗試。不過，他相信攝影師的人文素養比技術成就來得重要；世界各影展中獲得最佳攝影獎的作品，也較多

是表彰攝影的人文涵養，而非只是技術的高超。

電影需要各項人才通力合作，攝影組成員的默契很
重要。之前陳坤厚常手持攝影機拍攝，大助有時只
能憑感覺來跟焦，他總覺得大助的功夫好厲害；而
他的攝助們在現場承擔了所有技術面的工作，包括
測光、佈光等，也能管理好器材，讓他無後顧之憂，
可以專心攝影，甚至留下時間去做導演的工作。這
麼多年來，能夠找到優秀的攝助來幫忙，他自覺十
分幸運。對有志從事攝影工作的人，他重視的是善
良的心，如此對萬事萬物才能更加寬容；攝影師用
自己的眼睛去傳達影片所要傳達的訊息，所以他的
眼睛必須能看見美好的事物，才能將影像的美好定
格在畫面之中。一部電影，導演處理戲劇，攝影師
則負責精準傳達影像的情感訊息，但如何理解影像
情感？如何準確傳達訊息？他認為基礎訓練、生活
與生命經驗，還有時間的淬煉，都是攝影師的養成
之道。

他曾經身處台灣電影新舊交界之處，經歷劇烈的變
化，一方面承繼電影製作的傳統，一方面奮力掙脫
束縛，勇敢走自己的路。他說他只是個拍電影的人，
拍的永遠是自己喜歡的題材，也一直覺得拍電影是
件快樂的事。從攝影機背後走到前面去指導演員的
那一段路上，他擁有的應該是雙重的快樂。

作品年表與入圍得獎紀錄

1969 乾坤三決鬥

1970 雪嶺劍女
一封情報百萬兵
葡萄成熟時

1971 雙鎗王八妹
最短的婚禮
大地春雷
還君明珠雙淚垂

1972 東南西北風

1973 虎豹兄弟
母親三十歲

1974 癡情玉女
大地龍種

1975 雲深不知處
大通緝令
近水樓台
桃花女鬥周公

1976 星期六的約會
浪花
我是一沙鷗

1977 風鈴風鈴
煙水寒
白花飄雪花飄

1978 汪洋中的一條船
※ 獲得第 15 屆金馬獎
最佳攝影獎
追趕跑跳碰
煙波江上

1979 小城故事
※ 入圍第 16 屆
金馬獎最佳攝影獎
悲之秋
早安台北
拒絕聯考的小子

1980 娶錯老婆發錯財
碎心蘭
我踏浪而來（兼導演）
西風的故鄉
原鄉人
天涼好個秋（兼導演）

1981 就是溜溜的她
蹦蹦一串心（兼導演）
歡喜冤家

1982 風兒踢踏踩
俏如彩蝶飛飛飛（兼導演）
在那河畔青草青

1983 小畢的故事（兼導演）
※ 獲得第 20 屆
金馬獎最佳導演獎
兒子的大玩偶

1983	風櫃來的人（兼製片） ※ 入圍 1984 年第 21 屆 　 金馬獎最佳攝影獎	2023	※ 獲得第 60 屆 　 金馬獎終身成就獎

1983　風櫃來的人（兼製片）
　　　※ 入圍 1984 年第 21 屆
　　　　金馬獎最佳攝影獎

1984　冬冬的假期
　　　小爸爸的天空（兼導演）

1985　結婚（兼導演）
　　　※ 獲得第 22 屆
　　　　金馬獎最佳攝影獎
　　　※ 入圍第 22 屆
　　　　金馬獎最佳導演獎
　　　最想念的季節（兼導演）

1986　流浪少年路（導演）

1987　桂花巷（兼導演）

1988　春秋茶室（兼導演）
　　　海峽兩岸

1990　祝福

2001　遊園驚夢（策劃）

2006　雙鏢

2009　新魯冰花：孩子的天空
　　　（導演）

2013　幸福三角地（導演）

2021　回眸（製作人）

2023　※ 獲得第 60 屆
　　　　金馬獎終身成就獎

尚未上映　青銅葵花（導演）

陳坤厚

27

陳武雄

Chen Wu-Hsiung

———————

1940 年出生於雲林土庫的陳武雄，父親務農，母親為家管，在家排行第五，兄弟姊妹共七人。成長過程中生活艱苦，沒能好好上學，必須常到田裡幫忙農事。小學畢業那年，他便離家跟隨老師到台北出版社工作，一方面努力自學，另一方面也養成喜歡閱讀的習慣。爾後在印刷廠工作，練就精準的撿字工夫，與文字結下不解之緣。工作之餘，他最大樂趣是到出租店租借武俠小說來看，後來有感於工作之需，更勤學英語。

在陳武雄小時候的記憶中，鄉下最大的娛樂是在大樹下聽老人講古和看歌仔戲，偶而會有新聞片或宣導片到廟口放映，例如推廣農會甘蔗栽培技術等等，此外兒時並無對電影的印象。長大後，他最早看電影的地方是三重金都戲院，那裡所放映的二輪電影開啟了這個青年對電影的癡迷，接觸日本片以後，小林旭、石原裕次郎、淺丘琉璃子全都變成他魂縈夢牽的偶像。當時也流行美國西部片，他對約翰・福特（John Ford）的《驛馬車》（*Stagecoach*, 1939）猶有印象，但看過《養子不教誰之過》（*Rebel Without a Cause*, 1955）之後，便瘋狂喜歡上以叛逆形象著稱的詹姆斯・狄恩（James Dean），只要放映狄恩主演的電影《天倫夢覺》（*East of Eden*, 1955）、《養子不教誰之過》和《巨人》（*Giant*, 1956），而且是他騎腳踏車可以到得了的戲院，他就一定會去看，這幾部片看過的次數已多到不可勝數。他甚至為自己取英文名為 James，對狄恩的崇拜之情不言而喻。這樣的情懷延續幾十年後，他因工作到美國，仍念念不忘

要追尋《養子不教誰之過》的電影場景。那時候他雖然喜歡看電影，但尚無電影概念，後來偶然跟任職中影攝影師的表姊夫林鴻鐘聊起看電影的方式，他才茅塞頓開，從此養成一部電影看三次的習慣，第一次看劇情，第二次看劇本的表現形式，當時還不懂得什麼是分鏡，但第三次就能慢慢在鏡頭裡找到自己能夠理解的意義了。

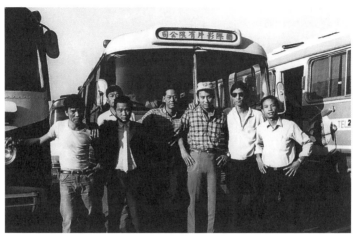

1960 年代聯邦國際電影製片廠交通車前合影，左起邱耀湖、場務——（後）、小邱（前）、洪化朗、田鵬、金長松、陳武雄

退伍後，陳武雄回到撿字老本行，並短暫與弟弟合開出版社出版《簡愛》（Jane Eyre）等英文簡易本課外補充讀物。時值 1965 年，林鴻鐘為陳武雄拍結婚照時，建議他進電影圈學攝影，他因此進入中影當練習生。初入行的他參與李嘉導演的《貂蟬與呂布》，該片場景在台中清泉崗；之前歷史大片《還我河山》曾在此搭建古城樓、古街道等大景，戲拍完後，這些場景就提供給後來幾部古裝片使用。《貂蟬與呂

布》攝影指導是華慧英，但由林鴻鐘掌機拍攝，大助是趙玉侯，二助是楊維斌，仍是見習生的陳武雄負責攝影機開關，一聽導演喊「camera」或「cut」就去開關攝影機。這個任務看似容易，但當時底片昂貴，時機掌握是個大學問，太快或太慢都會被罵。有場戲他因為跑去換片，沒有經歷試戲就進入正式拍攝，導演喊「掉」，他誤聽為「cut」，立刻關機。其實這是男主角武家麒騎在馬上，到了某個時間點，導演要男主角腰上的玉佩掉下來摔碎，取其「寧為玉碎，不為瓦全」的意涵。他關機的結果當然是重來，導演說：「陳武雄比我還懂得戲，我都還沒有喊 cut，他就把我 cut 掉了。」該片使用 400 呎的柯達底片，攝影機是十分笨重的 Mitchell NC，換鏡位要兩、三個場務工一起抬機器，換鏡頭則用老虎鉗去旋鬆螺絲。

之後陳武雄擔任二助，跟隨被外借的林鴻鐘去拍攝由周旭江導演的《尋夢園》，該片內景多在台北社子島的攝影棚拍攝，他漸漸認知電影原來是這樣拍的。除了攝影師，攝影組通常有兩個助理，大助主要負責測光、跟焦、換片、換鏡頭，二助要幫忙搬動攝影機、裝底片、換鏡頭、做攝影紀錄及保養器材等。攝影師告知光比後，大助去量主光、輔光、背光（back light）的曝光值。他記得當時還曾經流行過眼睛光，攝影機旁有個小燈，對著演員的眼睛打光，讓演員的眼睛變得更加明亮動人。之後他再回中影拍攝《雙歸燕》，再接著拍攝李嘉導演的《生命之歌》，有場戲是男主角柯俊雄倚門看著天上飛機

飛過，導演喊「看」，聲音快速有如「cut」，他又把這場戲 cut 掉了，這兩個「cut」也成了他攝助生涯最難忘的回憶。再來他接拍由林文錦掌鏡的《月滿西樓》和《大瘋俠》，那時候在片場無人有空閒給予指導，只能靠自己觀察學習，跟了幾部片，總算累積了一些現場經驗。另外就是他接受林鴻鐘多看電影的建議，拍片領的飯費幾乎都花在看電影上，對電影製作自然有其領會，也有助於攝影工作。如此跟了六部片，他慢慢愛上了攝影組的工作。

彼時工作是簽部頭約，有戲拍才有錢領，收入不固定，陳武雄婚後需要更穩定的收入來養家，剛好聯邦因《龍門客棧》大紅，急著開拍《俠女》。拍攝《龍門客棧》時，聯邦在桃園大湳國際電影製片廠（簡稱大湳片廠）以鐵皮屋搭建了臨時攝影棚，但聯邦很有企圖心，希望把它建設成為影城，便廣招人才，聘請香港來的楊世慶導演擔任製片廠廠長，華慧英擔任副廠長兼技術主任和器材採購。1967 年，陳武雄經由林鴻鐘介紹給華慧英，因此進入聯邦技術組擔任攝助，並展開《俠女》的跟片工作。開拍前，華慧英主導規劃電影專業課程，包括製作、攝影和照明技術、影像美學，以及各部門如何分工合作等，以此作為所有演職員的在職訓練。由聯邦自己招考進來的新人演員，除了演出，胡金銓導演要求他們都要選擇一項幕後工作來參與學習，讓演員更全方位了解電影攝製的各種專業。攝影師華慧英也會在拍攝期間，向技術人員隨機解說取景構圖、運鏡、佈光與戲劇情調等技巧，當時的演職員因此受益頗多。

《俠女》是胡金銓導演在聯邦開拍的第二部電影，攝助最多時有五個人，周業興、邱耀湖分別是大助、二助，陳武雄擔任第三助理，另外還有張世軍和金長松等助理。該片使用 Arriflex IIC 攝影機拍攝，但攝製期間聯邦又從好萊塢買回一部最先進的 Mitchell Mark II 攝影機，隨後中影也購買同款攝影機，這是當時台灣僅有的兩部新款攝影機。技術人員對於能夠使用跟好萊塢同等級的攝影機都很興奮，但這部機器很重，移動不便，所以到花蓮、大禹嶺出外景時，華慧英還是使用相對輕便的 Arriflex IIC 攝影機。但不論使用什麼機器，胡金銓都會親自在觀景窗裡確認畫面是否 OK，務求每個鏡頭都盡善盡美。

　該片處處可見胡金銓對電影創作的嚴謹與堅持，像是片中的將軍府，搭好景之後，胡金銓覺得佈景太新，每天親自帶著劇組人員去做舊，大家拿著噴槍燒木門、木窗和大柱子，再用鐵刷去刷出歲月在木紋表面留下的痕跡，如此反覆做到導演覺得滿意後，才讓演員進入場景走位、試戲，再進行拍攝。當演員情緒不對，胡金銓不會一再 NG，而是先收工，等到隔天再拍，以便取得演員的最佳表演狀態。胡金銓對攝影美學和光影品質的要求非常講究，外景現場光不對就不拍，有個鏡頭是拍攝喬宏飾演的高僧頭頂的佛光，劇組在橫貫公路長春祠等了好幾天才拍到這個鏡頭。等光的時候，博學多聞的胡金銓喜歡跟小助理聊電影，上至天文、下至地理，以及國外時事等等，無所不談。一部《俠女》從 1967 年

拍到 1971 年，劇組人員像是上了好幾年的電影實務
和專業理論課程。慢工出細活的《俠女》在 1972 年
第十屆金馬獎獲得最佳彩色影片美術設計獎，更於
1975 年第二十八屆坎城影展獲頒法國電影最高技術
委員會大獎殊榮，聯邦公司上下都覺得與有榮焉。

對陳武雄而言，進入聯邦是他在電影工作上的轉捩
點，那裡不再只是打工，而是一個正式的工作，能
夠跟隨胡金銓拍片更是難得的學習經驗，除了見識
到大師級的導演風範，也獲得了非常寶貴的實務經
驗，對他日後從事影視工作影響深遠。胡金銓很照
顧後生小輩，知道大家收入少，經常要劇務安排大
家輪流擔任臨演，賺取一些額外的收入。除了擔任
攝助，陳武雄在聯邦還負責以 Leica M3、Topcon135
等高級相機拍攝黑白工作照，碰到比較難拍的武打
戲場景，幸虧有一台可以連拍的 Robert 135 相機
可用，連拍下來總會拍到一張精彩的工作照。每天
收工後，他會把拍好的底片交給專人沖洗，第二天
搭上從台北開封街聯邦總公司開往大湳片廠的交通
車，立刻把前一晚沖印出來的工作照先請導演過
目。除了原有的固定薪水，拍攝工作照另有津貼，
陳武雄不但磨練出平面攝影的能力，收入也不無小
補。當時同為攝助的周業興則以 4×5 大型相機兼拍
彩色劇照，但劇照不需每天拍攝，遇到比較重要或
比較大的場面，導演會在試戲時要求演員擺出漂亮
的姿勢讓周業興拍照，在陳武雄印象裡，當時的彩
色底片都是送到台北的爵士影像公司去沖印。大湳
片廠在拍完《俠女》後所留下的古代街景，成為聯

邦陸續開拍的古裝片場景。陳武雄除了和周業興被
指派支援郭南宏導演的《一代劍王》拍攝劇照,並
於宋存壽導演的《鐵娘子》、楊世慶導演的《烈火》
和熊廷武導演的《萬里雄風》擔任攝助。易文導演的
《精忠報國》請來日本特技導演和攝影師負責大鵬
鳥的特效畫面,這是陳武雄首次支援特技拍攝,雖
然只是略懂日語,但在現場還可以簡單翻譯與溝通,
完成任務。

到了 1971 年,陳武雄首次擔任攝影師,以 Arriflex
IIC 攝影機拍攝恩師華慧英首執導演筒的《刺蠻王》。
開拍前他不免忐忑,但華慧英說「一切有我」,他
才放下心來接受挑戰。之前陳武雄擔任華慧英助理,
拍過好幾部片,受到師傅諄諄教誨,但擔綱掌機大
任畢竟責任不同,心情十分緊張,所幸有華慧英手
把手帶領,仔細說明每個鏡頭的構圖與攝影機運動
方向。如此全面且細膩地調教,讓他信心大增,也
讓他快速成長,同時更了解必須用心去琢磨導演的
要求和劇情的需要,才能把電影拍好。這部片的內
景都在大湳片廠,有些外景則就近在桃園附近拍攝。
聯邦的佈景、服裝與道具人員,之前應胡金銓導演
的要求,樣樣自己動手做,個個都成了能手,因此
《刺蠻王》片中的兵器、服裝全也都來自聯邦自家
倉庫,馬匹則是向專門供應拍片的台北私人馬場租
借。

《刺蠻王》雖然是動作片,但固定鏡頭比較多,其
中有些演員從地面跳上屋頂的鏡頭,因為導演華慧

英從《俠女》就開始使用借位手法拍攝，於是以攝影機來做跳接，演員做一個往上跳的動作，攝影機跟上，搖鏡出去，接下來就是演員已經站上屋頂了。華慧英運用這些技巧駕輕就熟，而陳武雄師承華慧英，經由親身掌機的機會，學習到這些攝影竅門，同時更能體會攝影師必須承擔來自導演、演員和其他部門成員的壓力，好在大家都合作已久，是彼此熟悉的老班底，拍攝過程十分順暢愉快。電影殺青後，因為仍須支援別的事情，他並未參與後期調光或溝通沖印細節等工作。

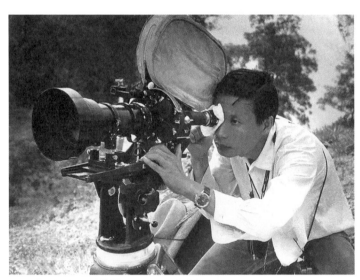

1971《刺蠻王》陳武雄與 Arriflex IIC 攝影機

拍完《刺蠻王》，他在 1971 年 10 月，經由已應聘為中華電視台（簡稱華視）節目部電影組組長華慧英的引薦，以專業技術人員任用資格進入華視，負責外景拍攝，自此展開攝影職涯下半場。當時華視電

影組業務包括採購國外的電影長片、電視影集、卡通影片，翻譯成中文後加上配音與字幕；把華視自製節目外銷到東南亞地區；以 16mm 反轉片（reversal film）拍攝、剪接外景節目和紀錄片，還要沖洗反轉片、拍攝字幕片；為 16mm 卡通影片塗磁後配音和影片放映等。電視台早期使用膠片拍攝，從電影轉到電視，只是從 35mm 變成 16mm，器材雖然不同，攝影的本質卻是一樣的。進入華視後，他使用的第一部攝影機是發條式的 16mm Bolex，上緊發條一次只能拍攝 15 秒，機器運轉聲音很大，常常造成困擾。第二部是 Beaulieu 電動式攝影機，不會發出聲音，拍攝效果很好。再來就是訪談專用的 Auricon 有聲攝影機。當時電影組還有一部 Arriflex 16mm SR 攝影機，他也使用過，但因為這部攝影機相對珍貴，大多交由前輩攝影師蔣超使用。

當時從聯邦到華視的人，除了華慧英和他，還有後來的攝影師賴華山，美術設計陳上林、馬天鏢，化妝師江美如、林子琦、周國鶯。和華視同屬於軍方系統的中製也有好幾個人進到華視，包括資深攝影師蔣超等，電影組幾十個人，成員有一半來自中製。那時候，電視日益興盛，臺灣電視公司（簡稱台視）、中國電視公司（簡稱中視）和華視的戲劇節目需求量大，正是影視匯流的時機，來自電影圈的導演、技術人員和演員陸續參與電視節目製作。來自中影的電影導演李嘉在華視擔任節目部導播組組長，此外，和陳武雄合作過的外景導演和戲劇指導，也幾乎都是來自電影界的導演，包括辛奇、李泉溪、張曾澤、

廖祥雄、金鰲勳、徐一功、沈毓立等人。

華視開播時，原本計畫一年要開拍兩部電影長片，第一部就是 1973 年由華慧英導演的鄉土電影《大地牛郎》，董事長藍蔭鼎很喜歡這個故事，也很支持。該片以 35mm Arriflex IIC 攝影機拍攝，蔣超負責內景，陳武雄負責外景，攝助是賴聰熙。故事發生在菜園裡，外景大多在社子島，少部分在高雄澄清湖拍攝。為了拍攝期間的宣傳，陳武雄用看劇照說故事的方式，每個星期為《華視週刊》撰寫二頁報導。影片殺青後送到香港沖印，劇照、海報都印好了，準備影片沖印回來就安排上映。但華視一位高層長官覺得搞電影是賠錢的事，反對影片上映，因此這部片尚未跟觀眾見面就草草結案了，當時影片留在香港，後來才回到台灣。

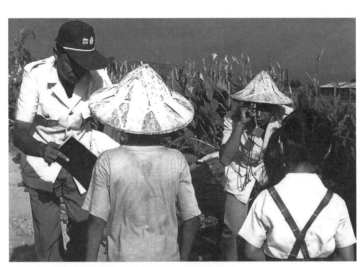

1973《大地牛郎》後排左導演華慧英，右陳武雄

1978 華視《推理劇場》左起王珏、陳武雄、導演張曾澤

到了 1978 年底，華視引進 RCA TK-76 第一部輕便型的 ENG（Electronic News Gathering）電子攝影機，配備 3/4 吋攜帶式錄放影機，電影人便開始學習從膠片轉變成電子式的工作方法，例如 ENG 要調整三原色（RGB），否則會出現重疊的鬼影，這都是使用膠片拍攝不曾有過的情況。許多電影人因無法適應電子式拍攝而離開這一行，但陳武雄努力上課學習，一路跟著電視攝錄影器材演進，從膠片時代轉到 HD 高畫質攝錄影機，不但成為此中能手，還被同事稱許為「快手」，這是他因應環境變化、與時俱進的本事。1984 年，華視開拍由劉家昌執導的電影《聖戰千秋》，這部軍教文藝片因為要同時製作名為《八年抗戰》的電視版影片，便以 35mm Arriflex IIC 攝影機和 ENG 電子攝影機同步進行拍攝，這是台灣電影、電視首次同步拍攝的創舉。以 ENG 攝影機去現場跟

拍，可減少電影膠片轉成錄影帶（telecine）時的畫質耗損。當時陳武雄使用 Hitachi FP-22 攝影機拍攝，但電影畫面的寬高比是 1.85：1，電視是 1.33：1，兩者取景構圖和演員走位調度的差別很大，當兩個演員各在場景兩端時，他只能以個別鏡頭來拍攝，或是利用正式試戲時，搶拍一個分鏡或以搖鏡來取得畫面。碰上推軌鏡頭，只能等電影拍攝 OK 後，再以 ENG 電子攝影機拍攝一次。這部影片完成後剪成六集連續劇，並改名為《江山兒女情》。

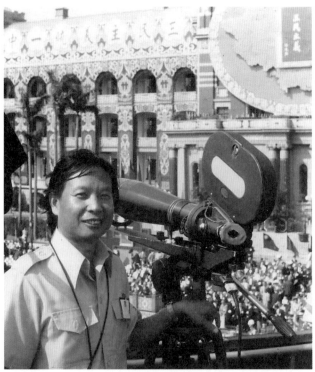

1978 陳武雄以 Arriflex IIC 攝影機 400 呎片盒和長焦距望遠鏡頭支援中製拍攝國歌影片

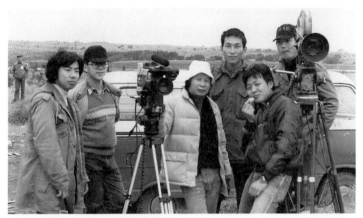

1984《江山兒女情》左三陳武雄（戴淺色帽）

1984《誰人的子》左二林義雄，右一陳武雄

那時候陳武雄無心插柳，因製作音樂錄影帶專輯，而編導了《誰人的子》一片，獲得新聞局評鑑第一部優良自製錄影節目帶，其後又陸續以台語老歌加入故事的模式拍了五部這類型的節目。1988 年，他繼《河山春曉》後再度與金鰲勳導演合作，拍攝《走過從前》連續劇，全劇以八二三戰役為題材，砲戰場景於金門、澎湖實地取景，激烈的爆破、搶灘等拍攝工作十分辛苦，他與其他三位攝影師獲得當年華視獎攝影類個人技術獎。1991 年，他與李英導演合作共七十五集的中國文學巨作《紅樓夢》電視劇，該劇全部以 ENG 電子攝影機單機拍攝，他同時擔任攝影與燈光指導。這部電視連續劇以嚴謹構圖形塑的美感深受好評，隔年他和燈光師程園昌以這部連續劇共同入圍第三十二屆金鐘獎優良燈光獎。

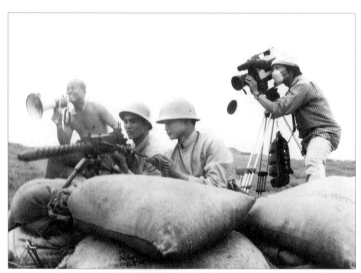

1988《河山春曉》左一武術指導侯伯威，右一陳武雄

1991《紅樓夢》拍攝現場

1999 年 8 月，陳武雄從華視屆齡退休。任職華視時，除了攝影本業，他還參與編導、企劃、剪接等工作，並製作了好幾年的《華視簡介》影片，同時兼任華視攝影社社長和《華視攝影》季刊編輯。另外，他從 1985 年開始擔任華視訓練中心數位電視攝影班的策劃兼講師迄今，訓練出許多電視攝影記者。他在課堂上常以日本導演小津安二郎的《東京物語》(1953)、黑澤明的《夢》(1990)，以及美國導演大衛·連（David Lean）的《阿拉伯的勞倫斯》(*Lawrence of Arabia*, 1962) 來教導學員認識經典電影，解說電影裡的攝影構圖技巧，並以《石濤畫語錄》中的金句「至人無法，非無法也，無法而法，乃為至法。」鼓勵學員踏實打好攝影基礎，再求發展創意。由於陳武雄是華視的元老，對華視攝影器材的演進知之

甚詳，2021 年初出版的台灣第一本電視文資專書《打開電視》特別訪問他，請他為大家介紹早期電視台 16mm 攝影機的操作方式。

陳武雄好學不倦，早年曾在中國文化大學現代廣告專修科上課，嫻熟廣告製作與文案撰寫，並以 16mm 和 35mm 攝影機拍攝過幾十部廣告影片。他熱愛影像創作，為了增進構圖能力，百忙之中仍抽空學習山水畫、粉彩畫、書法等。自我成長與提升是他篤信的理念，所以即使離開華視，他仍退而不休。而他從 1988 年中華民國電影攝影協會創會開始，就成為會員，本來他只是在協會出版的《電影攝影會訊》投稿，從 1992 年第 6 期起，他接下主編任務至今，會訊內容包括台灣電影拍攝動態、外國電影攝影新發展，以及攝影器材新產品簡介等等。

2011 年，他擔任統籌，開拍紀錄片《皮尺》，訪問老中青三代電影攝影師，該片於 2013 年完成，見證了百年來台灣電影的發展。基於傳承使命與影像教育推廣的目標，攝影協會分別在 2013 年、2020-2023 年主辦「電影攝影研習營」，陳武雄熱心擔任講師和班導師。此外，他也應邀到世新、銘傳、崑山、醒吾、陽明、台大等各大學及公私立機關團體，分享電視節目製作實務、攝影與燈光應用技巧等經驗。他執導過各類型簡介片與紀錄片，閒暇之時，總是相機隨身、走訪各地，記錄下所有觸動他的風土人情與自然景觀，將它們定格為永恆，也透過攝影展覽分享他心中和眼中的美好。

攝影之旅走來五十多年，陳武雄從中影到聯邦再到
華視，橫跨電影、電視影像創作，深刻體會這一行
的酸甜苦辣，他一方面惕勵自己學無止盡，一方面
慶幸走上攝影這條路，也對一路相助的貴人心懷感
激。回想起來，這一切都只是讓陳武雄更加明白，
攝影，真的是他人生最大的快樂與幸福。

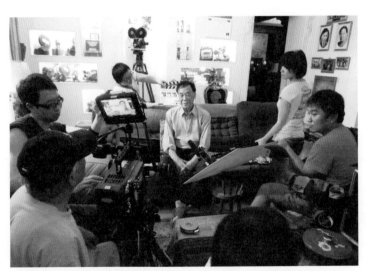

2011《皮尺》左一陳武雄（戴深色帽）、左四林贊庭（坐者面對鏡頭）

作品年表與入圍得獎紀錄

● **1971** 刺蠻王

● **1973** 大地牛郎（與蔣超合攝，未上映）

邱耀湖

Chiu Yao-Hu

1943 年出生於台中東勢的邱耀湖，父親從事紡織業，母親為家管，在家排行第三，上有兩個姊姊。因父親工作關係，小時候經常搬家，在台中市就讀小學，但在新竹縣竹東國小畢業，高中就讀新竹市光復中學，之後搬到台北市定居。

邱耀湖成長過程中很少看電影，只記得在竹東的戲院看過《江山美人》(1959)，當時很喜歡看電影的感覺，卻從沒想過自己後來會去拍電影。台語片興盛時期，高中還沒畢業的他就以燈光助理的身份參與台語片，正式進入電影圈。他已忘記第一次參與拍攝的電影是哪一部片，只記得當時拍了好幾部歌仔戲台語片；這些片多是由美術黃良雄在霧峰的文化戲院搭景，演員都是歌仔戲戲班成員。他曾經跟著燈光師夏鈞華當助理，但師傅很忙，沒空教他，所以一開始最主要的工作就只是搬運燈光器材。當時燈光器材很簡單，大多是強光泡，師傅說在哪裡架燈就去幫忙，對於佈燈完全沒有概念，只能自己在工作中邊看邊學。遇到出外景時，演職員都搭乘鐵牛車（俗稱力阿卡）到霧峰林家花園上工。那時候外景拍片比較簡單，燈光組不必帶燈光器材，只帶著反光板就可以應付外景拍攝。

因為當兵前曾經參與台語片拍攝，邱耀湖累積了片場經驗，退伍後進入大都影業股份有限公司（簡稱大都）。該公司主業是沖印，但也出借攝影組來包拍影片，他在此轉換跑道擔任攝助，首部片是 1967 年由楊世慶導演、華慧英攝影的《挑女婿》，該片使用

Arriflex IIC 攝影機，他擔任攝影二助，負責扛機器、跟焦、換片等工作。有了先前拍攝現場經驗，他的心情不太緊張，但攝影的種種工作細節，還是要靠自己觀察與摸索去學習。那時大都包拍許多電影，他因而實力漸增，對攝影的興趣也日漸濃厚。他在大都工作兩年，到了 1965 年，原本從事發行業務的聯邦開始自製影片，他經由楊世慶導演介紹，進入聯邦攝影部門工作。

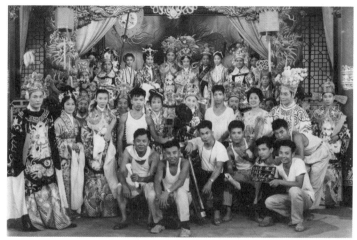

1964《正德君與白牡丹》第二排站立左四邱耀湖（白背心），前排蹲者左三洪慶雲（手扶攝影機）

當時聯邦開始籌拍胡金銓導演的《龍門客棧》，楊世慶擔任製片並兼任大湳片廠廠長，華慧英擔任攝影指導兼副廠長，邱耀湖和稍晚進入聯邦的周業興擔任該片的攝助。聯邦製片部設在股東沙榮峰位於台北市仁愛路、杭州南路交叉口的房子裡，公司新購入兩、三部 Arriflex IIC 攝影機和一些鏡頭，這些昂貴的攝影器材交由他和周業興負責，他們連晚上都

要住在製片部裡看管機器。此外，為攝影機上油、擦拭鏡頭等基本保養，也是每天例行的工作。

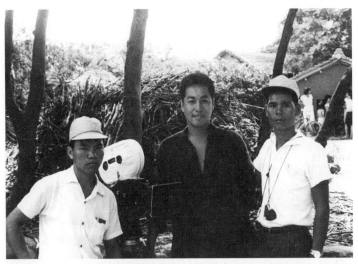

1967《挑女婿》左邱耀湖，右林鴻鐘

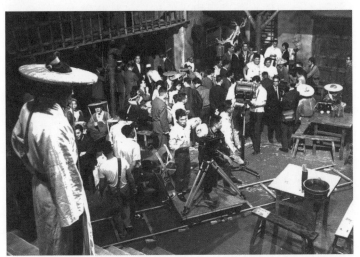

1967《龍門客棧》火焰山龍門客棧內搭景，記者前來採訪，軌道車上攝影機左側邱耀湖（淺色上衣）

邱耀湖擔任攝助陸續拍攝了《龍門客棧》、《一代劍王》、《鐵娘子》、《黑帖》、《俠女》等武俠片，在工作中領略拍攝演員動作與招數的「眉角」，進而鍛鍊出自己的能力。1970 年，聯邦開拍丁善璽執導的古裝片《三娘教子》，邱耀湖使用 Arriflex IIC 攝影機，於 27 歲那年首次擔綱攝影師。由於當攝助的時候曾經用心觀察攝影機運動，盡力吸收與消化師傅的攝影功夫，拍攝過程頗為順利。當時沒有監看器可以檢查畫面，導演完全仰賴攝影師，但他沒有劇本也沒有分鏡表（storyboard）可以參考，到現場導演才告知這場戲要拍什麼；這個鏡頭是特寫（close up）；下個鏡頭要跳遠景（long shot）或中景（medium shot）等等。除此就是靠他自己抓畫面，或是演員試戲時，攝影機跟著拍，模擬正式拍攝的鏡位，務求每個鏡頭都能達到導演的要求。他是燈光出身，現場會跟燈光師溝通燈光的佈局，那時燈光通常會加一層磨砂紙，演員臉上的面光則是用反光板去補光。燈光器材是聯邦公司自購的，有一萬瓦等好幾種，但都比較笨重，反光板則是請劇組木工用錫箔紙和木板來製作。一部片拍攝期通常為三個月左右，早班大概七點開工，五、六點天黑就收工，晚班從天黑開始拍攝，一直拍到天亮。片中的古代街道是《俠女》在大湳片廠留下來的場景，有一場下雨淹水的戲，劇組在大湳片廠裡面挖了一個水池，上面搭了屋頂，水池並不大，他只能靠攝影技巧來表現大水淹沒房屋的情景。這個下雨的鏡頭，背景是黑的，劇組用電風扇去吹人造雨，讓雨看起來比較大，

但人造雨下得不好，有的地方太粗，有的地方太細，
看起來有點假。回想起這場戲，他覺得不夠精緻，
至今都深感遺憾。

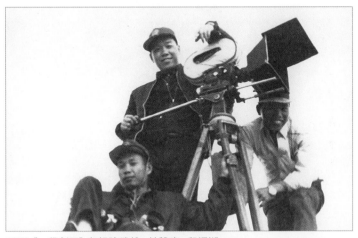

1968《一代劍王》左起陳武雄、林贊庭、邱耀湖

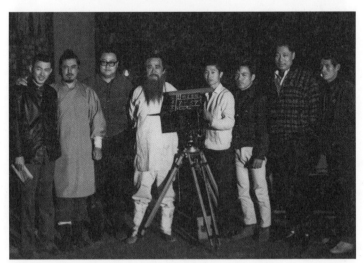

1970《三娘教子》左起製片沙思道、演員田野、導演丁善璽、演員葛香亭、
攝助賴華山、攝影邱耀湖、攝影指導華慧英、燈光吳鴻田

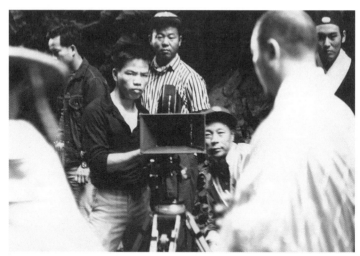

1970《俠女》左二邱耀湖、左四華慧英，右一田鵬、右二喬宏（側面）

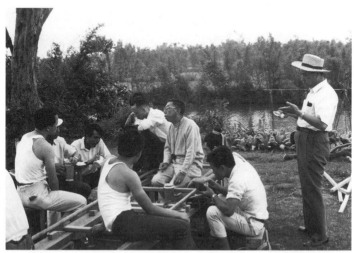

1970《烈火》右一張陶然、右二邱耀湖（坐者吃便當）、右四導演楊世慶（戴眼鏡抽菸）

緊接著邱耀湖與周業興一起掌機拍攝《烈火》，之後他再與丁善璽導演合作拍攝《十萬金山》，在武俠類型片大展身手。該片武術指導陳世偉會先設計好武打招數，再由演員套招演出，而邱耀湖在試戲時也會先觀察演員動線，確定攝影機位置並模擬攝影機運動。刀劍戲拍近景（close shot），常常顯得不太逼真，但如果以遠景拍攝，就變成是考驗演員的真本事，因此要把刀劍戲拍得好看，攝影師就必須特別費心。當時片中使用的是木劍，劍擊聲是事後配音，至於劍擊產生的火光，是用鐵劍去做效果，但大多是一個鏡頭「哐」一下，鏡頭很短，主要是避免較長的鏡頭危及演員。有時為了製造更好的劍擊效果，道具組會把兩個人的劍接上電線，正、負極相碰會產生火花，效果更加強大。在那個沒有特效的年代，每一個讓觀眾驚嘆的鏡頭，都是劇組絞盡腦汁，在幕後手工製作的成果，與現今特效當道的電影，自然不可同日而語。之後他陸續接拍陳洪民導演的《飛龍山》和洪信德（劍龍）導演的《武林龍虎鬥》，兩部片都在大湳片廠拍攝，聯邦的工作班底如佈景曹年龍、化妝吳緒清和江美如、服裝朱德珍、燈光黃虎男等常一起合作拍攝，彼此已有默契，工作十分順利。這兩部武打動作片，他除了把先前的攝影經驗都派上用場，還要再想出一些鏡頭變化，讓影像更好看。片中演員飛上屋頂的鏡頭，不是跳彈簧床也不是吊鋼絲，而是他先算好這個飛上屋頂的鏡頭需要幾秒鐘，然後把底片倒回去拍攝，演員從屋頂跳下來，拍出來就變成是演員跳上屋頂。用攝影機

製作的特效，傳承自上一輩攝影師的技術，在條件有限的年代，這就是變通之道。他每部片都很用心，慢慢磨練與累積出武打動作類型電影的攝影技巧，也更能掌握拍攝動作戲的訣竅。

1970年代，武打動作電影在香港漸成主流，王羽從1967年的武俠片《獨臂刀》起一炮而紅，成為知名的武打明星，並演而優則導，拍攝《龍虎鬥》、《獨臂拳王》等片。聯邦曾經發行許多香港電影，與香港電影圈關係密切，所以聯邦在1971年便邀請王羽自導自演來台拍攝《黑白道》，王羽看過聯邦的作品後，指定邱耀湖擔任攝影師。當時香港武俠片的攝製比台灣成熟，拍片速度和影片節奏都比較快，初次與邱耀湖合作，王羽較為謹慎，開拍一個星期後，先回香港東方沖印廠看沖洗出來的毛片，確認拍攝沒有問題，也很肯定邱耀湖的攝影技術，之後回台繼續拍攝時，特別贈送手錶給他，以示鼓勵與感謝。武打片中的攝影機運動需兼顧演員動作的流暢度與畫面的美感，對攝影師是一大挑戰，邱耀湖原本心中很忐忑，待導演確認毛片OK，才放下心中大石。

《黑白道》大部分場景在大湳片廠，但為了街道景觀的變化，劇組也把幾場戲移到板橋四汴頭的統一片廠拍攝；片中的馬匹則是劇組向台中后里馬場租借後，由馬場直接送到大湳片廠來拍攝。香港影人拍片常有新點子，片中有場夜戲，幾十枝火把熊熊燃燒，擺出的陣式很有氣勢，不但照亮夜空，效果十足，也為觀眾帶來新鮮感。把攝影機固定在腳架

上拍攝雖然比較輕鬆，但動作片如果這樣拍常會跟不上演員動作，也抓不到焦點，但手持拍攝很靈活又方便，演員跑到哪裡就跟到哪裡，拍攝速度很快。二十多歲的邱耀湖，體力正盛，臂膀有力，當時幾乎全片都以手持方式拍攝，很少使用腳架。結尾那場戲，兩個演員在水溝裡打鬥，因為腳架根本無容身之處，他就全程站在水裡手持攝影機拍攝。他說動作戲鏡頭不能太緊，否則很容易失焦，諸如此類的心法，都靠他自己摸索學習有成，才能在台灣武打動作片的攝影領域佔有一席之地。王羽很滿意他的攝影，拍完這部片之後，還為他向聯邦老闆沙榮峰爭取加薪，而他和王羽因本片培養出很好的默契，彼此欣賞也互相信任，為日後兩人的多部電影合作奠下基礎。

1974 年上映、由熊廷武導演的《窗》，是邱耀湖首次拍攝現代文藝片，場景以陽明山別墅為主，全片使用導演指定的 Mitchell Mark II 攝影機拍攝，為了取得導演要求的鏡頭，這部片還出動了升降機來拍攝。幾部武打片拍下來，他覺得文藝片靜態戲較多，少了追趕跑跳的動作，體力上輕鬆不少。拍完《窗》之後，因為一些機緣，聯邦和印尼合拍《鬼面人》，導演為楊世慶，邱耀湖擔任攝影師，與劇組工作人員前往印尼峇里島拍攝。印尼提供製片支援，並安排在地當紅演員參與演出。當年台灣的電影攝製技術比印尼先進，所以在印尼已具有導演、副導演和攝影師身份的電影從業人員也來《鬼面人》拍攝現場跟片學習。聯邦劇組自備攝影機、鏡頭、燈光器

材和場務器材,到現場視情況搭設高台或鋪設軌道拍攝。該片有許多武打鏡頭,為了讓觀眾感受到動作的力道,以及招式的變化所帶來的刺激和新鮮感,邱耀湖絞盡腦汁設計鏡頭,他大多手持攝影機拍攝,以便機動捕捉演員的表演,也有好幾次被鋼絲吊起來,上下或左右移動拍攝。他記得有一個女主角上官靈鳳從彈簧床跳高,凌空踢腿的鏡頭,他先拍攝跳高踢腿的動作,再安排女主角斜躺在高台上,以特寫拍攝女主角的腳和身體,剪接時再把鏡頭連貫起來,觀眾看到的就是動感十足的飛踢功夫。

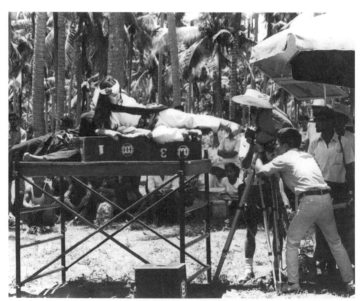

1973《鬼面人》印尼峇里島外景,邱耀湖(掌機者)以特寫拍攝上官靈鳳(高台躺臥者)的飛踢腳,右一導演楊世慶(戴墨鏡穿花襯衫)

由於擔心劇組人員吃不慣印尼食物,聯邦派了場務老萬等兩、三個人一起到峇里島為大家煮飯,即使

出外景，場務組還是把大鍋飯菜運到外景現場，讓大家分桌坐下來，飽餐台灣家鄉口味的食物。當時峇里島還沒有大飯店，劇組住在小木屋，每天用大巴士把人員和器材載去外景地拍片。該片拍攝時間大約是半年，當地風土人情盡收影片裡，別具特色。台灣劇組和印尼工作人員經由翻譯居間溝通，雖然拍攝較為耗時，但也終於順利完成，不但為劇組帶來難得的工作經驗，也讓觀眾有了新鮮的異國風情感受。當時聯邦監製張陶然從香港飛到峇里島探班，帶了一部昂貴的相機前來，雖然劇組已經聘請印尼劇照師隨片拍照，但導演楊世慶請張陶然留下相機，遇到重要的戲，仍交由攝影師邱耀湖兼拍劇照，確保能夠拍到好的劇照。

拍完《鬼面人》，劇組回台灣不久，聯邦因故決定解散製片部門，不再自製影片，大湳片廠改為外租給其他電影公司拍片，攝影、燈光和場務等相關器材則出售給業界人士。片廠攝影部門有一部分工作人員跟隨攝影師兼副廠長華慧英轉往華視發展，但邱耀湖當時炙手可熱，片約不斷，所以他自此成為自由接案攝影師繼續拍片。他接案採用攝影組包拍方式，除了自任攝影師，器材包括一部 Arriflex IIC 攝影機，還有拍攝特寫的 75mm、廣角的 40mm 和變焦鏡頭等三個鏡頭，偶而也會加一個更廣角的魚眼鏡頭，搭配兩個攝助，但燈光和場務則由劇組自行處理。當時的他工作滿檔，還在聯邦任職時，一部戲尚未拍完，公司已經通知他下部戲開拍的時間，雖然會先告知是哪位導演、拍的是什麼戲，但他常

忙碌到沒辦法跟導演喝杯咖啡聊新片，幾乎沒有磨合就直接上場應戰。一殺青，他便急忙趕到另一個劇組報到開鏡，自己拍過的電影，上映時也沒有時間到戲院去看。

1974《窗》邱耀湖與聯邦自購的 Mitchell Mark II 攝影機

由於先前合作愉快，繼文石凌導演的現代時裝片《黑色星期五》之後，王羽導演自製的《戰神灘》再度邀約自由接戲的邱耀湖合作。片中的客棧和街道在板橋統一片廠拍攝，海邊場景在高雄旗山，最後一場風車的戲則在北投小坪頂搭景拍攝。當時除了公營片廠如中影的《八百壯士》屬於大場面大製作外，民間製片中，《戰神灘》是王羽製作成本最高、規格也最高的電影，在台灣也是數一數二的大製作。為了

做出《戰神灘》的氣勢，場景和陳設都很用心，除了請來香港武術指導，還包下台灣武行支援拍攝。王羽的武打動作片大多不用鋼絲，只用彈簧床來拍動作戲，該片拍攝期間，不但台灣武行無法軋別的戲，其他劇組甚至連彈簧床都租不到，在業界成為一時話題。沒有女主角的陽剛動作片《戰神灘》幾乎從頭打到尾，場面又大，邱耀湖也幾乎都手持拍攝，非常辛苦，這是印象裡拍得最累的一部片，但也成就感十足。

之後邱耀湖隨即又和王羽合作民初動作片《四大天王》，該片大多在中影文化城拍攝街道場景。1975年，王羽打算自己當老闆兼導演、演員，計畫在中影文化城和淡水小坪頂等地拍攝《獨臂拳王大破血滴子》，邱耀湖當時已接拍巫敏雄導演的古裝動作片《大明英烈》，影片尚未殺青，但王羽仍然請製片找邱耀湖合作，甚至設法配合他的檔期。拍完《獨臂拳王大破血滴子》，邱耀湖接拍邵峰導演的民初動作片《大圈套》，之後王羽的《神拳大戰快鎗手》又接續而來，外景地包括淡水小坪頂和北投硫磺山等地。對他而言，拍電影的機緣是彼此認識，熟悉個性，就會知道要怎麼合作，其實這也是導演和攝影師之間的信任和默契，可以接二連三合作的基礎。那段時間拍片量大，收入也豐盈，當時沒有千元大鈔，他領到的現金酬勞都是百元紙鈔，片酬一大疊，自己口袋裝不下，有時還要請助理幫忙帶回家，這情形也成了他拍片之外的趣事。

1978年，劉維斌導演開拍愛情文藝片《處處聞啼鳥》，邱耀湖其實不認識劉維斌，也不清楚導演怎麼會找一向拍攝武打片的他當攝影師，但王羽的電影剛拍完，正好有空檔，他就接下這部相對輕鬆的文藝片。隔年再接拍劉維斌導演的另一部文藝片《一片深情》。之後蔡揚名導演的《折劍傳奇》找他合作，該片出品人原本是周明秀，後來資金不夠，女主角楊鈞鈞接手出資，他重回武俠片場大展身手，他仍記得當時拍片現場雜音很多，現場不收音，而是採用事後配音。

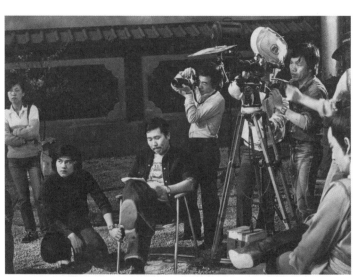

1980《劍氣滿天花滿樓》左三導演王瑜（坐者）、左六邱耀湖（掌機者），右一石峰（坐者）

1979 年，他接拍前聯邦服裝師李家志所執導的《百
萬將軍一個兵》；1980 年拍攝楊鈞鈞出資，王瑜導
演的《劍氣滿天花滿樓》。之後武俠片式微，邱耀
湖轉而任職於知名電視製作人周遊的製作公司；拿
到 ENG 電子攝影機，他快速學習兩小時後就立刻
上場拍攝 90 分鐘的單元劇。後來他與電影導演李
嘉合作過幾部單元劇，這類單元劇每十天拍一集，
工作速度很快。1991 年，他拍攝由李朝永導演的武
俠電視劇《雪山飛狐》，從大銀幕轉往小螢幕發展，
這是影視生態的變遷，也是他的生存之道。隔年，
楊鈞鈞邀請他到北京拍攝電影《西門無恨》，他初次
捨棄彈簧床而使用鋼絲作武俠特效，但該片吊鋼絲
的技術不及香港嫻熟進步，後製也不太先進，為了
避免打光時出現反光的現象，他們把鋼絲塗成黑色
後再拍攝，但也經歷了許多嘗試才順利完成這些畫
面。該片未在台灣上映，卻成為他最後的電影作品，
之後他沒有機會參與數位拍攝的電影製作，從入行
到退休，是一位只使用底片拍攝電影的攝影師。

邱耀湖淡出電影圈後，除了參與周遊製作中視電視
劇的拍攝，還在蘇光勳製作、導演的台視電視劇《金
色故鄉》擔任外景導演；在華視則拍過由王濱藻導
演的《圓環兄弟情》。除此，他以 16mm 底片拍攝
過中科院國造飛機紀錄片，也曾以 35mm Arriflex
IIC 攝影機拍攝廣告，印象較深的是柯受良飛車躍
過峽谷的鏡頭，很有難度，但他也很高興有機會挑
戰這種特技拍攝。拍攝廣告時，他用的是電動變焦

鏡頭，這使他想起當年手動推變焦鏡頭的情景，那時候常遇到鏡頭卡卡、推不順的狀況，以至於那些鏡頭總是不如他的理想，只是電影拍完了，也沒辦法回到從前再來一次。他心裡一直都有遺憾，同時也體會到時代真的不一樣了。後來他沒有拍電影的機會，但仍有電視劇和廣告的工作收入；他還買了一部二手攝影機，接過早年聯邦攝影組同事周業興的製作公司的廣告和紀錄片；或是自己拍攝客家山歌等紀錄片，這類的工作不少，雖然需要的專業度和電影攝影不同，但他依然努力把每個鏡頭都拍好。

邱耀湖近年退休在家，陪伴家人，補償以前因工作缺席的家庭日常活動，並幫忙照顧孫子，倒也悠閒安適。長年扛攝影機的職業傷害是五十肩，多虧這幾年勤於復健才得以康復。親戚晚輩見他幕後風光，想追隨他入行，但他坦誠告知電影攝影這一行挑戰和壓力都很大，辛苦不說，精神上也蠻寂寞的，經常電影開拍就需外出工作，十天半個月見不到家人是很平常的事，有時候不免還會遇到酬勞未能全數收到的麻煩。但他也說好的攝影師都很搶手，一部接一部，忙到沒時間花錢，能夠好好養家。因此他奉勸年輕人必須先了解狀況，並思考清楚再入行，才不至於後悔。

邱耀湖從影近三十年，二十多部電影作品中，武俠和武打動作片佔了八成，這些拳腳與刀光劍影的歲月是他工作生涯中最好的時光。回想入行至今，自覺沒有高學歷，卻有機會與眾多導演合作，並獲得很

大的信任與肯定，闖出一片天，這是他人生沒有想
過的事情，也因此感到幸運。現在清閒下來，把自
己拍過的電影拿出來回味，一邊想著當時拍攝的情
景，一邊也想著哪個鏡頭可以拍得更好，這樣的念
想是身為攝影師的他求好心切的心情，當時是這樣，
現在也一直都是這樣。

作品年表與入圍得獎紀錄

- 1970　三娘教子
　　　　烈火（與周業興合攝）

- 1971　十萬金山
　　　　飛龍山
　　　　武林龍虎鬥
　　　　黑白道

- 1973　戰神灘
　　　　鬼面人

- 1974　黑色星期五
　　　　窗
　　　　四大天王

- 1975　大明英烈

- 1976　獨臂拳王大破血滴子

- 1977　拳鎗決鬥
　　　　（又名：神拳大戰快鎗手）
　　　　大圈套（又名：金蟬脫殼）

- 1978　十二生肖
　　　　處處聞啼鳥
　　　　天涯怪客一陣風

- 1979　折劍傳奇
　　　　一片深情
　　　　百萬將軍一個兵

- 1980　劍氣滿天花滿樓

- 1992　西門無恨（台灣未上映）

張惠恭

Chang Hui-Kung

———————

1943 年出生於台中市的張惠恭，父親經營大鍋爐除垢洗鍋劑生意，母親為家庭主婦，在家排行第四，上有一個哥哥、兩個姊姊，下有一弟一妹。初中就讀台中市立二中，豐原高中畢業後就幫忙家裡做生意，退伍後，家裡改做霓虹燈廣告招牌，他仍在家幫忙，後來因生意不好而收攤。那時台中缺少工作機會，家人建議他跟著舅舅賴成英學習電影製作，因此北上落腳台北市。

張惠恭跟電影的緣分始於電影看板。鄰居王水河是個畫師，為日本、美國電影和國片畫廣告看板，小時候的張惠恭常去看畫師工作，這些手繪在廣告看板上的電影片名、文案和巨大的明星肖像，在他成長過程中留下鮮明的印象。張惠恭高中時力氣較大，畫師用鐵牛車載運看板，他在後面幫忙推車，也在戲院外牆吊掛過看板，當時的期待是工作結束後，就可以進戲院看免費電影。青年張惠恭看電影純粹是娛樂，全無電影夢，家裡雖然已有黑白電視，但他覺得電影是彩色大銀幕，看起來比較過癮。當時最常看的是香港國語文藝片，尚未開始接觸美國或日本片，至今對《星星月亮太陽》（1961）仍印象深刻，女主角尤敏特別讓他驚艷。每個星期五是台中、成功、林森等戲院電影換檔的時刻，對他來說，就是個免費看新片的機會。

舅舅賴成英在電影攝影業界已經頗有成績，建議張惠恭入行學做電影，他因此抱著打工的心態一腳踏進電影圈。燈光組因工作較為粗重，流動性高，較

容易有空缺，所以張惠恭在 1966 年以燈光助理的身份跟隨燈光師張世芬工作，第一部片就是韓國演員申榮均來台拍攝的《最後命令》。這是台灣和韓國合拍的大片，劇組有三、四十人，燈光組有六個人，還是菜鳥的張惠恭對工作內容和環境完全陌生，好在總是有人會適時教導他。他依照燈光師的要求，把各種燈材搬來搬去就定位，一整天都是體力活。這部片規格較高，劇組向中影租來好幾個一萬瓦的炭精燈（carbon lamp），每顆燈重達三十到四十公斤，不容易搬動，但他也只能硬著頭皮去搬。有一次，他不小心被二千瓦的燈劃破虎口，雖然很痛卻簡單包紮後又繼續工作。從開鏡跟到殺青，這部片拍了三個月，他雖然每天都覺得體力負擔很大，也萌生不想做這行的念頭，但心想這是為生活工作賺錢，最後總算忍耐撐完整部片，有了電影工作初體驗。

經過第一部片燈光助理的考驗，張惠恭第二部片就換到攝影組拍攝《日出日落》，攝影師是賴成英，攝影大助是賀用正，張惠恭和資深攝影師莊國鈞的兒子莊雲章一起擔任攝影二助。攝影組工作對他又是全然陌生，前置作業階段，他努力學習在黑布袋裡換底片；拍攝現場的任務則是把 Arriflex IIC 攝影機照顧好，為了避免出狀況，他連休息吃飯時間也都守在攝影機旁邊。開拍時，他眼睛盯著攝影師，等待各種指示，並保護攝影機，避免機器倒下或碰撞受損，還要負責更換電池；晚上收工後，他要負責清潔所有的攝影器材，為機器上油保養，並把第二天要用的電池充飽電後才能休息。拍片工作各司其

職，拉皮尺量距離看似容易，其實不勤加練習便無法快速做好這個工作。這段期間，他學會目測演員行走一步的距離，再觀察大助如何在演員移動時準確跟焦。

二助要負責寫攝影日誌，記錄當天哪一場戲、哪一個鏡頭有幾個鏡次（take），哪一個鏡次是 OK 的，底片用了多少呎，還剩多少呎等相關資料。當時的攝影日誌用複寫紙寫，一式三份，一份給導演，一份給剪接師，一份由攝影組留底。攝助要在拍攝前去領底片，400 呎的片盒，通常每次領十盒，共有4,000 呎底片可用，快用完時，就要再去領新的底片。當時外面民間公司拍攝一部片大約耗費二萬呎到二萬五千呎底片，但中影拍片預算較寬裕，一部片大概有六萬呎可以用，有些大片甚至於會用掉十幾萬呎底片。攝影組助理工作繁重且繁瑣，但點點滴滴都是養分。張惠恭剛到台北時先借住賴成英家，空閒時，賴成英會跟他聊攝影常識，像是光的來源；或是使用不同顏色的濾鏡（filter），會產生怎樣的效果等等，這些聊不完的攝影話題，讓他獲益匪淺。之後，張惠恭在好幾部片中擔任賴成英的攝助，攝影機擺好位置，演員試戲時，他會先想像這場戲的鏡位與構圖，使用小觀景窗觀看景框裡的畫面，有機會便跑去看攝影機的觀景窗，看看攝影師如何構圖，兩相比較，高下立見，卻也因此而有學習有收穫。另外就是資深攝影師會以一些佈置物來當前景，讓畫面更豐富美麗，這也是他在現場觀察學到的小技巧。

張惠恭擔任大助時期，賴成英介紹他去拍攝瓦斯爐廣告，第一次獨立掌機，緊張自是難免，到了現場，攝影機開動，他覺得怎麼拍都不對，廣告業主在一旁提醒，可以把瓦斯爐轉個方向試試看，果然另一個角度拍起來就變得好看很多，這個建議對他是很棒的學習，也是很受用的經驗。然而角度調整了，他卻發現不銹鋼材質的瓦斯爐會反光，但不打光，整個瓦斯爐變成黑色，怎麼辦呢？正在苦思摸索的時候，他靈光乍現，嘗試著先把光打到磨砂紙上，磨砂紙上的光再反打到瓦斯爐上，這才解決了問題。這次拍攝讓他意識到，攝影需要靈活的現場反應，也必須在工作時保持高度專注力，並不斷累積經驗，方能應付各式各樣的問題。之後兩、三年間，他又陸續拍了奶粉、冰箱等廣告，一次又一次遇到問題就設法解決，對他是很難得的訓練，讓他快速成長，變得更有自信。賴成英給他自由發揮的空間，也是對他最大的幫助。

作為攝助拍攝《葡萄成熟時》之後，他在 1968 年因緣際會進了中影，正式成為中影攝影組員工。他在中影的第一部片是跟著攝影師林鴻鐘，以攝助身份被外借出去拍攝由廖祥雄執導的古裝片《武聖關公》。當時劇組人員搭乘遊覽車到台中后里拍外景，器材則用卡車載運跟著走。在中影當攝助，除了跟片，還要用 Mitchell NC 攝影機拍攝字幕，並清潔保養器材室裡的 Arriflex IIC 和 Mitchell NC 攝影機。他發現 Mitchell NC 攝影機所拍出來的畫面雖然很穩定，但大家都還是喜歡輕便好用的 Arriflex IIC 攝

影機。成為正式員工後，工作之餘，張惠恭常去新世界、大世界、國際、中國等中影自家戲院看電影，每一部影片看兩次，第一次看某場戲如何構圖，畫面怎麼組合，以及鏡位變化等等，並思索如何拍攝才能讓畫面更加精彩好看；到了第二次看片，他才會去注意劇情進展等其他細節。一如所有從業人員一樣，看電影就是做功課，點點滴滴從中學習攝影工作上的知識。

1972 年，台灣電影製作頗為繁忙，攝影師的需求量大，資深攝影師廖慶松工作很多，忙不過來，便介紹張惠恭正式掌機拍攝余漢祥導演的黑白台語片《可憐酒家女》，片中酒家主景在台北北投，但也有一部分到嘉義出外景。當時台語片編制與規模都比國語片小，拍攝工作非常趕，大部分是七天拍一部片，拍攝期長一點的大概是十天或十一天，一個鏡頭常常拍一次就 OK。剛當攝影師的張惠恭，有時覺得不滿意，卻沒有機會重來一遍，這才發現攝影工作比想像中困難許多。那時候他滿腦子都在想哪個地方會出問題，心理壓力很大，常常一天只睡三小時，但他總算站上電影攝影師的行列了。

到了 1975 年，廖慶松又把張惠恭介紹給年輕導演張佩成拍攝《咆哮山林》，導演自己畫分鏡表，並標註特寫、中景和遠景等，給了分鏡表之後，技術上的問題便交給攝影師解決，只有遇到麻煩時張惠恭才會再跟導演一起討論解決之道。劇組住在林務局招待所，場景在阿里山的鋸木場，一共拍了三個月。

Arriflex IIC 攝影機雖說比較輕便，但每天扛著它和其他器材走一個半小時山路才能到現場，也是件吃力的事。為了避免補給不易，劇組帶著整部片要用的二萬呎底片上山，通常動作戲花費較多底片，文戲就盡量省著用。高山拍攝有其困難，除了氣候寒冷，濃霧一來更是什麼都看不見，劇組無法與大自然對抗，一群人常常癡等霧散才開工。這部片的拍攝過程緊張又辛苦，但上映後頗受觀眾歡迎，他也因此片和張佩成結下日後多次合作的戲緣。

拍完《咆哮山林》，張惠恭同年接拍劉藝導演的《戰地英豪》，並初次經歷爆破場面和火車落海的鏡頭。他使用模型來拍攝火車落海，因缺乏經驗，以至於火車模型比例不夠精準，拍出來的效果未臻理想，他至今心中都還有所記掛。之後再與張佩成合作民初動作片《狼牙口》，他喜歡這個故事，與導演的默契越來越好，工作進行順利。片中大部分場景在石碇小格頭，其中如飛馬落地等精彩動作，都是先由動作指導王永生設計出來，之後再指導演員表演。由於有些動作戲容易穿幫，他在演員試戲時會先試拍，確定鏡位和攝影機運動方向。其中有個鏡頭是演員遭到槍擊中彈，當時台灣還沒有遙控引爆的先進技術，負責爆破特效的方興和吳華只好土法煉鋼，在演員身上綁著一包紅藥水，連上引線，在遠端按下按鈕去引爆紅藥水。張惠恭有了前一部片的爆破經驗，這次把鏡頭稍作設計，看起來就像是演員真的中彈流血。除此，這部片也有許多地方讓他在攝影上有所挑戰，至今回憶起來都還歷歷如新。

接著張惠恭又和張佩成合作，開拍小說改編的《老
虎崖》，片中的老虎瑪麗戲份很多，拍攝期長達兩、
三個月，老虎是一直都在的重要演員。剛開始，劇
組首要任務是讓老虎適應攝影機運轉的聲音，以及
身邊眾多劇組人員。老虎對攝影機聲音很敏感，常
會四下尋找聲音來源，聽久了才漸漸習慣，也不再
害怕人群。但老虎畢竟是兇猛動物，必須先餵飽才
能上戲，否則牠心情不好，只好全員休息等待拍攝
時機。老虎非職業演員，無法事先排戲，身為攝影
師的他只好見機行事。有一次大家想方設法利用一
隻活雞吸引老虎往前，他則在後面拍攝老虎背影，
沒想到 Arriflex IIC 攝影機開機發出聲響，老虎回頭
循線尋找聲音來源，他在高台下方的安全柵欄裡嚇
出一身冷汗，所幸老虎未對他攻擊而逃過一劫。拍
攝期間所有工作人員都戒慎恐懼，專心伺候老虎明
星，副導演王濱藻曾有一次被老虎爪子抓傷，還好
傷口不深無大礙，拍攝期間也沒有再傳出其他人員
被老虎傷害的情況。最後該片終於安全殺青，為當
時的台灣留下一部罕見的兇猛動物片。《老虎崖》在
墾丁殺青，張佩成緊接著又在墾丁開拍《密密相思
林》，張惠恭仍然是攝影師，由於導演指令明確，大
家每天把預定的鏡頭拍完就可以收工，工作起來頗
為輕鬆愉快。他在助理時期曾經跟著賴成英拍過不
少文藝片，之後接拍陳鴻烈導演的文藝片《我伴彩
雲飛》，上手頗容易，拍攝工作比較快速，大約一個
月就殺青完工。印象中這部片的重點是要把女主角
拍得很漂亮，以符合愛情文藝片觀眾的期待。

1979 年，張佩成開拍中製的軍教片《成功嶺上》，
原來的攝影師因故無法繼續拍攝，張佩成緊急要求
中製跟中影借調張惠恭來接手。全片場景在台中成
功嶺，劇中有個盛大的場面，要拍攝部隊官兵集合
在司令台前，劇組鋪了一條大約 30 公尺長的軌道，
沒想到場務軌道車（dolly）推太快，Arriflex IIC 攝
影機竟然倒了下來，廣角鏡頭（wide-angle lens）摔
壞了，他也因此摔傷。這是中製自製的電影，國防
部全力支援，還動用軍用直升機空拍，但因為無法
試拍，直升機繞了三次讓他取景。然而機上沒有避
震設備，中製本來有一個全台唯一的攝影機穩定器
（steadicam），卻沒有在此時提供給他使用，直升
機震動得很厲害，他只好拼命用手撐住攝影機拍攝，
這是他第一次搭機空拍，感覺很驚險，印象也特別
深刻。

那時台灣經濟正蓬勃發展，張惠恭和導演張蜀生合
作《一個女工的故事》，全片以高雄加工區為故事背
景，劇情描述電子工廠女工的生活與感情，同時也
記錄了加工區的繁榮景況。之後武行舊識巫敏雄當
老闆，邀請曾在台語片擔任副導演的吳春萬執導《何
處是兒家》，也找他擔任攝影師。一路以來，張惠恭
拍攝的影片類型眾多，經驗累積更為豐厚。1980 年，
他再與張佩成合作，在華國電影製片廠拍攝導演擅
長的民初動作片《鄉野人》。隔年張佩成執導中影抗
日英雄片《大湖英烈》，他又坐上軍用直升機，手持
攝影機拍攝船隻在屏東外海航行的畫面，雖說已有
空拍經驗，但在海面上空拍又是另一種體驗，直升

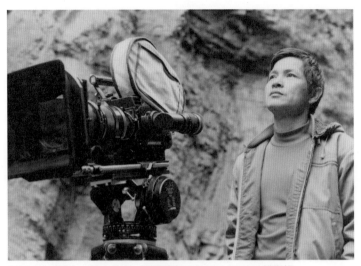

1978《火鳳凰》合歡山外景，張惠恭與 Mitchell Mark II 攝影機

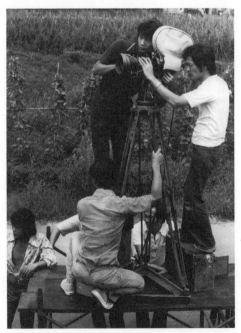

1979《何處是兒家》高台上站立者左巫敏雄，右張惠恭與 Arriflex IIC 攝影機

機盤旋了五、六次才取得導演所要的鏡頭。除了飛上天空，劇組從中國大陸買來一艘船，由美術組在高雄旗津陳設，他前往勘景，在狹窄的船上觀察適合攝影機擺放的位置。該片有好幾場戲在船上拍攝，許多劇組人員強忍暈船之苦努力工作，好在他天生不怕暈機暈船，即使被綁在船柱上抵抗大浪打來的顛簸，仍力求穩定捕捉演員的表演。另外，為了一個船隻破浪前行的鏡頭，劇組用最簡單的方法，在他腰上綁著繩子，把他吊到船頭靠近海面的地方，他用腳頂著船身撐住身體，手持攝影機取景拍攝。攝影工作一定會遭逢各種狀況，他只能見招拆招完成使命。同年，他接拍資深導演李行在國父紀念館和台中中興大學等地拍攝的《龍的傳人》，這是他唯一與李行導演合作的作品。

1982年，中製廠開拍《血戰大二膽》，張惠恭使用Arriflex IIC攝影機與張佩成搭擋。他們前往金門大膽、二膽島勘景，實際拍攝卻都在金門本島完成。同年他戲約不斷，還拍了蘇月禾的《高四糊塗生》、張蜀生的《三個問題女學生》，以及楊敦平的《大遠景》。1983年，他被中影派去參與楊德昌導演的首部劇情長片《海灘的一天》，與杜可風一起擔任攝影師，但實際掌機拍攝的部分不多，倒是為日後與楊德昌再次合作留下機緣。1984年接拍李祐寧執導的《老莫的第二個春天》，該片在高雄六龜拍攝，張惠恭喜歡這個故事，也給予許多建議，導演信任他，每天收工後，兩人會討論第二天的鏡頭，他在攝影方面有更多發揮的空間，拍起來頗有成就感，

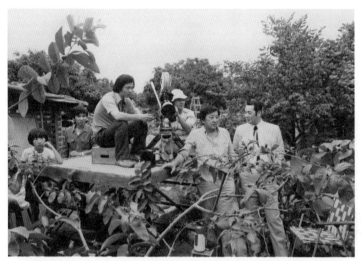

1981《龍的傳人》左二二助宋文忠、左三大助楊渭漢、左四張惠恭（掌機者），
右一徐國良、右二導演李行

1982《大遠景》左二張國柱（雙手放桌上）、左四燈光支學福（攝影機後站立
者），右一導演楊敦平、右二張惠恭（掌機者）

1982《高四糊塗生》左起助理洪武秀、張惠恭、助理製片──（黑衣拿菸）、導演蘇月禾（坐者）、王復室（後方格子襯衫）、製片──

1982《血戰大二膽》金門外景，左二張惠恭（掌機者）、左三副導王小棣（白衣站立者），右一導演張佩成（剷沙者）、右二攝助洪武秀（淺色長褲）

影片也順利在一個月後殺青。這部片是以他自購的
Arriflex IIC 攝影機來拍攝，鏡頭則是使用照相機的
Tamron 鏡頭；其後他又陸續使用這部自己的攝影機
拍攝了《我愛瑪莉》、《八番坑口的新娘》、《黃色故
事》、《天才小兵》和《少年吔，安啦！》。

1984 年，香港鬼才導演徐克的《上海之夜》來台，
在新竹湖口老街和內灣火車站出外景，張惠恭前往
支援，徐克現場與他溝通後，讓演員走位試戲，就
開機拍攝。徐克的節奏感很好，拍片速度也快，
十五天就完成台灣部分的拍攝，讓他見識了香港電
影的工作效率。同年他接拍新銳導演曾壯祥執導的
《殺夫》，與張照堂聯合攝影，該片大多在澎湖望安
鄉拍攝，村民非常少，劇組如入無人之境，工作十
分順暢。殺豬的戲則移到新竹湖口屠宰場拍攝，屠
宰場有其工作流程和時效，不會配合劇組工作，所
以他在勘景時先觀察殺豬的過程，隔天再以搶拍的
方式拍下這場十分重要的戲。

1986 年，張惠恭接拍中影大片《八二三砲戰》，使
用的是 Arriflex IIC 攝影機，該片由擅長戰爭片的丁
善璽執導，獲得海陸空三軍強力支援人員、武器、
彈藥、運輸機、艦艇等等，場面十分浩大。影片在
金門實景拍攝，一部分的室內戲則在中影搭景拍攝。
他於拍攝中途因病住院開刀，後續由廖本榕接手拍
攝完成。隔年張惠恭接拍三段式電影《黃色故事》
張艾嘉執導的段落。接著拍攝黃玉珊導演的《落山
風》。1988 年，他接拍張志勇、牟華琪導演的《靈

芝異形》，片中有些特效鏡頭，但當時台灣的特效技術還不夠成熟，劇組找了外國團隊來執行，後來外國團隊因故離開，劇組想辦法自己做特效，效果卻不太理想。同年，張惠恭拍攝了朱延平導演的《天才小兵》，也是在這一年，香港導演文雋執導的《漫畫奇俠》有些戲拉到台灣中影攝影棚，由他擔任攝影師拍了十多天。

1991 年，張惠恭再次與楊德昌合作，拍攝《牯嶺街少年殺人事件》，他覺得這個故事題材很好，跟他自己所經歷的時代很像，因此特別有感覺。片中很多戲在與劇中年代、環境都相符的九份拍攝，攝影機是中影的 Mitchell Mark II。有場夜戲，導演不希望他打燈，為了對焦，他讓演員拿著一支手電筒，利用那一點微光去捕捉演員在黑暗中的演出。還有一場戲，演員在建國中學禮堂從一個螺旋形的樓梯走下來，他坐在有滑輪的椅子上滑動跟拍。跟著演員 360 度轉動拍攝本來就不容易，同時又要顧慮到燈光，更添難度，好在拍出來的效果還不錯，他也成功完成挑戰。這部片上映後頗獲好評，也是他最滿意的作品。

1992 年，由侯孝賢擔任監製、徐小明導演的《少年吔，安啦！》找張惠恭擔任攝影師，片中有一場野柳黃昏的戲，幾個女孩子在霓虹燈閃爍的電子花車上跳舞，黃昏的光很難掌握，稍縱即逝，隔天又無法再來，他只有一次拍攝機會，即使情緒十分緊繃，最後還是達成了導演的要求。收工時，導演開車載

1987《黃色故事》左張惠恭與 Mitchell Mark II 攝影機，右導演張艾嘉（短褲）

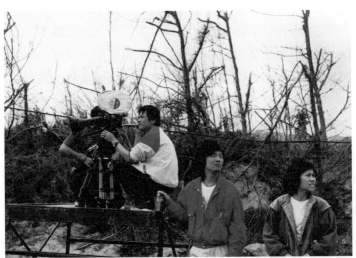

1988《落山風》左二張惠恭（掌機者），右一導演黃玉珊

1991《牯嶺街少年殺人事件》殺青合照，第一排左二錄音助理楊靜安（boom
竿右側蹲者）、左三場記陳若菲（戴眼鏡）、第二排左一錄音杜篤之（戴耳機）、
左三陳湘琪（灰色風衣）、左四楊靜怡（橘色上衣）、第三排右一攝助洪武秀（內
穿淺色高領上衣）、右二燈光師李龍禹（內穿藍色上衣）、右三張惠恭（掌機者）、
第四排左二余為彥（戴眼鏡者）、右三導演楊德昌（戴墨鏡紅帽）

他，剛起步不久就出了車禍，車子撞上山壁翻車，
他頸部因此受傷，場記的手也折斷了，大家停拍休
息兩個星期才復工。上映後這部片口碑雖然不錯，
但當時台灣電影產業已出現沒落的趨勢，他眼見許
多電影票房回收不佳，甚至血本無歸，不免惆悵，
卻沒想到這竟然成了他最後一部電影作品。

之後中影指派張惠恭擔任電視部組長，此後十年負
責台北市政府的宣傳影片，像是捷運建設，或木柵
茶園等景點介紹，但這些都跟電影無關了。2000年，
他退休離開任職三十多年的中影。回想攝影師的時
光，最大的安慰是這個工作安頓了家庭。2022 年
中，他應邀去觀賞修復版的《少年吔，安啦!》，問

他時隔三十年在大銀幕與舊作重逢的感覺如何，他
說看著畫面，心裡想的都是哪個鏡頭應該要拍得更
好才對，可見對於電影攝影，他至今仍未忘情。

1992《少年吔，安啦！》左一張惠恭、左二杜篤之、左三導演徐小明（高舉雙
手），右一劇照師陳懷恩、右二製片張華福、右三侯孝賢

作品年表與入圍得獎紀錄

1972 可憐酒家女

1975 戰地英豪
　　　 咆哮山林

1976 狼牙口

1977 老虎崖

1978 我伴彩雲飛
　　　 密密相思林
　　　 火鳳凰
　　　 落霧飄飄點點紅
　　　 （又名：霧茫茫）

1979 成功嶺上
　　　 一個女工的故事
　　　 何處是兒家

1980 鄉野人

1981 大湖英烈
　　　 龍的傳人

1982 血戰大二膽
　　　 高四糊塗生
　　　 三個問題女學生
　　　 （又名：危險的十七歲）
　　　 大遠景

1983 甲子玄機
　　　 海灘的一天
　　　 （與杜可風合攝）
　　　 雙馬連環 （又名：雙馬發威）

1984 老莫的第二個春天
　　　 殺夫 （與張照堂合攝）
　　　 我愛瑪莉
　　　 小逃犯 （與許富進合攝）

1985 八番坑口的新娘

1986 望海的母親
　　　 （與賀用正、廖慶松合攝）
　　　 八二三砲戰 （與廖本榕合攝）
　　　 二手貨

1987 黃色故事

1988 靈芝異形
　　　 天才小兵
　　　 落山風

1991 牯嶺街少年殺人事件
　　　 ※ 入圍第 28 屆
　　　　 金馬獎最佳攝影獎
　　　 娃娃

1992 少年吔，安啦！

陳嘉謨

Chen Chia-Muo

———————

1945 年出生的陳嘉謨是南京市人，父親陳慶風曾在中影戲院工作，母親為家庭主婦，在他出生之後，全家搬到上海居住，1949 年底從上海來台，定居於淡水。陳嘉謨就讀淡水基督教長老教會附設幼稚園，後於淡水國小上學。他的曾祖父早期在三芝擔任通事，祖父於金瓜石開採金礦，也在當地和南港開採煤礦，後因發生災變，只得暫停礦業生意。其父陳慶風深受長輩影響，一生對礦業極感興趣，致力開發此事業，但因台灣礦業的開採條件相當艱難，有志難伸，後經影人張艾嘉的外公魏景蒙介紹進入中影公司，擔任國際、大世界、新世界等戲院管理職務。

後來陳嘉謨因舉家搬到萬華而就讀老松國小，小學時期他就經常到父親任職的國際戲院看電影，這是他接觸電影的開始。當時國際戲院多放映外國電影，印象中有勞萊與哈台（Laurel and Hardy）的默片、美國西部片和南北戰爭片，而他看過最多次數的電影是由威廉·惠勒（William Wyler）執導的《羅馬假期》（*Roman Holiday*, 1953）。因為父親工作關係，他幾乎都在電影院裡成長，高中就讀三極電信學校（私立立人中學前身）時，暑假都被父親送到中影士林製片廠打工，在放映室跟著後來成為演員的葛小寶學習放映電影。他們帶著 16mm 放映機和 35mm 皮包機到學校、廟口等巡迴放映電影，當時 16mm 放映機使用燈泡，但 35mm 放映機是燃燒炭精棒，炭精棒在放映中會因燃燒而消耗變短，導致兩支炭精棒相對的間隔距離拉開而降低光度，為了保持放映所需要的光度，放映人員必須隨時注意炭

精棒燃燒的狀況並加以調整。剛開始，陳嘉謨不太會調整炭精棒，還曾經因此把影片燒掉。高中畢業後，陳嘉謨顧及家庭經濟而放棄升學，為協助父親念茲在茲的採礦事業，曾分別在淡水、北投、三峽、萬里等山區奔波挖礦，還曾經到中央山脈挖掘寶石礦，也當過油漆工和天然瓦斯工人，又因從小喜歡畫畫，也曾經畫過工商廣告看板，當兵前體驗過許多工作。入伍後，他被分發到嘉義部隊擔任通訊兵收發電報，常代表部隊參加籃球、游泳、足球等體育比賽，並於康樂隊幫忙排練歌舞劇。

退伍之後，因為母親朋友在北投中製道具組工作，便介紹陳嘉謨進去幫忙。當時中製正在拍攝 16mm 軍教訓練影片《突襲毛家村》，他擔任道具助理，但除了道具組的事情，他也會主動協助攝影師梅天尉與劇組其他工作。1967 年，中影招考技術人員，父親勸陳嘉謨去參加考試，他記得筆試有國文、英文、數學等學科；同時他也報考中華航空無線電修復人員，沒想到二個公司都錄取他。當年正逢第二期台語片興盛時期，父親認為電影大有可為，所以陳嘉謨選擇進入中影，同期還有後來成為導演的王童與攝影師王士珍的女兒王珍珍等人，和他一起成為中影員工。最初他被指派到沖印部門當助理，先在一般光線下學習 35mm 底片倒片等基本工作，以及觸摸底片來辨認光面與藥面，之後進到暗房跟隨鍾治和學習沖片技術，當時是使用機器沖片，但工作人員必須調配藥水和控制溫度。沖印部門除了中影的電影，也沖過許多台語片，還有 16mm 新聞片，例如國慶日慶典、總統文告等。

陳嘉謨在沖印部門一待兩年多，其實他一心嚮往攝影師工作，想請調攝影部門，卻不得其門而入，本來打算無法調到攝影組就離開中影，到了 1969 年才終於如願進到攝影組。只是攝影師大多有自己的班底，碰到別的攝助沒空，陳嘉謨才有機會去代班跟片，所以剛開始無事可做，他就自己去找些事情來做，靜候機會來臨。他所學是工科，對機器很有興趣，常到倉庫裡找報廢的攝影器材來研究，有幾個測光錶指針故障不能使用，他便動手把它們修理好。他一邊修理一邊思考，時代已經進步到光電感應了，以刻度顯示的測光錶為何不能數字化？於是他積極找了在電腦公司上班的表弟，共同討論研究，設計出能以數字顯示的測光錶，但因欠缺資金，未能做出成品。過了三年，美國便生產出新型數字化的測光錶，他雖遺憾，但能夠自己動手設計機器，倒也樂在其中。中影的電影字幕是由攝助使用 Mitchell NC 攝影機拍攝，有時也接受民間電影公司委託拍攝字幕，他拍攝字幕多年，數不清總共拍了多少部。

當時台語片產量很多，中影攝影師林贊庭、林鴻鐘、林文錦有時會找陳嘉謨去當助理，因而參與過辛奇、李泉溪導演的台語片。當時攝助的工作包括測光、跟焦、換片等，他越來越熟練，不久就當上大助。1970 年，陳耀圻導演、謝震基攝影的《三朵花》在中影開拍，陳嘉謨首次正式擔任攝助。因為謝震基是第一次使用 Mitchell NC 攝影機，他必須時時注意攝影機安全，避免機器損傷。之後他陸續跟隨陳

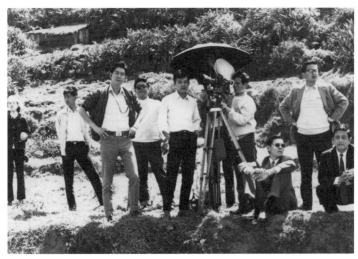

1971《真假千金》外景，左三起大助林自榮、鄧長安（鄧麗君之兄）、二助陳嘉謨（攝影機左側）、——、攝影林鴻鐘、——、導演廖祥雄（戴眼鏡手叉腰）

坤厚拍攝《還君明珠雙淚垂》，以及林鴻鐘的《真假千金》、《事事如意》、《牡丹淚》等片，慢慢累積經驗。1975 年，《雲深不知處》攝影師陳坤厚要陳嘉謨和張惠恭到台東海岸拍攝幾個空鏡頭，他們在海灘上架好 Arriflex IIC 攝影機，等著海浪湧上來，當時大家離海岸線還有段距離，沒想到忽然有個大浪撲過來，人員和攝影機都被打翻了，連變焦鏡頭也泡了水，細沙卡在裡面，鏡頭無法轉動。大家趕快就近找了一家小旅館，把泡水的攝影機拆開來，試著即時搶救，但徒勞無功。雖然後來還是只能把鏡頭送回日本處理，但也是從那時候開始，陳嘉謨終於敢拆開攝影機，日後對攝影機和鏡頭也就越來越熟悉了。當時中影自己擁有的 8mm、40mm、50mm、75mm、100mm、變焦等鏡頭，他都會找機會拆開

來研究，有時候焦點跑掉或不準確，他也會嘗試去把它們調整好。

那時助理並不會拿到劇本，陳嘉謨想了解拍攝內容，就要跟攝影師借劇本來看。出去拍外景前，攝影師會交代這次外景要拍幾個鏡頭，需要幾呎底片，他就根據要求去領底片、攝影機、鏡頭和腳架等。器材和底片領出來之後，攝助要負保管責任，還要上油保養攝影機。而底片盒上要做記號，標註這是還沒拍的生片，還是已經曝過光的熟片。拍攝現場的每一個鏡頭都要做紀錄，註明這是全景（full shot）、中景、近景或特寫，有時也要把畫面概略畫出來。Mitchell 系列攝影機有刻度表可以看到拍了幾呎；Arriflex 沒有刻度，必須用碼錶來計算秒數，一秒 1.5 呎，再把時間長度換算成呎數，攝助估計底片呎數不夠這個鏡頭使用時，就要趕快換片。攝影工作紀錄用複寫紙來填寫，一共有三份，一份交給剪接師，方便他快速找到 OK 的鏡頭來用；一份由攝助保管；另一份就跟著影片備用。

當時出外景的交通工具是中影自己的大巴士或小巴士，如果有臨時狀況就叫計程車，一部不夠就叫兩部車。至於拍攝期，一般的劇情片通常在三個月內拍攝完成，一天最多拍六、七十個鏡頭，但有時會碰到需要搶時間拍攝的情形，那就要像搶拍新聞片一樣，攝影機連上腳架的時間都沒有，用手拿著就趕快拍了。如果擔心今天拍的鏡頭的場景會被破壞，就由製片組緊急把影片送回公司先沖出來看是不是 OK，有

時候導演組會趕回去看毛片再趕回現場。但大多是製片組把沖出來的影片，借用當地戲院早上有空檔的時段，讓導演確認毛片的情況。

一般來說，除了夜戲，劇組通常一早拍攝，天黑就收工，但是助理收工後回到旅館還有許多工作要做，包括把電瓶充飽電以備隔天使用，清潔攝影機並上油保養，整理攝影機腳架和配件，每個鏡頭也都要拿出來仔細擦拭乾淨，如果拍攝當天灰塵量比較大，清潔保養的時間就會比較長。這些工作差不多要花費二個小時左右，做完才能休息，這是攝助的基本工作和外景拍片的日常，也是陳嘉謨在攝影組學習和累積的點滴。

是電影，也是人生⋯1970-1990 年的台灣電影攝影師

1973《怒火》左張清清，右陳嘉謨以皮尺量距離

1973《負心的人續集》左起魏蘇、陳嘉謨、湯蘭花（閻崇聖攝）

1975《牡丹淚》泰國水上市場外景，左四起導演廖祥雄（條紋襯衫）、攝助陳
嘉謨（戴墨鏡淺色帽）、攝影林鴻鐘（掌機者）

中影的大片如《八百壯士》、《筧橋英烈傳》等，遇到大場面的拍攝，所有的攝影師和助理會被派去支援。而另一部大片《辛亥雙十》有場戲，一共出動了十一部攝影機，陳嘉謨被安排在攝影角度的最高點，站在五、六層樓高的高台上，由上往下拍。那次爆破師為了讓這個大場面能夠呈現更震撼的效果，就在離他攝影機很近的地方多加了一桶汽油去燃燒。拍攝時，鏡頭裡的畫面很好看，但是一陣風吹來，一股熱浪也跟著撲過來，燙得他連攝影機握把都沒辦法握，空氣中的氧氣幾乎被燒盡，在缺氧的狀況下，他差一點就要從高台上往下跳，正在掙扎的時候，好在又吹過來一陣風，帶走熱氣，也帶來了新鮮的空氣。那天驚險萬分地拍完這場戲，成了他攝影生涯中難忘的回憶。

除了劇情片，中影還要拍攝國慶日、元旦、總統文告、光復節、總統就任、國民大會等活動的新聞片，當時中影有十幾部攝影機，遇到盛大的場面就必須出動七、八組人員去拍攝。中影肩負的政策宣導任務，除了新聞影片，還有一些政治宣傳性質濃厚的紀錄片，線上攝影師都在拍劇情片，沒有時間拍這些紀錄片，攝助因此得到掌機的機會。陳嘉謨第一次擔任攝影師是在 1973 年拍攝由劉藝導演的《中國國民黨簡介》，之後再拍張蜀生導演的《三民主義的世紀》和《十大建設》，後者記錄了台灣早年的十大重要建設，包括中正國際機場、台中港、蘇澳港、中山高速公路、鐵路電氣化、北迴鐵路、大煉鋼廠、中國造船廠、石油化學工業、核能發電廠等。這部片從 1974 年開始拍攝，一直到 1979 年才完成。陳

嘉謨拿著 16mm Bolex 攝影機跟隨工程人員上山下海，拍攝各項工程的施作，還進入隧道拍攝爆破的畫面，頗為刺激。這部片的前置作業很嚴謹，不但要與施工單位充分溝通，了解現場狀況，避免人員受傷，更要臨場應變，在不影響工程進行的情況下，找出最佳位置來取得最好的畫面。雖然拍攝工作辛苦又漫長，但能夠見證艱辛建設台灣的歷史，對他來說別具意義。其後幾年，陳嘉謨陸續拍攝由劉藝導演的《清明上河圖》、《中國古典繪畫》、《出警入蹕圖》，以及吳桓導演的民間工藝《三義鄉的木雕》等文化性質的紀錄片，拍攝內容有文有武，豐富有趣，但令人緊張的是紀錄片常要在當下立刻決定怎麼拍，同時要去思考這個畫面跟前一個畫面如何銜接，因此掌機時要很專注。這些攝影技術上的鍛鍊，對日後劇情片拍攝頗有助益。他沒想到拍攝紀錄片會如此忙碌，最高峰的時期，手上同時有五部紀錄片在拍，有時又碰到宣導片需要拍資料，他只能利用晚上拍攝，忙到連睡覺的時間都沒有。幾年之間，他拍攝的紀錄片呎數，多過許多同儕。

林贊庭、林文錦、林鴻鐘、陳坤厚、林自榮等幾位中影攝影師各有特長，陳嘉謨當他們的攝助能夠學到許多基本功。陳坤厚當時是相對年輕的攝影師，想法比較新，會嘗試突破舊有的攝影框架，也有所創新，對他很有啟發。跟隨林贊庭拍片的時候，林贊庭有時會讓他掌機拍攝幾個鏡頭，訓練他獨力攝影的能力。到了 1975 年，常與林贊庭合作的導演劉家昌開拍《楓紅層層》，找陳嘉謨擔任攝影師，林贊

庭則擔任攝影指導，這是他第一部擔綱拍攝的劇情片。劉家昌拍片一向隨興，速度很快，要拍什麼都在自己的腦子裡，通常到現場才說今天要拍什麼，一旦面臨拍不下去的瓶頸時，導演就用一首歌去銜接，也就把劇情帶過去了。合作過的工作人員都很習慣這樣的拍片方式，不會去擔心下一場要拍什麼，反正時候到了，導演自然有指示。當時休閒娛樂少，看電影是主要的休閒活動，劉家昌的歌非常受歡迎，大家看到他的名字就會買票，十幾天拍完的《楓紅層層》照樣有票房。

1978 年，合作過《十大建設》的導演張蜀生開拍《強渡關山》，指定陳嘉謨來擔任攝影師，這是一部民初劇情片，主要場景大多在石門水庫附近，製片、導演、副導、攝影先去勘景，確定之後租下民宅來陳設，務求場景和服裝都能符合劇情所需。比較特別的是片中需要一架飛機，劇組行文接洽陸軍航空部隊，請部隊支援拍攝，另外就是爆破場面難度較高，夜戲較多，他還曾經被綁在輕航機機翼下面拍攝飛機滑行的鏡頭，這都是這部戲的挑戰，好在他也一一克服了。之後陳嘉謨接拍李岳峰導演的《三顆糊塗星》，不同類型的電影有不同的經驗，他也漸漸累積出自己的攝影實力。接著有人介紹他接拍香港導演羅臻的《結婚三級跳》，這部現代喜劇片的港式幽默和台灣不太一樣，但不影響彼此的合作。該片片頭卡通由成立不久的宏廣股份有限公司製作，當時宏廣匯集了許多人才與資源，數年之間茁壯成為台灣動畫最重要的基地，影響甚鉅。

1975《楓紅層層》日本富士山山中湖外景，前排左起陳嘉謨、林贊庭、劉秦雨，後排左一魏蘇、左三徐康泰，右一副導李久壽、右二導演劉家昌

1978《強渡關山》前左胡茵夢（花上衣），右一場務高木火（戴淺色帽）、右二陳嘉謨（掌機者）、右三攝助李海生（右手調鏡頭）

1980 年，陳嘉謨接拍蕭穆導演的民初動作片《怒馬飛砂》，同年，台語片導演吳春萬執導國語片《五子哭墓》，陳嘉謨經張惠恭介紹，擔任該片攝影師。片中有些中國民俗特色，也有些特效，但當時台灣後期特效尚未成熟，只好在現場以攝影機來完成特殊效果。有場戲是一個人跑到墓地時跌倒了，爬起來之後卻變成另外一個人。陳嘉謨之前在沖印部門工作，在暗房看過《乾坤三決鬥》的特效做法，加上拍紀錄片也磨練了很多技巧，所以在現場想出一個方法來應付，那就是在演員跌倒那一剎那，把攝影機光圈從正常值一直縮到零，用攝影機做出溶接（dissolve）的效果，同時精確計算這一個跌倒的動作到停機一共是幾秒，等演員換成別的衣服，看起來像是變成另一個人，這時再把攝影機的底片倒回到剛剛跌倒的位置開始拍攝，光圈從零一直開到正常值，把這一段重複曝光，這樣就完成了陽春版的特效。這個做法最重要的是跌倒和爬起來的時間要很準確，但其實這種拍攝方式很冒險，關鍵在時間必須精準掌握好。但因為現場拍攝會比後製印片處理的畫質來得好，所以他就大膽採用這樣的方式來拍攝。這部片還有個小驚險：有天晚上拍攝動物明星老虎瑪麗追逐一隻羊的戲，追著追著，老虎和羊都跑出燈光之外，看不見了，大家遍尋不著，陳嘉謨忽然感覺到背後有動靜，一回頭正是跟他面對面的老虎瑪麗，他本能地由盤腿倏然站起來，緊張萬分的時候，老虎主人趕來牽走瑪麗，這才化險為夷。

1980《五子哭墓》墾丁牧場外景，左一動物明星瑪麗、左二瑪麗的主人、左四導演吳春萬、左五大助黃江利（戴淺色帽），蹲者左攝助──，右陳嘉謨（掌機者）

1981《辛亥雙十》后里馬場外景，左起王保欽、吳鑄、夏鈞華、甄復興、陳嘉謨、支學福、林文錦

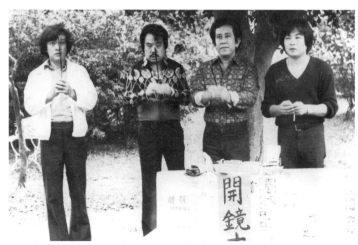

1981《傳奇人物》開鏡儀式，左起陳嘉謨、金帝、投資人蔡福明、導演吳春萬

之後，張蜀生導演又找陳嘉謨拍攝《花飛花舞春滿城》，兩人有先前的工作默契，拍攝頗為順利愉快。1981年，陳嘉謨與吳春萬導演合作拍攝《傳奇人物》，這是影片金主印尼華僑自己的故事。本來金主還有意請吳春萬導演和他一起在印尼成立電影公司，但他在中影的攝影師生涯剛起步，到印尼等於是從頭開始，感覺有點冒險，因此遠赴印尼開創事業的事情也就作罷。1982年，新銳導演陶德辰、楊德昌、柯一正、張毅在中影的支持下，執導四段式的電影《光陰的故事》，後來本片被稱為台灣新電影的起點。陳嘉謨接下攝影師重任，本來希望能藉此輔助新銳導演完成處女作，但新導演對電影有其理想與堅持，磨合之時不免有所摩擦，拍攝過程頗為辛苦，加上事後另生一些枝節，使他對電影這份志業感到失望，甚至萌生去意，之後拍攝了《人肉戰車》和《磨牙的女人》，便不再接拍劇情片。

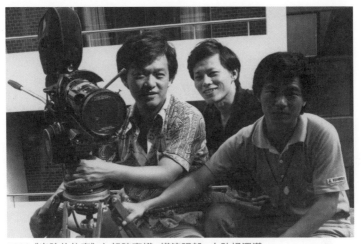
1982《光陰的故事》左起陳嘉謨、導演張毅、大助楊渭漢

1983 年，陳嘉謨奉中影之命成立臨時編組，負責承
接外界委託製作的教育、宣導、廣告、紀錄片等業
務，由於業績良好，中影於 1984 年底核定正式成立
影視製作組，由他擔任第一任組長，同時他也陸續
擔任編導拍攝《第一屆國民大會第七次會議》，以及
國稅局、觀光局宣導影片等。第一次拍攝觀光局的
旅遊宣教片時，陳嘉謨帶著演員和旅行團一起前往
歐洲旅行，在行程中安排演員演出，置入政策宣傳。
儘管前一晚他把演員找來溝通試戲，但隔天所到之
處都是陌生的環境，根本無法預期會發生什麼事，
只能見機行事，每天都煞費周章。當時出國一趟就
是十多天，全程用 16mm 底片拍攝，今天拍完的影
片，要等到回國沖出來才知道能不能用，萬一有問
題就會很麻煩。於是陳嘉謨在出發前就請柯達底片
公司幫忙協調柏林的沖印廠，約好時間，一抵達柏
林就把行程中拍攝的影片送到沖印廠沖出來，確認

沒有問題再往下繼續拍攝。一路上顧前顧後，又忙碌又緊張，然而憑著奮力一搏的精神，也終於完成任務。之後再到美國、加拿大、紐西蘭、澳洲、日本、韓國等地出外景時，他就更有信心，工作也更順利了。

1986年，陳嘉謨從製片廠業務組組長轉任行政管理職務，負責製片廠所有對外業務，包括外界委託拍片，攝影棚、外搭景、文化城出租，還有攝影、錄音、剪輯業務的管理，以及文化城經營管理等業務。1992年，他調升為總公司電視部副理，負責電視節目製作和相關影片攝製，1994年再調回製片廠擔任副廠長，2002年退休，在中影一共任職三十五年。經歷人生百態後，陳嘉謨曾夢想回歸大自然，安安靜靜地到人跡罕至的地方去拍攝自然與人文紀錄片，但回想工作生涯中，總是在外忙碌，未曾陪伴家人，便於退休後回歸家庭，把時間都留給妻女，彌補過去對他們的虧欠。而為了陪伴就讀神學院的女兒做禮拜，陳嘉謨重回淡水基督教長老教會，那正是六十多年前自己上幼稚園的地方。人生回到最初的起點，自是安穩平靜。

回首三十多年的電影生涯，陳嘉謨最佩服李安導演對電影的堅持，只覺得自己學習不夠，有所欠缺，電影攝影工作不到十年，與電影相關的工作卻做了二十多年，雖然歷練不少，但並沒有滿意的作品，好在攝影師歲月中還是留下許多難忘的回憶。從小到大，一直到屆齡退休，一路走來未曾離開電影，

看見台灣電影和中影公司的起落與變化，陳嘉謨感觸很深，卻也明白物換星移是自然法則，心中的恬淡自適才是可以把握的真實。

作品年表與入圍得獎紀錄

1975　楓紅層層

1978　強渡關山

1979　三顆糊塗星（又名：你笑我叫他跳、三星報喜）
　　　　結婚三級跳（又名：天生一對）

1980　怒馬飛砂
　　　　五子哭墓
　　　　花飛花舞春滿城

1981　傳奇人物

1982　人肉戰車
　　　　光陰的故事
　　　　磨牙的女人

楊渭漢

Yang Wei-Han

———————

1948 年出生的楊渭漢是河北省新城縣人，父親為職業軍人，母親為家庭主婦。1949 年，一家人隨父親部隊撤退到台灣，先到澎湖馬公，再到台南新營，後來又到了楊梅埔心，國小時搬到彰化，就讀中山國小，對電影的記憶從彰化開始。當時眷村常有露天電影院，拉了布幔就開始放映電影，記憶中看過《星星月亮太陽》（1961）和《藍與黑》（1966）等片，哥哥會帶他到彰化戲院，對香港邵氏的影片和日本怪獸片都還有印象。高中就讀台中一中，常翹課去台中戲院看電影，當時他只懂得看故事，跟電影有關的其他事情仍然十分遙遠。

楊渭漢對藝術很有興趣，從小喜歡畫畫，大學聯考想考美術系，但欠缺美術基礎，術科無法過關，後來以最後一個志願考上世新第四屆三專電影科。當時電影賞析由剛從美國留學回來的陳耀圻授課，常常帶著兩個班級共一百多個學生觀賞以 16mm 放映機放映的紀錄片和藝術片，看完大家會討論電影中所要表達的意念。攝影課內容包括鏡頭結構、光學原理、焦距，以及分鏡、遠景、近景、特寫等基本常識，那時候他只看過上發條的 Eyemo 手搖式攝影機，配有三個可以轉動的鏡頭，對其他攝影機都還很陌生。燈光課則教授主光源、側光源、輔助光、反光等基礎觀念；此外，色彩學和沖洗照片也是電影科的必修學分。知名畫家與藝評家何懷碩教美學，以朱光潛的《談美》為主要教材，探討藝術的內涵和形式，對他日後在電影攝影作品中的美學與構圖影響最為深遠。

世新求學期間的楊渭漢看很多電影，景美戲院和西門町幾家電影院都是吸收電影養分的課堂，他漸漸能夠看出什麼是分鏡，而美術、燈光、攝影這些技術細節也都成為他觀影的重點。他非常喜歡法國藝術電影，特別驚艷於安東尼奧尼（Michelangelo Antonioni）導演、亞蘭‧德倫（Alain Delon）和莫妮卡‧維蒂（Monica Vitti）主演的《慾海含羞花》（*L'eclisse*, 1962），以及傑克‧卡帝夫（Jack Cardiff）導演、亞蘭‧德倫和瑪莉安‧菲斯佛（Marianne Faithfull）主演的法國片《愛你、想你、恨你》（*The Girl on a Motorcycle*, 1968），即使在當時不能真正理解電影的意義，但這兩部片所帶來的新概念、敘事方式和表現形式，傳遞出影像更深沉的意義，進而觸動了他內心深處的某些感受，至今難忘。

楊渭漢對電影的興趣日益濃厚，同時也意識到電影雖然和美術表現不太一樣，但同樣是一種藝術，更有意思的是電影無法獨力完成，必須和其他不同專業的人合作。到了三年級，每個學生必須拍攝一部10分鐘短片作為畢業製作。他自認愛搞怪，用8mm攝影機和柯達底片拍了科幻片，內容描述世界末日到來，清晨空蕩蕩的城市街道，只有一個人發瘋似地獨自奔跑。那時候不會做特效，但他想方設法用白片和黑片交叉剪接，製造出一閃一閃的效果來轉場，當時這部片沖洗以後，不必印拷貝就可以直接放映。他的電影夢在世新萌生發芽，打定主意將來就算餓死也非要從事電影行業不可，但學長們好像沒有什麼人從事電影業，他又不認識電影圈的人，

想要進入這個行業總覺得很困難，沒想到日後他和同班同學梅長錕竟然都成了電影人。

1974 年，剛退伍的楊渭漢看到報紙刊登中影技術訓練班招考學員的消息，便前去報考。考場位於士林國小，那一次大約有一百多人應考，筆試有國文、英文二個學科，並沒有電影專業的術科考試。不久，他接到錄取通知，一腳踏進中影士林製片廠，成為第二期技術訓練班的學員。這個正統的技術訓練班有三十個學員一起上課，為期三個月，課程包括攝影、燈光、美術、剪接等專業項目，教師都是一時之選，如林贊庭、林文錦、林鴻鐘教攝影；陳耀圻教分鏡；林丁貴教錄音；王童教美術。攝影課先介紹 16mm 和 35mm 底片和拷貝，也會把攝影機架起來，由老師傅一邊實際操作一邊說明，學員也能用曝過光的底片（熟片）去練習裝片。訓練班結束前，學員要合作拍攝一部片，攝影、收音、美術、演員都是訓練班的學員，老師依照個人表現打分數來決定去留。結業後，他被留下來成為中影員工，當時一起進中影的還有杜篤之、古金田、李寶琳、陳時立、夏漢英等六、七個人，大家被分派到各部門工作，有些女學員則到中影文化城當售票員。

楊渭漢興趣是攝影，在結業作品擔任攝影師，但之後卻被派到沖印部門，跟著當時的師傅陳群學印片，每天在暗房裡印拷貝，一做就是半年。那時攝影組不容易進去，好在命運自有安排，後來他就被調到攝影組。他在攝影組從二助開始做起，練習用熟片

在黑布袋裡換片，並到暗房學習裝片，有時也要幫忙拉皮尺量距離。那時候同組的大助有曾介圭、廖本榕等。拍片前，攝影師會交代要用什麼鏡頭，助理就到管理部把攝影器材和幾千呎底片領出來，到影片殺青前，這些器材和底片都由攝助負責保管。如果在中影製片廠拍攝，收工後，器材可以先鎖在攝影室的櫃子裡，在外拍片，就要特別謹慎保管好這些昂貴的器材。

1977 年，楊渭漢第一次在徐天榮導演、孫材肅攝影的《水玲瓏》跟片，現場有人會教他一些應該注意的事情，其他就靠自己邊看邊學。二助做了一、兩年才升上大助，開始負責測光和跟焦。當時工作先要跟攝影師溝通，等現場光佈好了，再用測光錶去量主光。攝影棚基本佈光有腳燈、天燈和主燈，演員進入一場戲裡，就會打主光。主光指的是這個場景裡最主要的光源，攝影機後面通常會打陰光，也就是輔助光，另外還有側光、背光和反光等光源。底片曝光是以主光為準，先看主光的亮度是多少，再決定光圈的數值。測光錶下方有一個轉盤，轉到所測到光線的亮度，底下就會出現相對應的光圈數值。如果戶外太陽光的亮度是 250，陰暗的地方是 64，攝影棚的內日景就是以這樣的比例去打光，但光打好之後還會再會去做更細膩的調整。夜景的反差較大，主光跟陰光的比例更大。

楊渭漢記得當時室內拍攝色溫是 3200 度，夜景色溫較高，在燈的前面加一片藍色濾光紙，就會變成

五千多度;而跟焦需要一邊看著演員的移動,一邊
注意鏡頭,平順地去調整焦距,才能取得清晰的影
像。如此一部接一部,他漸漸累積經驗,攝助的工
作也越來越順手。那時候的劇情片,攝助大多只有
大助和二助,比較大場面的電影才會有三助。當時
中影攝影組有十幾個人,攝影師有好幾位,包括林
贊庭、林鴻鐘、林文錦、陳坤厚、張惠恭、張世軍、
閻崇聖等。台灣電影產量多,攝影師常被外借,也
帶著助理一起出去拍片。一般劇情片通常使用輕巧
的 Arriflex IIC 攝影機拍攝,當攝影機的馬達電力
不夠時,每秒影格數(frame per second, FPS)會下
降,聽到馬達聲音不太一樣時,二助就要去調整影
格速率(frame rate),以便維持穩定的 24 格/秒。
所以一部攝影機有時會有三個人在服務它──攝影
師操作,大助跟焦,二助調整影格速率。當時武打
動作戲大部分使用 Mitchell Mark II 攝影機,或是
把 Arriflex IIC 攝影機調整成每秒 22 格或 21 格來拍
攝,讓演員的動作看起來比較俐落且有力量。影片
字幕則是使用 Mitchell NC 攝影機拍攝,在剪接室
把底片、聲片和字幕片做套片處理,之後再到沖印
部門去印出可以放映的正片拷貝。當時有 35mm、
50mm、75mm、100mm 等幾種鏡頭;攝影機腳架則
有木製的高腳、矮腳等。

攝影相關的知識,當時只有一些照相的書可以參考,
但中影的攝影師都是師傅等級,工作中可以觀察學
習。楊渭漢記得在他跟過的攝影師裡,張世軍要求
很嚴格,也會教導助理要特別注意反打的光,師傅

說這種光用量的不一定準，用看的反而比較準確。陳坤厚也教過助理，攝影機的角度和別的角度不一樣，要學會站在攝影機的角度去看畫面，畫面裡光的明暗就像畫畫一樣，如何佈光要用畫畫的感覺去思考。而楊渭漢自己也漸漸體會到，片場裡的光基本上是模仿自然光，因此，對大自然的觀察是攝影師的基本功課，而攝影機裡所看到的細節跟一般人看到的並不一樣，要把光打好，平時就要養成觀察周遭環境的習慣，隨時注意光的分佈情形。一般來說，環境裡大都是散光，到處有反射的光，光源也都不一樣。主光、陰光、反光會出現在同一個主體上，透過觀察，就可以了解這些光的比例。光線從早上、黃昏到晚上，一直都在變化中，需要仔細觀察、慢慢體會並加以揣摩，否則進到全黑的攝影棚，打出來的光就會不夠真實而顯得虛假。

經過幾年攝助的歷練，楊渭漢在 1982 年開啟台灣新電影時代的《光陰的故事》和隔年的《海灘的一天》中，擔任測光的工作，在清晨或黃昏光線變化最大的時候，由他決定的光比，讓拍攝快速又順利，效果也很不錯。他對光影掌控的能力被看見了。這兩部片的副導演林君誠於 1985 年接拍王童導演的《策馬入林》，擔任副導演，他和王童討論這部片需要雙機拍攝，就找了楊渭漢和李屏賓擔任攝影師。這是楊渭漢首次掌機，當他掌機拍攝時，李屏賓就去測光，反之亦然。開拍前，攝影師看完劇本會先跟導演溝通，勘景之後再決定場景，接下來由製片組去商借場地。片中有個鏡頭是一群人騎馬從山丘上走

過，這是他無意間在八里看到，覺得很適合拍攝而決定下來的外景地。時時保持敏銳的觀察力去看四周環境，不但是攝影師良好的職業習慣，更是淬鍊自己眼界和視野的不二法門。這部片大多在中影士林製片廠搭景拍攝，所有場景都做舊，以符合故事的設定。片中有好幾場雨景，劇組在攝影棚上方架設很多水管來灑水造雨。他的攝影處女作獲得各方肯定，隔年和李屏賓以本片共同獲得第三十屆亞太影展最佳攝影獎。

1985 年，楊德昌執導《青梅竹馬》，基於《光陰的故事》和《海灘的一天》的合作經驗，自然而然就找了楊渭漢擔任攝影師。他們兩人都是年輕人，對電影有新的想法，希望跳脫從前商業片僵化的拍攝方式，讓分鏡少一點，節奏也不要那麼快，並且多採用自然光源，就算使用燈光，也盡量模仿自然光源的比例。以前拍片，在攝影機後面有個小燈，專門打演員的眼睛，稱作眼睛光，楊渭漢認為這樣的美化很不自然，一部寫實的電影，不應該有這種不自然的存在，所以取消了眼睛光，也不在攝影機後面使用輔助光，希望影像更接近寫實情境。而這樣的變革獲得評審青睞，他以該片入圍第二十二屆金馬獎最佳攝影獎。

此後，楊渭漢片約不斷，接著與張毅導演合作《我這樣過了一生》，劇組租下日式宿舍來陳設，室內照明用的是日光燈，拍攝時，日光燈在畫面裡出現一閃一閃的情形；拍攝電視的時候，電視機裡的畫面

也是一閃一閃的，但導演覺得那是一種寫實，不必特別去處理這樣的閃爍。張毅還喜歡一場戲一個鏡頭拍到底，只靠演員走位來變化；同時期的侯孝賢導演，也常常一個鏡頭固定在那裡，很久都不動。新導演們有新的想法，跟以前的電影製作思維不同，有時日光燈壞掉，燈光一閃一閃，楊德昌會說那就是他要的效果，換了正常的燈管，整個氣氛就不一樣。台灣新電影不論在敘事或分鏡、攝影機運動或演員的表演方式都與從前截然不同，這些年輕導演在意的是概念和想法，這樣的創新為台灣電影注入新的力量，而楊渭漢也在這一波潮流中實踐了電影攝影的理想。

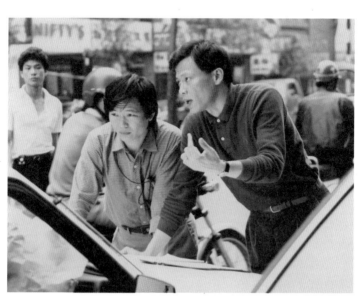

1986《我兒漢生》前排左起楊渭漢、導演張毅

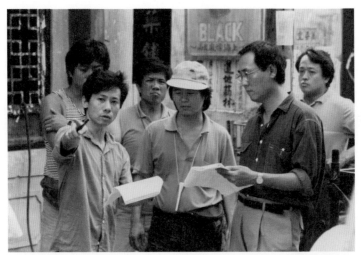

1986《暗夜》前排左起導演但漢章、楊渭漢、製片余為彥，後排左二燈光王盛

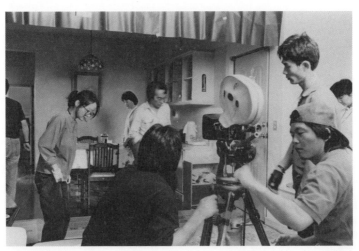

1987《期待你長大》左一王蘋、左二周美如、左三導演廖慶松，右二楊渭漢與 Arriflex IIC 攝影機（戴帽掌機者）

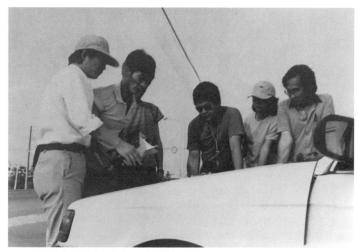

1987《期待你長大》左起楊渭漢（戴帽者）、攝助——、場務領班——、副導演——、導演廖慶松

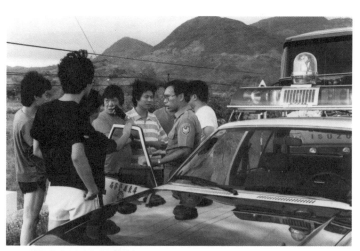

1987《期待你長大》外景照

1985 年到 1990 年間，楊渭漢與張毅、但漢章、葉鴻偉、李道明、何平、廖慶松、邱剛健等導演因各種因緣而合作了許多部電影。1987 年，廖慶松執導的《期待你長大》找他擔任攝影師，該片拍攝時間很趕，很多場景在病房，大多使用自然光，再用一個可簡易移動的燈和日光燈作為輔助光。因為病房裡的光都是固定的，設定的光源在任何角度拍攝都不必修正，燈打好後也盡量不改，才能讓拍攝速度更快。這是他經驗的累積，能夠以最快的速度，在各種情況下做出反應和決定，如期完成攝影任務。雖說這是攝影師的工作本分，但應該也是他的個人特質使然。

1991 年到 2000 年間，楊渭漢又與萬仁、葉鴻偉、王童、易智言、徐小明、林靖傑、溫耀廷、詹穎郁、李崗、陳義雄、楊德昌等導演合作。1992 年，他以王童導演《無言的山丘》，和王盛共同入圍第二十九屆金馬獎最佳攝影獎。這部片在九份礦坑拍攝，礦坑場地很小，人員調度空間有限，只好用頭燈再加上一點燈光來拍攝，難度頗高。

2000 年的《一一》是楊德昌生前最後一部作品，這部片因為有日本資金，預算較為充裕，比其他電影前置作業和拍攝期的時間都長，各部門能夠比較細膩地去處理各種工作細節。籌備時，劇組在台北市租了一間房子作為男主角吳念真的家，這是片中主要場景，為因應劇情而重新裝潢，再把傢俱和道具都放進去做陳設。同時劇組也在隔壁另外租了一間

房子作為辦公室，劇組人員為了開會或陳設，經常
在那兩間屋子進進出出。大約過了半年，主要場景
慢慢產生了一種真實的生活感，大家對場景也越來
越熟悉，這樣的安排其實對拍攝十分有幫助。這部
片在台北拍攝兩個月左右，為了配合劇情裡的季節，
劇組先休息了一陣子，之後導演飛到日本找景，楊
渭漢晚幾天才飛過去確認場景，並和導演一起前置
作業將近半個月，接著演員、攝影、燈光等工作人
員和場務器材才從台灣抵達日本，展開為期二週左
右的拍攝工作。當時除了演員，從台灣去的有製片
組、導演組、攝影組、燈光組等，但也在當地找了
工作人員協助劇組擔任聯絡和溝通的工作。

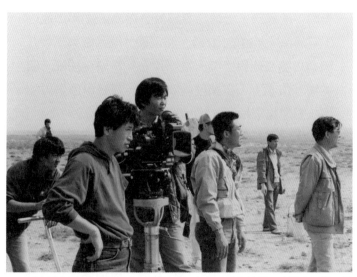

1991《五個女子和一根繩子》寧夏外景，左起二助朱培基、大助李以須、楊
渭漢與 Arriflex BL4 攝影機、導演葉鴻偉

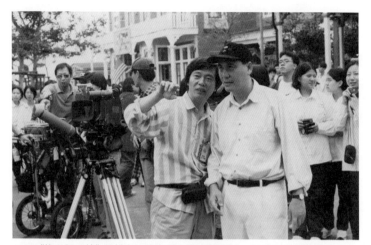

1999《條子阿不拉》後排左三錄音楊大慶（戴墨鏡），前排左楊渭漢與 Arriflex 535 攝影機，右導演李崗

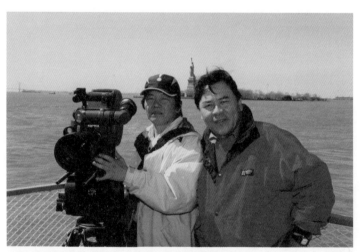

2002《自由門神》紐約船上外景，左楊渭漢與 Arriflex 535 攝影機，右導演王童

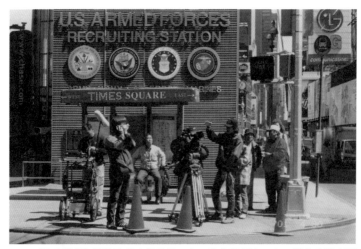

2002《自由門神》紐約時代廣場外景，左一錄音楊靜安、左三燈光大助李清福、左四楊渭漢與 Arriflex 535 攝影機、左五攝助阿茂，右一導演王童、右二副導李金泉

2002《自由門神》紐約哥倫比亞大學外景，推車前左李清福（坐者），右攝助阿茂（黃衣站者）

2002 年，楊渭漢又與王童合作，赴紐約拍攝《自由門神》。2004 年，他與徒弟宋文忠以林正盛執導的《月光下，我記得》入圍第四十一屆金馬獎最佳攝影獎，這是他在中影的最後一部影片。2005 年，中影公司民營化，他從工作長達三十多年的中影退休，成為自由接案攝影師，2007 年以林靖傑執導的《最遙遠的距離》入圍第四十四屆金馬獎最佳攝影獎。

2008 年，楊渭漢拍攝洪智育導演的《一八九五》，到此時，他對攝影工作變得比較隨意放鬆，不再斤斤計較鏡位或角度，因為他知道整個現場環境裡，總會有攝影機自己的位置。從前他不喜歡用變焦鏡頭，這部片卻用了很多次，構圖也有了不同於以往的變化。這種改變難以言說，他說就像是有人給了一張畫紙，他就隨意畫了，雖然看似輕鬆，但其實每一個畫面都能見其功力。

2009 年，楊渭漢首次以數位攝影機拍攝薛少軒執導的《2 分 20 秒》，他認為數位和底片拍攝的感覺不太相同，但鏡頭是一樣的，只是數位攝影比較銳利，有時要加一點柔焦鏡頭讓畫面更好看。不論以那一種方式拍攝，光影、構圖和美學，仍然是電影攝影師的實力展現之所，影片的成績也依然繫於此處。2012 年，他與新生代導演高炳權合作《愛的麵包魂》；2016 年，世新同班同學梅長錕開拍《報告班長 7：勇往直前》，他擔任攝影相挺。2018 年，他又為溫佩璋導演的《學長》一片掌機拍攝。

楊渭漢覺得時代一直在進步，數位攝影機跟焦都自動化了，連手機都可以拍電影，拍攝的門檻降低，有些器材公司的攝助每天接觸機器，對機器很熟悉，很容易就可以上手當攝影師。現在劇組有很多人會一起看監看器，一個鏡頭拍完，大家就紛紛提出意見，攝影師的權威已不同於前時。但他認為攝影就像寫文章一樣，每個句子要能夠表達完整的意思，只是攝影是用許多個鏡頭去組合成一段敘事，再一段一段慢慢組合成一部影片，重要的是如何運用這些鏡頭表達出這場戲的意義與氛圍。

至於攝影師如何養成？楊渭漢說片場打光時，用看光鏡（viewing filter）觀察會讓環境裡的明暗層次更清晰，自然就會知道要如何佈光。攝影師對一個空間要有感覺，能夠感知如何構圖才能呈現這個場景的特質，也要立刻掌握光影，知道怎麼打光才會比較好看。標準鏡頭、廣角鏡頭、望遠鏡頭等所呈現出來的比例不同，焦距和光圈大小與景深有關，這些都是攝影師應該要有的基本常識。現在看電影或各種影片十分方便，多看影片絕對有很大的助益。也許台灣拍電影的條件不如外國，有時因為時間不夠，無法在一個場景一直待到對它有深刻的了解，也無法掌握一直變化中的光線或天候，有時候拍會變得有點將就，但這是無可奈何的現實；尤其是商業電影，更不可能有時間去等光或等雨，胡金銓導演花幾年拍一部片的時代已經過去了。但換一個角度來看，就算有足夠的時間或預算，也不見得能保證拍出特別好的電影，所以攝影師自身的實力和應變能力就更重要了。

有別於早期電影業界師徒模式，楊渭漢和他的攝助來往就像朋友一樣，出班或收工坐在同一部車裡，或是喝酒聊天時，就會討論某一場戲的拍攝有什麼問題，有什麼辦法可以解決，即使已經收工了，大家聊的都還是攝影的事。有時候他會要求劇組讓大助掛名攝影師，因為他知道年輕人缺的是機會，某一部片掛上攝影師之名，電影之路將會更順遂。楊渭漢沒有師傅的身段，他的傳承是將心比心。

至今拍了三十多部電影，影片類型各有特色，楊渭漢覺得寫實電影有其日常生活感的調性，但像是鬼片等虛構的故事和場景設定，卻可以發揮更多想像力，創造出不同的影片質感。通常溝通劇本的時候，導演會概略說明這部片的調性，但楊渭漢會去思考攝影如何創造影像意義，而不是去模仿其他影片的風格，這是他的能力與才華。雖說他當年在世新就認定自己一定要走電影這條路，之後從攝助開始一步步逐夢踏實，也縱身投入台灣新電影浪潮之中，與許多不同世代的導演合作，共同創作出來的電影，在觀眾心中留下深刻難忘的印象。但一路走來，楊渭漢發現很多事不能強求，拍電影要靠機緣，也許，這才是他對電影人生最大的體悟，也是他攝影之路越來越收放自如的原因。

作品年表與入圍得獎紀錄

是電影，也是人生：1970-1990 年的台灣電影攝影師

- **1985** 策馬入林（與李屏賓合攝）
 ※ 獲得第 30 屆
 　亞太影展最佳攝影獎
 　（與李屏賓共同得獎）

 青梅竹馬
 ※ 入圍第 22 屆
 　金馬獎最佳攝影獎

 我這樣過了一生

- **1986** 我兒漢生
 我的愛
 暗夜

- **1987** 離魂
 期待你長大

- **1988** 陰間響馬 · 吹鼓吹
 怨女
 舊情綿綿

- **1989** 刀瘟

- **1990** 阿嬰（與黃仲標合攝）
 感恩歲月

- **1991** 棋王
 　（與潘恆生、羅雲城合攝）

 胭脂
 五個女子與一根繩子
 　（與李以須合攝）

- **1992** 無言的山丘
 ※ 入圍第 29 屆金馬獎最佳攝影獎
 　（與王盛共同入圍）

- **1995** 去年冬天

- **1996** 紅柿子
 寂寞芳心俱樂部

- **1997** 英雄向後轉

- **1999** 惡女列傳
 條子阿不拉

- **2000** 晴天娃娃
 一一

- **2002** 自由門神

- **2004** 月光下，我記得（與宋文忠合攝）
 ※ 入圍第 41 屆
 　金馬獎最佳攝影獎
 　（與宋文忠共同入圍）

- **2007** 最遙遠的距離
 ※ 入圍第 44 屆
 　金馬獎最佳攝影獎

- **2008** 一八九五

- **2009** 2 分 20 秒

- **2012** 愛的麵包魂

楊渭漢

廖本榕

Liao Pen-Jung

———

1949 年出生於南投縣的廖本榕，父親原為精細木
匠，後來改為經營雜貨店，母親為家管並幫忙顧店。
他在家排行第五，上有四個姊姊。在南投就讀小學
的他，成長歲月中最佳娛樂是到以竹子搭建的南崗
戲院看布袋戲；除此，他也經常跟著媽媽到南投戲
院看歌仔戲和新劇，大家並肩坐在長條椅上，享受
庶民生活樂趣。南投戲院也放映電影，日本恐龍片
讓廖本榕很著迷，而宮本武藏系列電影裡的英雄氣
概對他更是影響深遠；當年風靡一時的港片《梁山
伯與祝英台》（1963），他仍記憶深刻；豪華的邵氏
歌舞片《青春鼓王》（1967），還曾經讓他夢想成為
彈吉他或打鼓的樂手。在廖本榕年少時光點滴回憶
裡，一直都有電影的存在。

就讀台中二中初中部時的廖本榕，經常翹課到台中
戲院、豐中戲院看電影，後來他以同等學歷考上南
投高中，畢業後到台北補習準備考大學。當時他借
住親戚攝影師林文錦家，經林文錦介紹，在空閒時
就到北投拍攝台語片，打工賺點零用錢。初到片場，
廖本榕完全不知拍電影為何物，只能當個小雜工，
聽命把東西搬來搬去。對他而言，這樣的工作有點
累，但片場有許多新鮮的人事物，還算好玩，也意
外參與了台語片晚期的製作，本來是無心插柳的他，
卻因此和電影結下不解之緣。自認不愛讀書的廖本
榕，補習考大學的動力不太強，林文錦便建議他跟
片，學著當攝助，習得一技之長，將來好謀生。當
時林文錦常與香港導演鄒亞子合作，二十歲的廖本
榕，正式入行的第一部片便是 1969 年鄒亞子導演的

《八仙過海》。攝助的工作，廖本榕全然陌生，剛開始被分派的工作是扛器材、搬腳架等勞力粗活，但跟著攝影大助可以東學西學，蠻有收穫的。他還記得當時攝助一天的飯費是 38 元台幣，加班另外算錢，香港劇組習慣每天發餉，所以他每天出門上工還要帶著零錢去找零給劇組，如今回想起來，覺得這件事還挺有趣的。之後廖本榕繼續跟隨林文錦，拍攝鄒亞子的《華光救母》和《玉面貓》，後來因為服兵役暫停工作二年，退伍後就投入《馬素貞報兄仇》等系列影片拍攝，除了擔任攝助，還當過臨演，稍稍體驗演員的工作。

在片場時，攝影師林文錦十分忙碌，廖本榕沒有機會接受教導與訓練，除了攝影大助教他換底片，其他只能靠自己努力觀察學習。有感於對電影認識太少，他渴望從書中學習更多，後來在重慶南路找到皇冠出版社發行、劉藝翻譯的《如何拍攝好電影》，這本書就成了廖本榕學習電影的啟蒙老師。當時沒有電影攝影專業書籍，但有一些平面攝影相關的參考書，舉凡底片、曝光、焦距、鏡頭等各種原理，對學習動態攝影也很有幫助；有此自我學習的管道，廖本榕對電影攝影漸漸產生興趣。有一次，攝影師陳坤厚需要攝影大助去幫忙，林文錦推薦了廖本榕，雖然他連主光、輔光、底片度數都還沒弄懂，卻只能硬著頭皮接下工作。事前他打了好幾通電話，請教攝影大助前輩該做些什麼事情；在現場則多虧燈光師幫忙，挺過一場一場戲，整部戲拍完，他就學會了測光的技巧。那時候，攝影組出班，經

常跟前輩林贊庭、賴成英、林文錦租借他們自購的
Arriflex IIC 攝影機。廖本榕記得除了腳架、皮尺，
測光錶也會附在攝影包裡面，助理通常是人到就好，
不必自備那些攝影配件，而當時常使用的鏡頭包括
25mm、50mm、75mm 或 85mm 等鏡頭，以及一個
10 倍的變焦鏡頭。

成為攝影大助之後，廖本榕學習更多，對攝影更有
自信，爾後也有機會在一些影片中為幾個鏡頭掌機，
鍛鍊攝影能力。當時除了在中影工作，他也曾經到
外面的民間電影公司掌機拍攝，只是年代久遠，片
名已不復記憶。1973 年，他跟隨林文錦到荷蘭拍
攝李作楠導演的《大鄉里大鬧歐洲》，回程經過香
港，當時擔任邵氏製片業務的方逸華曾邀他到邵氏
工作，但劇組回台後，中影即將開拍大戲《英烈千
秋》，需要多組攝影，廖本榕進組幫忙，從此無緣邵
氏。拍完《英烈千秋》，他與時任廠長的明驥面談，
便與中影簽約任職攝影大助，1976 年成為中影正式
員工，並陸續拍攝《小小世界妙妙妙》、《永恆的愛》
等片，同時也使用 16mm 的 400 呎 Bolex 攝影機掌
機拍攝國民大會、中全會等活動紀錄影片。平時廖
本榕還必須幫忙用可換單格馬達的 Mitchell NC 攝
影機拍攝字幕，以及整理與保養攝影器材，因此接
觸了 Mitchell Mark II、Arriflex IIC 等攝影機，對攝
影機操作更加熟悉。

1978 年，廖本榕與攝影指導林文錦合拍《月朦朧鳥
朦朧》。當時正是台灣經濟起飛的年代，各種產品的

廣告需求很大，一般廣告片都使用 16mm 底片拍攝。
因為廖本榕已有掌機經驗，便有許多機會於工作空
檔到外面接拍廣告片，賺取外快並磨練攝影技巧。
到了 1979 年，中影開拍徐進良導演的《我們永遠在
一起》，他得到機會獨當一面擔任攝影師，那時他
心裡頗為忐忑，導演卻出了一道題目，要他拍攝女
主角開門走進庭院，再走出來。他鋪設軌道並架上
升降機，讓鏡頭在升降機上升時跟著女主角進到庭
院，之後升降機下來，鏡頭拉近（zoom in）到女主
角的臉部特寫，之後女主角起身走出去，鏡頭推遠
（zoom out），升降機又上升，繼續跟拍女主角走開。
這樣的設計對這個新手攝影師來說是不小的挑戰，
他繃緊神經，用盡全身的力氣拍了三次；第一次拍
完，燈光師支學福就很直覺地告訴他會過關，之所
以再拍二次是導演認為演員的戲還需要調整。雖然
這個考題過關，但他和導演及一大堆人看毛片時，
又是另一個十分折磨的時刻，總是擔心自己沒拍好，
以至於很難再有第二次機會。好不容易熬到片子殺
青，導演恭喜他從開拍到殺青進步非常多，他也才
放下心來。

雖然廖本榕攝影師的工作有了開始，但後來中影開
拍的影片並沒有分配他去當攝影師，倒是之前合作
過的丁善璽導演，陸續找他到外面拍了《醉拳女刁
手》、《樓上樓下》，另外他還為香港導演葉榮祖拍
了《睡拳怪招》。港片的節奏快，有很多快速拉近、
推遠鏡頭，以及快速搖鏡等，但這些鏡頭難不倒他，
原因是他平日在中影攝影室會找機會跟助理一起模

擬拍攝，練習鏡頭運動與準確跟焦。至於動作片裡跳彈簧床的拍攝方法，他在助理時期就跟過這樣的戲，觀察之後記下套路，拍哪一種鏡頭要用哪些角度，攝影機位置應該在哪裡，他全都學起來了。如果說看電影是做功課，實戰的片場更是最有效的學習場所。當攝助時，他會注意觀察攝影師如何跟導演溝通，那時攝助不能看觀景窗，但他知道這個鏡頭的尺寸大小，攝影機將如何運動，也可以預想拍出來的畫面。他經常如此自我演練，到了當攝影師時，很多狀況也就可以掌握了。

1978《小小世界妙妙妙》美國外景，第二排站者左起副導演金鰲勳、廖本榕、攝影指導林文錦與從香港租借的 Panavision 攝影機、製片助理梅長錕、燈光甄復興、魏蘇、燈光助理陳存道，第一排蹲者左起美國製片助理姚奇偉、美術王童、導演丁善璽之子、攝助兼劇照孫材肅

1979 年，廖本榕首次與劉立立導演合作拍攝瓊瑤的《彩霞滿天》；他先分好鏡頭，並建議導演某幾場戲可以用當時流行的變焦鏡頭，例如演員走路之後，

鏡頭就立刻換成臉部大特寫，讓戲更有張力。劉立立很喜歡他的設計，合作順利愉快，之後兩人又陸續合作了《金盞花》、《聚散兩依依》、《夢的衣裳》、《雲且留住》、《卻上心頭》、《燃燒吧火鳥》、《冬天裡的一把火》、《浪子名花金光黨》、《問斜陽》等片。不同於前輩的作法，廖本榕的愛情文藝片比較寫實，風格傾向外國片的攝影新潮流，反差較大，景深較深，影像比較有生活感。1980年，廖本榕與一位燈光師朋友合買了一部二手 Arriflex IIC 攝影機，劉立立《夢的衣裳》和其後幾部片，以及丁善璽的《人比人氣死人》、《有我無敵》和《飄零的雨中花》、《鐵血勇探》、《夜夜念嬌妻》等片，都是使用他自己的攝影機拍攝，後來這部攝影機被人借走，卻因故丟失。

廖本榕與孫陽、秦漢、傅立等導演都合作過，影片類型多元，經驗更加豐富。1982年，他工作量到達巔峰，一年內拍了八部片。1989年，中影開拍王童導演的《香蕉天堂》，廖本榕掌機，使用不可同步錄音的 Arriflex III 攝影機拍攝，這款機器不是專業隔音攝影機，只能用保麗龍覆蓋片盒，再把整部攝影機用棉被和軍毯包裹起來，藉此隔絕馬達噪音，避免收音品質受到影響。王童幾乎每場戲都畫了分鏡圖，鏡位也很清楚，但對廖本榕而言，除了事前與導演的溝通，勤讀劇本是他很重要的功課。

助理時期的廖本榕，無法看到劇本，但他實在太想透過劇本看一看這部片能夠怎麼拍，便想辦法跟製

片要一本來讀。他喜歡看故事，也喜歡讀劇本，會把內容記得很清楚，所以現場在拍哪一場戲，他都可以回應到劇本上，同時了解導演和攝影師如何分鏡，如何呈現劇情的氣氛，並認知這是導演的手法或攝影師的技巧。像是一場吵架的戲，導演為什麼要遠景跳近景？攝影師為什麼要鋪軌道？他對這些充滿興趣與研究精神，也把這些拍電影的方法強記下來。來自拍攝現場的教育對他影響深遠，爾後他自己設計鏡頭時，過往的元素便成為創新的靈感。他認為從讀劇本到把劇本變成影像，是攝影師的基本訓練過程，後來他常跟學生分享這個過程，殷殷教導唯有經歷這樣的過程，將來才能解決問題並創新影像。

1986《八二三砲戰》高雄左營海邊搶灘外景，後排站者左起曾介圭、燈光支學福、賀用正、——、洪武秀、廖本榕、——、——、張世軍、廖慶松、金鰲勳、——、李作楠、林文錦、林贊庭、林鴻鐘，前排蹲者左起閻崇聖、王道、林見坪、——、謝徵忠（圖中均為 Arriflex IIC 攝影機）

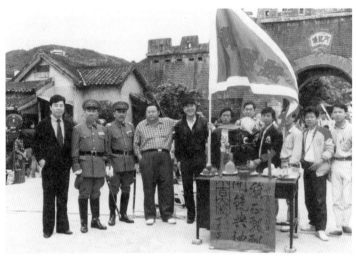

1987《旗正飄飄》左起製片聶仰賢、──、──、導演丁善璽、柯俊雄、攝助袁慶國、燈光王保欽、廖本榕與 Arriflex III 攝影機、大助黃永順、大助呂俊銘、製片助理蔡國顯（本片使用 Arriflex III 攝影機雙機拍攝）

1989《香蕉天堂》左起攝助──、攝助──、廖本榕與包棉被隔音的 Arriflex III 攝影機、燈光劉義雄

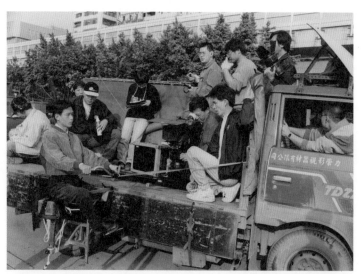

1992《青少年哪吒》車外李康生（騎車動作），車上右側左起導演蔡明亮（戴眼鏡淺棕色外套）、燈助——（黃衣）、燈光李克新（黑衣手持燈具），蹲者左廖本榕與 Arriflex BL4 攝影機、右大助宋文忠，車內前座副導演楊朗從

1992 年，蔡明亮導演開拍首部劇情長片《青少年哪吒》，廖本榕以 Arriflex BL4 攝影機同步錄音拍攝，還記得片中有下雨的戲，那時拍片已不能請消防車來灑自來水，而是僱請民間的水車到河裡取水後，運到現場灑水，製造雨景。這是他第一次與蔡明亮合作，影片頗獲好評，並獲得了國際獎項，他與蔡明亮自此展開二十多年的合作。1994 年拍攝的《愛情萬歲》，他嘗試以大量固定鏡頭來表達一種生活感，形塑了不同於以往的攝影風格。從傳統電影訓練一路走來的廖本榕，遇到了喜歡用影像講哲學，而不是講故事的蔡明亮，讓他不斷思考如何以攝影來詮釋人的某種狀態，方能完整傳遞導演的理念。1997 年，兩人合作拍攝《河流》；隔年以超 16mm 攝

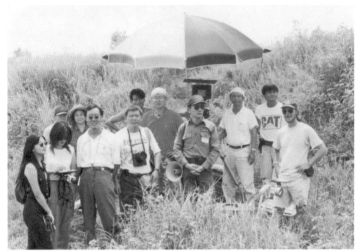

1994《報告班長 3》左三副導演林博生（戴墨鏡），右二攝助張宜敏、右三廖本榕與 Arriflex III 攝影機

1995《愛情萬歲》廖本榕 與 Arriflex 535 攝影機

1998《洞》西寧市場內景，左導演蔡明亮（攝影機後方），右廖本榕與 Arriflex
超 16mm 攝影機

影機拍攝《洞》；2002 年 2 月，廖本榕從中影退休
之後，以 Arriflex 535 攝影機接拍蔡明亮短片《天橋
不見了》，那是蔡明亮第一次與燈光師李龍禹合作。
其實廖本榕和李龍禹在 1996 年的《報告班長 4：拂
曉出擊》已經合作過，他告知攝影機位置、演員如
何走位，李龍禹就知道怎麼打燈，攝影大助宋文忠
去測光時，也會同時跟燈光組一起調整燈光。廖本
榕很信任李龍禹，彼此溝通順暢，合作也很愉快，
往後幾部戲，蔡明亮也都找李龍禹來合作。

2003 年，廖本榕用 Arriflex 535 攝影機拍攝蔡明亮的
《不散》，該片有場戲在大約二千人座位的福和戲院
裡，拍攝《龍門客棧》男主角石雋坐在觀眾席中段
座位，觀看自己主演的電影。石雋的臉上應該要出
現大銀幕反射出來的光影，但福和戲院一來空間太

大，二來放映機燈泡老舊不夠亮，連高感度的 500
度底片都拍不出石雋臉上的光影。後來他請劇組去
借了二部 16mm 放映機，放在前段觀眾席上，架高
以後以那二部 16mm 放映機的燈泡直接打在石雋臉
上，才拍出了預設的效果。至於結尾的那場戲，女
主角陳湘琪走在戲院附近的路上，外面下著雨，那
是一個很大的遠景，還要帶到後方福和戲院的看板，
打光花費很多心力時間，後來燈光師李龍禹用了二
個 4K、二個 2.5K、二個 1.2K 的 HMI 燈，才完成這
個畫面的佈燈。當時拍攝，有些鏡頭其實有用上軌
道和升降機，但蔡明亮要求再拍一個固定鏡頭的畫
面，後來剪接時，有運動的鏡頭都被剪掉。因為合
作已久，廖本榕了解蔡明亮對電影的想法，所以一
動一靜之間，在拍攝當下他就已經知道導演會做什
麼樣的選擇。

拍完《不散》，廖本榕緊接著開拍李康生首執導演筒
的《不見》，他和李康生也合作多年，工作起來很順
利，拍攝速度頗快。結尾那場戲，苗天帶著小男孩
繞著工地圍籬走，那是個大遠景，當時只有一台發
電機，地方太廣闊，電線無法拉那麼遠，無法完全
靠打燈來拍攝，廖本榕便利用清晨天微微亮起來，
而街燈尚未熄滅的時候，場景裡還有一點亮光，另
外再打一些燈光，營造出人與人疏離的情感中出現
的溫暖微光。後來他以本片獲得當年金馬獎最佳攝
影獎，並同時獲得年度最佳台灣電影工作者獎項。

2004 年，蔡明亮開拍《天邊一朵雲》，有些場景受局

限，但又必須符合影片意象，所以廖本榕以 Arriflex
535 攝影機拍攝時，大膽使用高達 80% 比例的廣角
鏡頭，包括 18mm、16mm 和 14mm，還用上接近魚
眼效果的 10mm 廣角鏡頭，結果拍出來的效果頗符
合導演所要的幻想式的歌舞情境。其實他並未跟導
演解釋如何使用鏡頭，但攝影機位置確定後，攝影
大助替演員走一遍，導演直接以監看器檢查影像，
覺得 OK 就打光拍攝。片中有一個歌舞場面，拍攝
地點在清水休息站的廁所裡，他掌握到用廣角鏡拍
攝牆壁時，鏡頭要超過人的頭部，高角度拍攝讓牆
壁變形的情形比較不會被察覺，而且畫面比較好看。
他和蔡明亮聊很多劇本裡的思想，這樣的電影就像
一種啟示，講人生，講哲學，而不是講故事。到現
場時，廖本榕把從導演那邊接收到的訊息，轉換成
畫面，而廣角鏡頭的使用，不但更貼近影片調性，
也讓每個畫面產生許多意涵。他自覺這部片的影像
感接近了導演的想法，不但導演覺得驚喜，觀眾也
看見了他在影像上的創新。

廖本榕和蔡明亮工作越來越有默契，也感覺彼此都
在進步。2005 年，蔡明亮回到馬來西亞拍攝《黑眼
圈》，廖本榕提早一週抵達吉隆坡勘景時，發現到了
晚上，整個城市的路燈都是黃色的避霧燈，就算燒
煙製造煙霧，也無法拍到劇本裡的霧中風景。於是
他趕快通知攝影大助，在準備帶來吉隆坡的器材清
單裡增加一號、二號、三號等三個霧鏡。拍攝當晚，
當地實習生用稻草燒了幾桶煙，他一口氣把三片霧
鏡都加在鏡頭前，才完成演員在霧中行走的戲。至

於片中的**廢墟場景**，那原本是一家受到金融風暴影響的飯店，蓋到一半便無以為繼，而任其荒廢。由於場景上方沒有天花板，雨水在地下四樓累積成十多公尺高的天然水池。蔡明亮很喜歡這個場景，安排李康生等三個演員躺在床墊上，床墊下方是漂浮氣墊，工作人員用繩子在岸邊拉放，控制床墊的行進。廖本榕評估後，臨時決定使用廣角鏡頭來拍攝這場戲，既可避掉拉繩，也可以讓鏡頭往前帶到水波蕩漾的景致。

2008年，李康生開拍第二部片《幫幫我愛神》，一樣是找廖本榕擔任攝影師。有一場男女主角做愛的戲，床鋪位在房間的正中間，他在床鋪四周下方把燈全部打亮，讓床鋪看起來彷彿是一朵蓮花浮在半空中，營造出奇異的美感，有沙龍氣氛又表現出浪漫情調。至於片中的**檳榔攤**，是監製兼美術的蔡明亮特別製造出來的場景，整個檳榔攤以亮麗的霓虹燈包覆，但廖本榕在既有的藍色色溫紙之外，又去買了紅色、綠色的糖果紙來調整燈的顏色，賦予閃亮之中的層次感，出色的畫面讓他獲得第二屆亞洲電影大獎最佳攝影獎。隔年廖本榕和蔡明亮遠赴巴黎拍攝《臉》，在公園森林裡放置了二十多片二、三公尺高的大鏡子。這個構想來自導演在電梯的鏡子裡看見無數的自己，但拍攝這樣的畫面有其挑戰，如何讓演員在鏡子中間遊走，又不至於讓攝影機穿幫，需要很多角度精算，他後來想到以打撞球的概念來計算鏡子擺放的角度，才解決了問題。一面鏡子需要四個大漢搬移，一個鏡頭需要四小時擺放鏡子，之後還要

2009《臉》巴黎下水道內景，左大助宋文忠，右廖本榕與 Arriflex 535 攝影機

　　從鏡子後方的背面打光，這個設計雖然十分耗時，
但效果令人驚艷。另外有場戲，下水道無法拉線用
電，連電瓶都不能使用，因此不能用大燈照明，廖
本榕只好在地面打光，並在洞口下面的高台板上放

2015《很久沒有敬我了妳》開鏡，前排左四導演吳米森，右二廖本榕（淺色
外套）與 Panasonic DVCPRO HD 攝影機

一塊很亮的聚光反光板，把光線反射進下水道裡面，
同時偷偷在攝影機上夾帶一個很小的 LED 燈去拍完
這場戲。拍片現場狀況多，臨機應變是攝影師的日
常。

2013 年，蔡明亮開拍《郊遊》，這是廖本榕首次使用
Arriflex Alexa 數位攝影機，對從底片走到數位時代
的他而言，這二者各有優點，但也如同鋼筆和鉛筆
都是寫字的工具，並無特別需要適應之處。只是底
片時代，大家拍片比較兢兢業業，相較之下，數位
時代就不太嚴謹，但他也體悟到，時代在變化，電
影人必須迎接這些改變。2018 年，在巴黎拍攝《臉》
時，他與當時的實習生鵬飛曾短暫合作過，後來鵬
飛當導演開拍《米花之味》，邀請廖本榕擔任攝影
師。該片場景在雲南偏鄉，除了每日往返拍攝景點

是電影，也是人生：1970-1990 年的台灣電影攝影師

144

的耗時，劇組最大的挑戰是用電問題：當地的電力只夠民生使用，劇組除了配置一台小發電機可以打幾盞燈，另外還必須租用十個使用乾電池的正方形LED燈來應付夜戲的拍攝。2020年，廖本榕又與鵬飛赴日本拍攝《又見奈良》，這部片和前一部一樣，使用輕便的Arriflex Alexa Mini攝影機。裡面有一場慶典的重頭戲，因為表演的人很多，無法拍攝太多次，他便以二部攝影機搶拍取鏡。這二部片拍下來，他覺得中國大陸劇組接收訊息的速度快又準，反應力和模仿力都很強，而奈良當地的日本工作人員則做事認真仔細，通告行程十分完善，令他印象深刻。

進入電影圈工作五十多年，除了拍片，他於1996年開始任教於崑山科技大學視訊傳播設計系，2019年專任退休後，目前仍在該校與國立台北藝術大學電影研究所兼課。面對青年學子，他傳承了畢生所專長的攝影專業，也告訴大家攝影師的養成之道在於扎實的基本功，例如看電影勤做筆記，多練習分鏡技巧，重視感光的適當性，建立自己的光影與色彩風格，但最重要的是要養成良好的工作態度，做人先於做事，才能長久立足於這個行業。入行至今，與老中青三代許多導演合作過六十多部電影，他始終抱持著開放的心態迎接每個新時代的來臨，也相信攝影學無止境，每一部片的經歷都會累積成為更強大的能量，豐富自己的人生，而他所擁抱的電影熱情，都在鏡頭裡表露無遺了。

作品年表與入圍得獎紀錄

- 1978 月朦朧鳥朦朧
 （與林文錦合攝）

- 1979 我們永遠在一起
 土地公
 睡拳怪招
 我愛芳鄰
 醉拳女刁手
 軟骨真功夫
 彩霞滿天
 樓上樓下

- 1980 金盞花
 碧血黃花
 三毛流浪記
 有我無敵
 人比人氣死人
 （與葉清標合攝）
 臭小子

- 1981 聚散兩依依
 夢的衣裳
 雲且留住

- 1982 卻上心頭
 燃燒吧！火鳥
 酒色財氣
 （與中條、涂東卿、陳榮樹合攝）
 冬天裡的一把火
 飄零的雨中花
 問斜陽
 鐵血勇探
 浪子名花金光黨

- 1984 夜夜念嬌妻

- 1985 少年八家將

- 1986 八二三炮戰（與張惠恭合攝）
 滑稽新傳

- 1987 聯考大夢（未上映）
 旗正飄飄（又名：烽火佳人）

- 1989 香蕉天堂
 角頭兄弟（與蔡彰興合攝）

- 1990 兄弟珍重（大哥大續集）
 至聖鮮師
 販母案考

- 1991 官兵捉強盜

- 1992 青少年哪吒

- 1993 青春無悔（與林銘國合攝）

- 1994 報告班長 3

- 1995 1995 閏八月
 愛情萬歲
 熱帶魚

- 1996 報告班長 4：拂曉出擊

- 1997 河流

1998　洞

2002　報告總司令

2003　不散
　　　不見
　　　※ 獲得第 40 屆
　　　　金馬獎最佳攝影獎
　　　　年度最佳台灣電影工作者

2005　天邊一朵雲

2006　黑眼圈
　　　※ 入圍 2007 年第 1 屆
　　　　亞洲電影大獎最佳攝影獎

　　　心靈之歌

2008　幫幫我愛神
　　　※ 獲得第 2 屆
　　　　亞洲電影大獎最佳攝影獎

　　　※ 獲得第 10 屆
　　　　阿根廷布宜諾斯艾利斯影展
　　　　ADF 攝影師協會攝影特別獎

2009　星月無盡
　　　臉
　　　※ 獲得第 12 屆
　　　　台北電影節最佳攝影獎

2013　我不窮，我只是沒錢：
　　　香蕉傳奇
　　　郊遊（與宋文忠合攝）
　　　※ 入圍第 50 屆
　　　　金馬獎最佳攝影獎
　　　　（與宋文忠、呂慶鑫共同入圍）

　　　※ 入圍第 8 屆
　　　　亞洲電影大獎最佳攝影獎

2015　很久沒有敬我了妳

2018　米花之味

2021　又見奈良

尚未上映　插翅難飛

廖
本
榕

147

郭木盛

Kuo Mu-Sheng

———————

1949 年出生於台中的郭木盛，籍貫宜蘭，父親早年在台中國際戲院旁邊經營木材行，母親為家庭主婦，在七個兄弟姊妹中，排行第三。他小時候喜歡看電影，在國際戲院、東海戲院看了許多好萊塢電影，像是《亂世佳人》（*Gone with the Wind*, 1939）、《賓漢》（*Ben-Hur*, 1959）、《阿拉伯的勞倫斯》等經典名片。中學時期曾在台中、宜蘭和台北三地就讀，活躍於田徑隊，短跑、橄欖球也都是強項。

郭木盛高中畢業後，尚未服兵役，就因親戚介紹，於 1968 年進入中影燈光組當助理，但屬於外聘人員，並非中影正式員工。他一入行便跟著資深燈光師李亞東參與生平第一部電影，那是陳洪民導演、陳坤厚攝影的《乾坤三決鬥》。當時他對片場環境和人事全然陌生，根本聽不懂那些燈光器材的名稱，好在現場總有人熱心教導，後來才漸漸可以聽懂指令，把師傅要的器材搬到指定的位置；他仍記得一萬瓦炭精燈好笨重，但也只能該扛就扛。此外，現在電工做的事情，以前都是由燈光助理負責處理，當電工接好電，燈光助理就要去拉線、放線。那時候中影燈光組有四、五個人，郭木盛是最菜的菜鳥，剛開始他純粹只想打工賺錢，沒有其他想法，但不久之後便一改青春期張揚不羈的個性，靜下心來努力學習，因此很快就進入狀況，慢慢地也能開始學測光、補光等基本技巧。當時的燈光助理會被調派去支援其他燈光師，郭木盛雖然也跟過甄復興、支學福、吳鑄等燈光師傅，但他大部分時間都跟著李亞東工作。在他印象裡，甄復興用燈最少，吳鑄用

燈最多。擔任燈光助理一年，郭木盛拍過廖祥雄執導的《武聖關公》、《喜怒哀樂》中李行執導的〈哀〉等片。之後，跟片拍李行的《群星會》，還沒拍完就接到兵單，燈光組的夥伴們還前往台北火車站送他南下屏東去當傘兵。

以前郭木盛看電影是純娛樂，沒想過要進這一行，退伍後，想起《八百壯士》片場裡那個需要四個人合力才能吊上高台的炭精燈，頓時覺得燈光工作好辛苦，全無再回電影圈工作的念頭，但師傅李亞東殷殷召喚，最後他還是又踏入片場，繼續燈光助理的工作，跟著李亞東又拍了《心有千千結》等好幾部片。後來攝影師賴成英離開中影，親戚建議郭木盛去跟賴成英學攝影，於是他第一次以攝影二助身份拍攝李行導演、賴成英攝影的《婚姻大事》，該片使用賴成英自購的 Arriflex IIC 攝影機，攝影組有攝影師、大助、二助共三個人，二助在當時的工作包括擺機器、跟焦、換底片、換鏡頭、整理與保養機器等等。進入攝影組對郭木盛是新的開始，很多事情需要請教別人，因為他跟中影技術人員較熟，便經常到中影請教熟手，像是光比等技術問題。

攝助時期，量皮尺到某一個階段後，郭木盛開始試著目測距離的長短，並學會用眼睛餘光看現場的動靜。攝影機推軌時，因機器移動而改變焦點，這時就要運用經驗，用眼睛餘光去判斷演員的距離來跟焦，1976 年拍攝《我是一沙鷗》時，他跟焦的本事還被導演陳耀圻小小誇獎一番。參與《風鈴風鈴》拍

攝時，郭木盛因緣際會升為攝影大助，開始負責測
光，並判斷主光和側光的光比，雖然之前有燈光組
的工作經驗，但對光影的概念與如何經營影像效果，
例如拍攝女人時，反差不要太大，看起來比較柔和
等技巧，都是當了大助之後才慢慢體會出來的眉角。

郭木盛從一無所知到被領進攝影這個領域，賴成英
是他認定的師傅貴人；師傅是唯美派的攝影風格，
他觀察師傅如何在看似平淡無奇的場景裡，在鏡頭
前加上一些物件，畫面就變得很好看。他也常找機
會去看攝影機的觀景窗，學習師傅的構圖及光影的
佈局，日積月累的師承，對於他日後的攝影技巧大
有助益。而賴成英在片場空檔時，會與他分享攝影
心得，這又是一種難得的學習機會。賴成英長期擔
任李行導演的攝影師，郭木盛因此得以近身一窺李
行的導演功課。他還記得李行每天一到片場，會趁
打光的時間，將當天要拍攝的戲予以分鏡，郭木盛
一有機會拿到分鏡表，便潛心研究，試著去了解一
場戲應該怎麼分鏡，才能表現出那場戲的戲劇張力。
當時攝助雖然拿不到劇本，只會被告知今天要拍些
什麼，但如果有分鏡表可以看，並以此比對畫面成
品，對攝影的涵養，自是功力大增。後來賴成英當
了導演，李行的攝影師由陳坤厚接手，除了《風鈴
風鈴》，郭木盛又以大助角色跟陳坤厚拍攝了李行執
導的《汪洋中的一條船》和《白花飄雪花飄》。不同
於賴成英，當時年輕的陳坤厚攝影風格比較寫實，
對於光的處理，給予他較大空間，也能跟前燈光師
傅李亞東合作無間。

丁善璽執導的《大腳娘子》，林文錦是攝影師，郭木盛擔任大助，無意間有機會掌機拍了幾個鏡頭。他記得當時 Arriflex IIC 攝影機的三腳架沒有油壓頭，試戲時攝影機一推，畫面就往上浮，嚇了他一大跳，接著緊抓攝影機才完成了生平第一個鏡頭拍攝。1978 年，《笑笑小酒窩》導演原本是李融之，攝影師為陳坤厚，但後來實際拍攝是由執行導演王銘燦擔任導演，郭木盛由大助升為攝影師，正式掌機拍攝，該片卻因故未上映。1979 年，演員秦漢初執導演筒拍攝《情奔》，找來郭木盛擔任攝影師。他先研讀劇本，並參加劇本會議，與導演溝通戲的走向，確定影片調性後便展開找景的工作，攝影機則借用賴成英自購的 Arriflex IIC 來拍攝。有顆鏡頭，郭木盛本來想用變焦鏡頭慢慢推，但覺得慢推的過程中如果有一點不順，會破壞整顆鏡頭的完整性，便改用高速攝影來拍攝，影像變成慢動作，這樣一來，即使鏡頭慢慢推也不會影響到影像和戲劇的流暢感，成效頗佳。該片在花蓮、屏東取景拍攝，劇組收工後借用屏東鄉下戲院看毛片，但戲院放映機過於老舊，影像效果很差，不但沒有層次，光也很模糊，導演跟他十分驚嚇，好在劇務趕快去高雄租借戲院重看毛片，結果影片一如他的設定，影像層次分明，光影迷人，畫面十分漂亮。還有一場海邊營火的夜戲，郭木盛本來預計使用十萬瓦的燈光，拍攝前，其中一部發電機卻發生意外而損壞，他當時借了賴成英光圈值 f 0.95 的鏡頭，光圈可以放很大，便大膽使用三、四萬瓦的燈光去拍，結果營造

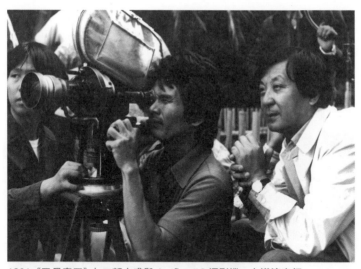

1981《又見春天》左二郭木盛與 Arriflex IIC 攝影機，右導演李行

出另一種影像氛圍，也讓他對自己的攝影技術更有
自信。

之後郭木盛接拍師傅賴成英執導的《秋蓮》和《雨中
鳥》；1981 年，他在李行導演的《又見春天》中擔任
攝影師，對於一場戲所要表現的內容有了更進一步
的了解，在調度上也頗有發揮。同年接拍賴成英導
演的《愛情躲避球》，1981 年除了接拍蘇月禾導演的
《吾家有女初長成》，又拍了賴成英的《再會吧！東
京》，以及曹彥導演的《雲知道你是誰》；1982 年則
拍攝了須立民導演的《殺人玫瑰》和陳耀圻導演的
《痴情奇女子》。郭木盛雖是新手攝影師，但接片量
多，磨練機會多，幾部片下來，對於攝影更加嫻熟。

1983 年，郭木盛首次與邱銘誠導演合作《進攻要塞

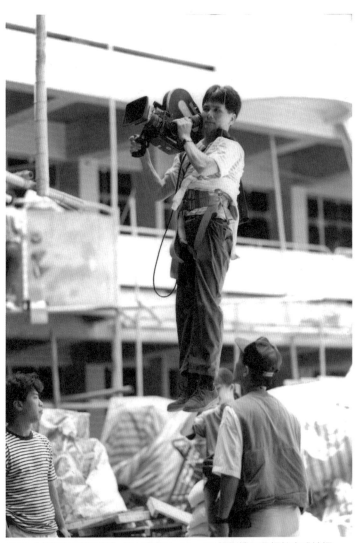

1983《女學生與機關槍》郭木盛與 Arriflex IIC 攝影機以吊鋼絲方式拍攝

地》，之後又合作《女學生與機關槍》，再接拍金鰲勳導演的《天天天亮》和王銘燦導演的《開車大吉》。1986 年拍攝邱銘誠的《小鎮醫生的愛情》，此時的他收起玩心，個性更見內斂，也專心致力於攝影工作。《小鎮醫生的愛情》預算有限，沒有升降機可用；劇組在一樓空地搭了高台，在高台的立面鋪上軌道，郭木盛被綁在軌道車上，手持攝影機，幾個場務拉動以 90 度向上移動的軌道車，讓他把鏡頭搖到在二樓陽台的男主角秦漢臉上，只可惜這張幕後工作照遺失，未能以照片見證當時克難拍攝的樣貌。這部片之後，郭木盛接拍香港袁和平導演的《精靈寶寶》，和林自榮合掛攝影；隔年再拍《白色酢漿草》，導演邱銘誠會跟他講戲，但攝影全都交由他負責。結尾那場戲在台南女中拍攝，因為男主角苗僑偉當天必須殺青返回香港，拍攝時間變得非常緊促，但經驗告訴他，這樣的情況應該要順光拍，先拍遠景鏡頭，慢慢再推進拍攝半身或特寫，如此可以節省調動燈光的時間，否則鏡頭跳來跳去，重新打燈耗時太久，根本趕不上進度。那場戲他硬是要求跟導演一起分鏡，這才順利在期限內完成拍攝。

幾部片下來，郭木盛與邱銘誠默契更佳，成為很好的搭檔。1987 年，他又接拍邱銘誠的《魔鬼戰士》，製作過程中，劇組苦無軍方資源，他受導演之託，以自身人脈調借帳篷、通訊器材等軍用裝備才順利拍完，他也因本片跨入製片行列。郭木盛的製片能力自此在電影圈內傳開。1988 年，陳耀圻導演為中影開拍《晚春情事》，找他擔任製片，但影片完成後，

他只掛上執行製片的職稱。1989年，郭木盛與金鰲勳導演合作拍攝《風雨操場》和《過河小卒》；由於先前的經驗，同年張乙宸導演的《老少五個半》和葉鴻偉導演的《刀瘟》便邀請他擔任製片。

郭木盛入行時的燈光師傅李亞東一直都很關心他，後來李師傅退休離開中影，有一次兩人相遇，李亞東問郭木盛，為什麼郭木盛當了攝影師之後，都還沒找過老師傅合作？於是從《老少五個半》開始，由郭木盛擔任攝影或製片的電影，都找來李亞東擔任燈光師，彼此早有默契，合作起來順利又愉快，這樣拍了好幾部片，一直到李亞東年紀太大，體力實在無法負荷工作才停止合作。

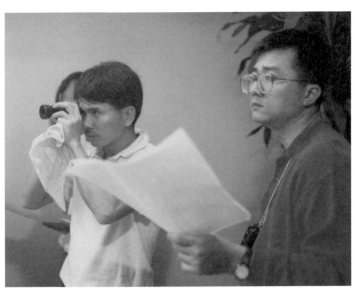

1986《小鎮醫生的愛情》左郭木盛，右導演邱銘誠

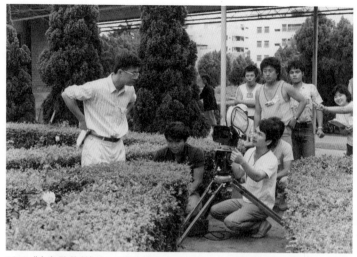

1987《白色酢漿草》左一導演邱銘誠、大助——、郭木盛與 Arriflex IIC 攝影機（掌機者）

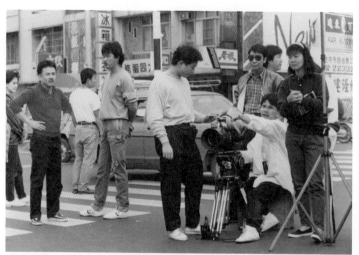

1989《風雨操場》左二劇務——（紅衣者）、左四燈光丁海德（牛仔褲白球鞋）、左五攝助——、左六導演金鰲勳（戴墨鏡藍夾克），右一副導——（長髮女），右二郭木盛與 Arriflex IIC 攝影機（掌機者）

1989《過河小卒》左三起副導演（藍上衣）、場務——、郭木盛與 Arriflex III 攝影機、滑翔機飛行員、導演金鰲勳、演員——、場務——、場務——、大助——

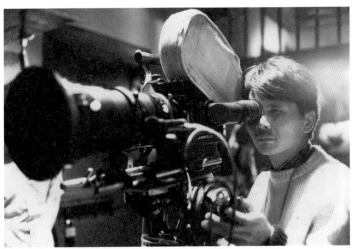

1990《我在死牢的日子》郭木盛與 Arriflex III 攝影機

即使已經開始擔綱製片重任，郭木盛仍以攝影為本業。1990 年，邱銘誠執導《我在死牢的日子》，很多主戲在牢房裡，和導演討論後， 郭木盛唯一的堅持是牢房的陳設一定要十分完美。美術組搭了牢房的景，但因預算有限，兩排牢房裡只有三間做了陳設，牆壁雖然漆上白色油漆，但塗抹不夠均勻，出現許多凹凸的瑕疵，他擔心側光一打，牆面會很難看，便要求把景改好再拍。牢房依郭木盛的要求做好陳設，再加上他用心打光，成果讓人以為劇組真的借到監獄牢房來拍攝。可惜的是，由於預算不足，這部片在基隆培德中學陳設的監獄會客室，美術不夠理想，郭木盛也只能勉強以現有的條件去執行拍攝。那一段時間他片約不斷，同年又拍了金鰲勳導演的《又見操場》，促成二人其後好幾部電影的合作。之後郭木盛受邀擔任陳耀圻導演的《明月幾時圓》攝影師，他和導演聊劇本時，想出一個有趣的拍法：把每個鏡頭的構圖先畫出來，拍攝時讓攝影機固定不動，而要求演員在景框範圍內走動。這和由攝影機去捕捉演員動作的做法完全不同，由於每個構圖都是精心設計過的，拍起來畫面很好看，也讓這部片產生了一種獨特的美感。這個不以攝影機運動來拍攝的方式是一個新鮮的嘗試，成果不錯，是郭木盛攝影職涯中一個獨特的經驗。

1990 年，郭木盛接拍香港導演午馬的《靈狐》；之後邱銘誠開拍由龍祥影業有限公司（簡稱龍祥）出品的《黃袍加身》，找他擔任製片兼攝影。當時台灣電影正是大環境最差的時候，有的影片票房只賣出幾

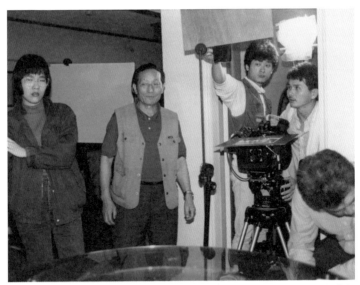

1991《明月幾時圓》左起助理導演——、燈光李亞東、燈助——、郭木盛與
Arriflex BL4 攝影機、導演陳耀圻

萬元，出資者不願投資太多，以免血本無歸，甚至
於負債累累。郭木盛常一人身兼二職，這是劇組的
節約之道。邱銘誠一邊展開前期籌備工作，一邊修
改劇本，但劇本一直沒改好，龍祥擔心申請到輔導
金卻來不及交片，便告知導演，如果來不及就先停
拍。後來郭木盛代表導演出面與龍祥協商，保證在
預算內如期交片，最後該片果然順利完工。龍祥老
闆王應祥對成果頗為滿意，之後邀請郭木盛到龍祥
任職，他雖習慣自由接戲，但眼見當時台灣電影市
場景氣低迷，拍片困難，進入龍祥倒還有機會繼續
拍電影，於是他成了電影上班族。那段期間，龍祥
跟電影相關的事務大多由他處理，除了處理電影製
作事務，也協助公司買賣影片。

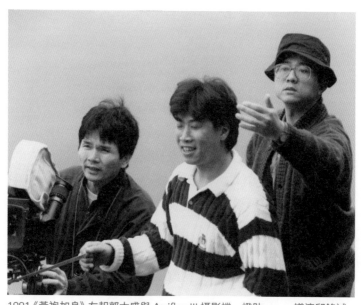

1991《黃袍加身》左起郭木盛與 Arriflex III 攝影機、燈助——、導演邱銘誠

1993 年，金鰲勳與中製廠合作開拍《想飛：傲空神
鷹》，郭木盛的製片能力受到重視，應邀擔任製片一
職。1996 年，龍祥邀請金鰲勳執導《超級班長》軍
教片，對打《報告班長》系列，為了節省製作成本，
郭木盛身兼製片與攝影，《超級班長》上映後票房很
好；隔年金鰲勳趁勝追擊，再拍系列之作《超級天
兵之機車班長》，郭木盛仍是製片兼攝影。1999 年，
他接拍吳宗憲執導的《神探兩個半》，是到目前為止
他擔任攝影師的最後一部作品。其實攝影和製片這
兩個工作都很吃重，但他入行從基層做起，歷經幾
十年電影製作的磨練，身兼製片與攝影的時候，他
在影片前期籌備時先把預算做好，並帶領一個執行
製片一起控管預算和工作進度。進入拍攝期後，他

就讓執行製片處理各項製片組的大小事，自己則專心攝影工作，待影片殺青後，他再繼續製片工作，緊盯後期製作與發行等事務。

1991 年到 2011 年之間，郭木盛以製片身份在龍祥拍了好幾部影片，例如由汪瑩執導、龍祥與中影公司合作卻未完成的《血染紅綢》，以及與中國大陸導演黃建新合作的《驗身》、吳子牛的《南京 1937》和戴瑋的《那一年在西藏》；台灣導演的作品則包括賴聲川的《飛俠阿達》、歐陽昇的《英雄向後轉》、尹力的《雲水謠》、林玉芬的《兇魅》等片。這期間，郭木盛也為其他電影公司擔任製片，包括劉怡明導演的《女湯》、汪惠齡導演的《我們結婚去》、錢人豪導演的《鈕扣人》。2006 年，他還首次與林玉芬聯合執導拍攝《美麗曼特寧》。

2011 年，郭木盛應邀擔任《殺手歐陽盆栽》的製片；2014 年再接拍王曉海執導的《騎跡》，這是他首次以製片身份參與數位電影的拍攝。其實郭木盛還在當攝影師的時候，數位攝影機剛出來，他認為機器還不是太穩定成熟，燈光應該要更講究，打亮一點、細一點，出來的影像效果才會好。但有些攝影師認為燈光可以減省，結果光影和層次感就不太夠，那時他對數位攝影便持保留態度。郭木盛是完全以底片拍攝的攝影師，成為製片以後，幾年幾部片拍下來，他終究要面對數位攝影。數位攝影機的發展與進步很快速，《騎跡》之後，2016 年，由馮凱執導的《神廚》和後來的電影製作都是數位攝影，他是製片，

對數位攝影的掌握也必須跟著與時俱進。他覺得現
在拍片，數位和底片時代比較，燈光的寬容度更大，
對製片而言，卻未必更省錢，但影片呈現出來的質
感是令人滿意的。2017年，郭木盛擔任監製拍攝《老
師你會不會回來》，這部片承載了他對電影主題、內
涵與形式的想法，也是新加坡 MM2 Asia 集團台灣
分公司滿滿額娛樂股份有限公司與他合作的開始，
之後滿滿額又陸續支持他拍攝王國燊導演的《絕世
情歌》、符昌鋒導演的《幻術》、新加坡導演梁智強
的《殺手撿到槍》，以及蘇皇銘執導的《靈語》。

郭木盛從燈光組、攝影組，到當上攝影師，冥冥之
中似乎都符合自己的規劃，而這些規劃也都實現了，
唯一的例外是他竟然當了製片。一路走來，郭木盛
對攝影始終交不出自己覺得滿意的作品，就某個角
度來看，那是他在那個時代看到許多電影票房慘敗，
有些電影公司成了一片公司，不支倒閉，有些則非
常辛苦地撐著，這些電影公司經營困難的情況，讓
他體悟到拍片應該多偏向商業票房考量，製作方面
能省就省。所以在當攝影師的時期，郭木盛幾乎只
使用基本器材拍攝，包括一部攝影機、五個鏡頭，
以及高台、軌道等基本場務器材；這麼多年來拍了
這麼多部片，他沒有加過其他器材。一拿到劇本，
郭木盛會先找出幾場重點或關鍵的戲，盡力要求拍
攝條件達到某個水準，到現場就用心好好拍，但為
了預算不超支，其他次要的戲，他常只求能過關就
好。另外也許是郭木盛不太有耐心的個性使然，他
也一直無意於電影桂冠，漫長的拍攝期間，有些時

候他難免就會鬆手。因此，他自覺在攝影上也許有
佳句，但較少有佳篇。如今郭木盛已屬資深製片，
久未掌機拍攝，但他一直都還是喜歡攝影工作，只
是偶然想起攝影的進退，卻仍在思索之途迷走。

攝影與製片，目標都是把影片拍好，但這兩個工作，
一個會花錢，一個要省錢，不免有所牴觸。郭木盛
覺得把劇本化為影像的攝影工作相對單純，把戲拍
好就好；但製片要管預算、進度和場景，人際方面
對外要談判，對內要與各部門溝通協調，還要擔負
照顧劇組成員安全與生活的責任，工作內容十分細
碎繁瑣。當攝影師時的火爆脾氣，早已在擔任製片
的過程中，一點一滴磨成更多的耐心與包容。郭木
盛入行至今五十多年，經歷的何止是老中青三代導
演，從攝影到製片，更是台灣電影圈罕見的跨越。
他認為讀小說，看畫展、攝影展，聆聽各種音樂培
養節奏感，都是攝影師自我進修的方式；而製片必
須掌握預算和進度，帳目不可含混，要能取得電影
公司的信任，並照顧好工作人員的生活和待遇，做
人處事要細心圓融。他相信拍電影一定要有興趣和
熱情，不然無以支撐這麼辛苦的工作。他認為不論
哪個部門的工作人員，拍片最重要的特質是反應要
快，因為就算事前規劃很完整，到了現場多少總會
有變數，每一次的妥善應變，累積下來就是屬於自
己的電影專業。

對郭木盛來說，電影是不停向前的人生，但他印象
最深刻、最喜歡的一件事，竟發生在早年攝影大助

時期。《汪洋中的一條船》原本有一場外景戲,被搬到中影攝影棚裡,變成了內景拍攝,劇組在攝影棚裡挖出一個游泳池,放了水,用幾部大電扇吹出風雨交加的颱風景象。大冬天裡,演員和工作人員一起下水,忘了泡在水裡多久,才完成好幾個很困難的鏡頭。電影從來就不是一個人可以做到的,大家為了同樣的目標而做的努力,有一種特殊的情感和難以言說的成就感,即使只是電影工作裡的小螺絲釘,但總是能夠感受到自己的力量,也看得到自己對電影的付出。

至今仍在電影線上的郭木盛,手中也還有一些未完成的夢想等待實現,日常生活中,他所思所想仍是電影的劇本、前置作業、拍攝、後製,以及發行上映等工作。他喜歡拍電影,也一直在拍電影。

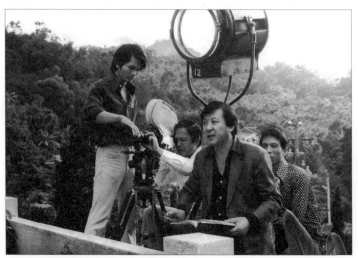

片名不詳,左起郭木盛、攝影賴成英、導演李行、燈助——

作品年表與入圍得獎紀錄

- 1978　笑笑小酒窩
　　　　（又名：愛情六點半，未上映）

- 1979　情奔
　　　　秋蓮

- 1980　七夕雨（又名：蘭花草）
　　　　愛情躲避球（又名：情探）
　　　　雨中鳥

- 1981　雲知道你是誰
　　　　又見春天
　　　　再會吧！東京
　　　　吾家有女初長成
　　　　（又名：佻皮俏冤家）

- 1982　痴情奇女子
　　　　殺人玫瑰
　　　　夜之女

- 1983　進攻要塞地
　　　　女學生與機關槍

- 1984　天天天亮
　　　　開車大吉

- 1986　小鎮醫生的愛情
　　　　精靈寶寶
　　　　（又名：殭屍怕怕）
　　　　（與林自榮合攝）

- 1987　白色酢漿草
　　　　魔鬼戰士（攝影兼製片）

- 1988　情與法

- 1989　風雨操場
　　　　過河小卒
　　　　老少五個半（製片）
　　　　刀瘟（製片）

- 1990　又見操場
　　　　我在死牢的日子
　　　　靈狐

- 1991　黃袍加身（攝影兼製片）
　　　　明月幾時圓

- 1993　想飛：傲空神鷹（製片）

- 1994　驗身（製片）
　　　　飛俠阿達（製片）

- 1995　南京 1937（製片）

- 1996　超級班長（攝影兼製片）

- 1997　超級天兵之機車班長
　　　　（攝影兼製片）
　　　　英雄向後轉（製片）

- 1999　神探兩個半
　　　　女湯（製片）

- 2001　我們結婚去（製片）

2006 美麗曼特寧（與林玉芬合導）
　　　雲水謠（製片）

2008 兇魅（製片）
　　　鈕扣人（製片）

2011 殺手歐陽盆栽（製片）
　　　那一年在西藏（又名：西藏往事）（製片）

2014 騎跡（台灣未上映）（製片）

2016 神廚（製片）

2017 老師你會不會回來（製片人）

2019 幻術（製片人）
　　　絕世情歌（製片）

2020 殺手撿到槍
　　　（又名：殺手不笨）（製片）

2021 靈語（製片人）

張展

Chang Chan

———————

1950 年出生於高雄鳳山的張展，祖籍為湖北省襄陽縣。他的父親是職業軍官，當年響應「十萬青年十萬軍」號召，投筆從戎，跟隨政府來台，母親曾在軍隊後勤經理處上班。張展在家排行第二，上有哥哥，一家四口住在陸軍官校對面的眷村黃埔新村，1951 年全家隨部隊北上遷移到台北成功新村。

張展記得小時候曾在眷村看過露天放映的「王哥柳哥」系列台語片、勞萊與哈台的默片和黃梅調電影《梁山伯與祝英台》（1963）。復興高中畢業後，他在新竹關東橋服兵役，休假時到新竹市區看《亂世佳人》、《大國民》（*Citizen Kane*, 1941）等片，這些電影都讓他印象深刻，沒想到日後竟然也參與電影製作，成了電影攝影師。退伍後，張展曾任職室內設計公司、台北電台電塔電網發射機房、太子廳夜總會總務經理及節目經理等工作，後來還到鶯歌從事磁磚製作，多樣化的工作內容充實了他的人生經歷，也成了日後創作的養分。他年輕時喜歡西洋音樂，曾經組織樂團擔任主唱，也曾和孟加、余光和陶曉清等廣播主持人在台北中山堂舉辦大型熱門音樂演唱會。

後來朋友邀張展一起去報考中影技術訓練班，考試分為攝影、燈光、剪接、錄音、沖印等五組，他估計沖印組較冷門，錄取率應較高而報考沖印組，果然一舉錄取。繳交六千元學費後，白天仍在鶯歌工作，下班後再趕到中影士林製片廠上課，當時技術訓練班同期的學員還包括陳國富、倪重華、呂俊銘

等人。1978 年，張展自技術訓練班結業，進入中影工作，先在沖印部門學習沖印技術，爾後前往大都沖印部門實習，一年後轉到中影燈光組工作，跟隨資深燈光師李亞東學習。他二十七歲入行，喜歡攝影，也追求攝影技術的進步，更認知到唯有加緊腳步學習、求知與突破，才能出類拔萃。燈光組工作之餘，張展另外拜師劇照師謝震乾（攝影師謝震隆之長兄）學習黑白平面攝影，對於反差、對比、暗房沖印和相紙放大等技巧深感興趣，收穫頗多。謝震乾曾經帶領學生到野柳等地實拍，以顯微攝影在海岸拍攝海床岩石，放大後的影像竟有如廣闊的沙漠，其中光影層次令張展十分驚艷，因而意識到劇照最能彰顯電影裡的戲劇張力，並吸引觀眾買票看電影。雖是平面攝影課程，但張展從中更加了解底片特性，而電影是動態攝影，學問更大，當時專書不多，張展勤跑書店，翻閱底片、攝影相關書籍，一站就是一整天，更努力吸收各類攝影機構造、鏡頭運用、光圈設定、膠片感光度與沖印等知識。

他深知「師父領進門，修行在個人」的道理，每個人的學習過程不同，但都有自己的功課要做，所以除了跟片拍攝，在工作中學習，他也常到中影所屬戲院看電影，有空的時候，經常從早場看到宵夜場，金馬影展期間也會去觀摩各國經典影片，勤做功課。他最喜歡今村昌平、黑澤明、小津安二郎等日本導演的作品，這幾位導演說故事的方法令他深深著迷，戲院就是他大量吸取電影養分的教室。此外，在實務中，他發現要把電影拍好，應該徹底了解各個部

門的工作內容，更需精通每一個拍攝環節，但現場工作忙碌不容發問，許多問題要靠自己摸索找答案。他細心觀察各組的工作情形，讓所有的電影從業者都成為自己的老師。

1979 年，張展擔任燈光助理，參與《天狼星》拍攝，該片攝影師為孫材肅。有一天，中影另一位攝影師張世軍來到《天狼星》拍攝現場，當面邀請張展參與《血濺冷鷹堡》攝影組工作，原來張世軍曾經默默觀察過他，覺得時機成熟而邀他參與攝影組工作。當時張展告知燈光師傅李亞東，說自己真心喜歡攝影，希望能轉調攝影組，師傅見他意志堅定，幫他向當時的技術組組長林贊庭說項，張展於是轉進攝影組工作。他覺得這是機運與緣分，但對於張世軍的賞識則心存感激。進入攝影組後，張展在 1980 年首次以攝影二助身份參與張世軍攝影的《血濺冷鷹堡》，當時工作內容包括攝影機組裝、架設、定位，以及換片等等。他在現場十分關注攝影師和導演的眼神，也會留意攝影大助的工作動向，揣摩他們下一個工作步驟，希望提早做出正確的反應，有些導演不試戲，所以技術人員更要全神貫注，察覺現場動靜，務必要比別人早一步知道接下來應該做什麼，才能快速而順利精準地完成拍攝。

之後，張展跟隨林贊庭、林文錦、林鴻鐘、陳坤厚、張惠恭、楊渭漢、李屏賓等攝影師拍攝多部劇情片。1983 年，他首次擔任攝影大助參與陳坤厚攝影的《兒子的大玩偶》，記得該片大膽嘗試以黑背景打

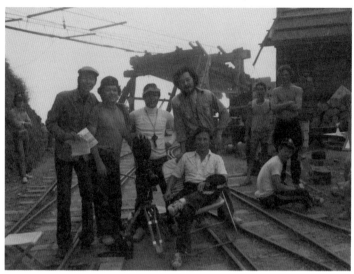

1980《血濺冷鷹堡》宜蘭太平山外景，左側前方左起導演金鰲勳、張展與Arriflex IIC 攝影機、攝影指導張世軍、翁岩生、閻崇聖（前坐者）

1981《辛亥雙十》左起楊渭漢、李屏賓、陳嘉謨、黃永順、張展（蹲者）、張惠恭、翁岩生（蹲坐者）、孫材肅、林文錦之子、呂俊銘、曾介圭、閻崇聖、林文錦之子

1981《皇天后土》左二起副導演宋福臨、二助張展、攝影孫材肅、大助李屏賓

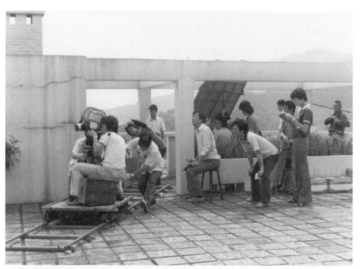

1981《龍的傳人》左一攝助張展（攝影機後）、左二攝影張惠恭（掌機者）、左六導演李行（坐板凳者）

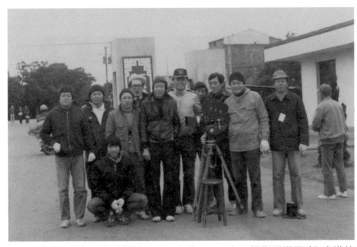

1982《動員令》左一攝助張展、左二大助——、左四攝影張世軍（內穿淺棕色高領上衣）、左六導演金鰲勳（黑色外套長褲）、右一燈光甄復興（腳下有電瓶）、右三製片陸伍（抽菸）

逆光來勾勒主體輪廓，強烈的光影反差讓背景暗部黑得更扎實，貼切地呈現出女主角家庭環境的貧困氛圍。當時美國油性柔光紙 F2 比較昂貴，張展到文具店買描圖磨砂紙來替代 F2，又自製鋁殼強光泡套筒，以細質鐵絲網加上磨砂紙，製造出柔光底蘊，獲得不錯的成效。其後他陸續擔任攝助拍了幾部片；1985 年，跟隨《我這樣過了一生》劇組到日本大阪、東京、神戶、橫濱等地拍攝，該片攝影是楊渭漢，燈光是李亞東，錄音是杜篤之，燈光助理是日本人。張展在工作之餘和日本工作人員時常交流，留下難忘的技術經驗和印象。對他而言，「一日為師，終生為父」，在中影跟著技術組師傅學習是一種傳承，不但傳承電影技術，也傳承倫理道德，之後更影響他把電影科系任教一事視為使命。

1987《那一年我們去看雪》紐約外景，張展與 Arriflex IIC 攝影機

1988《怨女》中影大棚內搭景，右一張展

1986 年，張展首次擔綱攝影師，拍攝楊德昌執導的《恐怖份子》，導演對電影的表現方式有自己的想法，又深諳技術，會事先畫好分鏡表，前景、背景、道具、陳設、光影反差比例等也都會先設定好。他明白電影攝影是服務導演，完成導演的需求，但同時也可以為自己創造機會，所以在開機前就都先做好準備，讓自己處於最佳狀態，不但腦、眼、心、手都要同時做出敏銳的反應，還要提早二秒到三秒去精準決斷，務求拍好每個鏡頭，完全沒有瑕疵地通過觀眾或影評人的檢驗。之後張展又跟隨《那一年我們去看雪》劇組赴紐約拍攝外景，在不同的文化中體驗不同的攝製經驗。1988 年，剪接師廖慶松首次執導《海水正藍》，張展和攝影指導閻崇聖以本片共同入圍第二十五屆金馬獎最佳攝影獎。這部片是中影第一次使用新購買的 HMI 燈光器材，對技術組來說，新的燈光器材帶來了新的打光體驗，並成為新舊世代交替改革的分野。

1994 年，張展再次與楊德昌導演合作《獨立時代》，並與黃岳泰、李龍禹、洪武秀共同入圍第三十一屆金馬獎最佳攝影獎。同年，香港導演何藩來台拍攝《罌粟》，指定由他擔任攝影師，並籌組台灣各組專業人員，場景在台北近郊的十分、瑞芳、平溪野人谷、林口台地等地，全片使用阿榮片廠的 Arriflex BL4 及 Arriflex III 攝影機雙機拍攝，後製則在大都沖印，這次港台合作拍攝是個難得的經驗，也很有收穫。

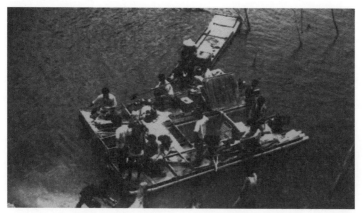

1997《忠仔》翡翠水庫外景，張展以 Arriflex BL4 攝影機在竹筏上拍攝落水鏡頭

　　1996 年，張展接拍張作驥導演的《忠仔》，劇組決定場景後，所有的技術任務便交由他執行。他精準捕捉了台灣底層人物八家將的生活樣貌，傳神地呈現出主角的困境與絕望。片中有幾場戲，他為了因應劇情而不斷更換攝影機拍攝，一天之內曾繁忙地使用了三部攝影機。首先，他坐在摩托車後座，手持 Arriflex IIC 側面拍攝主角忠仔蜿蜒急駛在下坡之字形的狹窄山徑小路上；之後他又以 Arriflex BL4 在翡翠水庫竹筏上拍攝忠仔落水的鏡頭；而 Arriflex III 則用來拍攝忠仔被殺，跌落到水裡的戲。當時他訂製了一個水底攝影沉箱，箱體三面使用不銹鋼材質，另一面是透明壓克力，頂端開口，底端是錐形體，綁上繩索，吊掛鐵塊。沉箱固定在兩艘竹筏中間前端，他屈身在狹隘的沉箱裡，手持 Arriflex III 攝影機，上下蹲拍忠仔落水當下的影像，以及忠仔在水面下浮沉的身影。這個鏡頭的攝影機運動很困難，

大助以跪姿在沉箱旁的竹筏上目測跟焦，一邊還要用氣罐清除透明壓克力內裡因呼吸而產生的霧氣與外側的水滴。該片演員多為素人，沒有演戲經驗，近距離特寫鏡頭容易干擾演員情緒，所以大多以中、遠景拍攝，但張展總是在心中預作準備，以便快速捕捉演員不確定方向的下一個動作。劇組把關渡平原一棟二層樓的房子陳設為主角的家，大部分日、夜內景主戲都在二樓進行，但四周鄰舍很難找到下燈的高角度，張展便決定在隔壁巷子搭設十一節高台，在高台上以四十五度斜角往下打燈，成為屋內的主光。有一場夜戲打的是月亮光，因為範圍較大，光的射程必須足夠，所以當時使用了 4K 和 2.5K 的聚光燈。張展用生命去拍攝每一個鏡頭，雖然過程頗為辛苦，但出色的攝影為他獲得了職涯的第一個獎項——第二屆中國珠海電影節飛龍獎最佳攝影，也因此展開他與張作驥長達十多年的合作。

1999 年，張作驥導演開拍《黑暗之光》，張展使用 Arriflex BL4 攝影機掌鏡，他跑到環河南路五金行購買平板推車，在推車上捆綁束帶（俗稱卡哩卡哩），妥善固定香爐腳架，再用六到八個沙包和鐵塊增加推車的重量，又把原來的小輪子換成氣胎大輪子，但沒有灌飽輪胎裡的空氣，避免輪子經過磁磚縫隙時發生輕微的跳動，也就不會在大銀幕上形成地震般的抖動。狹小的推車上，除了攝影機、腳架和攝影師，還要站一個攝影大助，張展用加長的木條固定在推車上，讓大助有立足之地以便跟焦，另一端則堆放沙包來維持平衡。此外，他特別要求推車的

場務以手腕和腳勁來控制力道，讓運鏡一氣呵成。有幾場戲，他用小石英燈架在場景上方，加上 F2 柔光紙來營造寫實光影氛圍。他認為電影是把假的事物拍成真的，所以鏡頭不能有瑕疵，必須精準順暢，不能讓觀影者找到缺失，才能跟著劇情進入電影情境之中。拍攝現場有許多資源和條件限制，也有很多細節需要注意和張羅，攝影師必須眼觀四面、耳聽八方，遇到問題就要想辦法解決，好讓拍攝工作順利進行，取得導演要求的畫面。《黑暗之光》完成後，獲得國內外多項大獎，張作驥接著邀請他拍攝《聖稜的星光》，這部十七集的電視劇全部場景都在雪霸國家公園，也首創國內將 Arriflex SR2 改成超 16mm 攝影機片門拍攝。劇集推出後深獲好評，張展與馬凱、張宜敏、彭德城於 2005 年共同獲得第四十一屆金鐘獎最佳攝影獎。

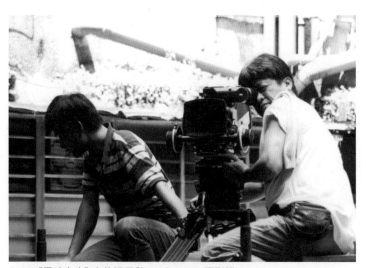

2000《黑暗之光》右為張展與 Arriflex BL4 攝影機

之後，張展與鄭有傑導演合作拍攝 16mm 短片《石碇的夏天》。該片是在二月天拍攝夏天的戲，他正苦思如何呈現夏天的意象，正好意外找到一隻死掉的蜻蜓，蜻蜓翅膀很完整，他把死蜻蜓立在溪中石頭上拍攝特寫，又在附近拍到小蝴蝶飛舞的畫面，加上鷺鷥飛翔、落溪覓食，以及晨曦、黃昏、山城等空鏡，再以低角度在鏡頭前的下方燃燒白蠟燭，營造出柏油路上海市蜃樓的景象，影片也就有了夏天的氣息。在石碇拍攝某一場戲時，建造中的雪山隧道附近有許多高大的石柱，上面是尚未完工的高速公路高架路面，他在屋裡內景透外拍到那些高聳的水泥柱，有意無意地在影片中記錄了當下的時代背景。

該片的天燈畫面亦然，當時的台北縣政府在平溪國中操場主辦天燈節，場面盛大，張展雖因重感冒身體不適，仍敬業地完成這個一鏡到底的鏡頭，冉冉升空的天燈在氤氳中十分美麗，作為影片結尾更有餘韻。張展認為攝影師要先詳讀劇本，深入了解故事發生的時代和季節，再來就是發揮創意詮釋場景；與導演溝通時，只要用心觀察，不用太多言語就能領會導演的想法。如果製作方面沒有太多資源，攝影師仍然要努力貢獻自己所學和本領，把現場控制好，讓攝影組在技術上領軍各部門。他知道攝影機一開機，記錄下來的就是作品的瞬間生命，也許，這是一個攝影師求生存的本能，但也常因此創造出自己的格局。

張展於 2003 年和吳米森導演合作拍攝《給我一支

貓》，有場戲是男主角和電視機裡的瘖啞女主播對手
演戲。電影的影格速率是每秒 24 格，電視畫面無法
與之同步，螢幕會出現不當的掃描線。技術上，電
視 PAL 系統是每秒 25 格，所以他就先把攝影機轉換
成每秒 25 格的速度，並且把電壓調到 50 赫茲的頻率，
以此拍攝電視螢幕上女主播的影像，如此就達到同
步效果，解決了掃描線干擾的問題。有一場下雨的
戲，由於是固定鏡頭，張展交由攝助掌鏡，他親自
去灑水製造雨景，因為他最清楚畫面裡雨水大小和
落點應該如何呈現，這是因為豐富的拍攝經驗，讓
他能夠隨機應變而取得最佳影像。另有一場戲，劇
組在西門町國賓戲院對面一棟紅磚透天厝三樓，從
室內透外拍攝，正好拍到國賓戲院《E.T. 外星人》(*E.T. the Extra-Terrestrial*, 1982) 的電影看板，影片不言而喻
地說明了故事所在的時間點和意象。導演設計的這
場戲，是讓原本在三樓紅磚小陽台的男主角穿牆而
出，緊接著從位於華山的鐵絲網裝置藝術中跑出來，
透過攝影技巧與蒙太奇 (montage) 剪接，觀眾看見
了主角神奇位移，這正是電影有趣迷人之處。

2008 年，張展接拍由張作驥監製、王金貴導演的《人
之島》，該片場景在蘭嶼，當地飛魚季在 6、7 月的颱
風季舉行，有限的預算和自然天候的變化讓拍攝面對
許多挑戰，但電影也終究完成了，蘭嶼的原始風光和
難得的颱風景象都留在影片裡，成為時代的記憶。他
認為不論劇情片或紀錄片，都是在寫歷史，把當時的
時空背景拍攝下來，便記錄了特定的年代和時間點，
這是電影所承載的時代記憶，獨特且珍貴。

累積多年實力後，張展在2010年以張作驥導演的《當愛來的時候》獲得第四十七屆金馬獎最佳攝影獎。該片主場景在台北市和平西路一棟老舊三層樓透天厝，主角家經營的餐廳則是在台北市西寧南路老國宅內，劇組在二樓整層廢棄的電子商城裡陳設出具有真實生活感的場景。張展仔細觀察場景，用心思考在有限的預算裡，因地制宜，運用最適當的方式來拍攝。他覺得在現場能夠用攝影機拍下眼睛所看到的一景一物，就是成功的影像，只要跟生活有關的事物，即使無法預先安排，但經過鏡頭設計所拍攝下來的，自然有一種生動的生活風貌，觀眾就能夠融入劇情，與主角同喜同悲。電影攝製時，節省時間就是節省金錢，在等待現場打光時，他會把握時間帶著攝影組到外面巷弄拍攝空鏡，以便提供給導演更多素材。

至於如何拍攝新演員或非職業演員，張展會在開拍前，經常帶著攝影機去試拍演員，讓他們逐漸習慣拍攝的狀態，慢慢在鏡頭前卸下心防；或是以遠距離拍攝，讓鏡頭捕捉演員最真實自然的神韻。張展認為塑造新演員的方法是以實景拍攝，讓攝影師在有限的場景中去捕捉演員最美好的狀態。拍攝現場總有許多突發狀況，攝影師需冷靜以對，掌控得宜，片場中的每分每秒都必須很專注，同時要顧及所有工作人員的情緒，才能順利完成每一個鏡頭。如果能比預定拍攝時間提早殺青，不但可以讓劇組早日進階後製，也可以有餘裕檢討、補救不足之處，所以張展總是盡力做好事前準備，希望讓拍攝快速完成。

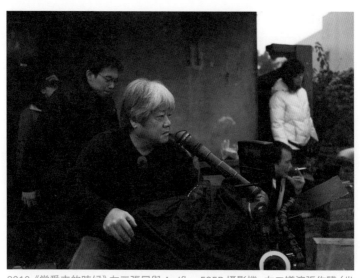

2010《當愛來的時候》左三張展與 Arriflex 535B 攝影機,右二導演張作驥(坐者抽煙)

身為攝影師,張展認為開機就成定局,因此拍攝前就要想好如何呈現劇本與導演風格,不能有任何差池或太大落差。攝影師的工作包括前期、拍攝和後期調光等等,唯有尊重各項技術專業,同心協力才能達到目標。他說電影從膠片到數位時代,兩者不同的只是記錄方式,拍攝原理其實一樣,打光要隨著劇情走,光影的反差比例設計要為影像感加分,攝影不能失誤或有瑕疵,這都是攝影的基本功。之前張展因為車禍受傷,導致身體常會抖動,攝助曾經很驚奇地說,張展拍攝時明明全身都會抖動,但畫面卻是穩定的,也許保持畫面穩定完美是他認定的攝影師天職,意志力讓手抖的他一直都不負使命,完美達陣。

一路走來，張展曾遭遇不少挫折，但都勇敢面對，認真修正調整，他認為一旦養成良好習慣，在工作環境裡自然可以從容自在。求好心切的他，自言沒有最滿意的作品，每一個鏡頭都想重來，經驗累積數十年後，回想起來往往覺得第一個鏡頭總是最好的，非關技術，而是感覺最自然。張展當年嚮往成為電影攝影技術人員，是因為看到前輩的專業精神與能力，以及運用攝影機為影片帶來的成就。另一方面，彼時的原始動力也是希望藉著攝影增長自己的見聞與知識，能同步跟上新時代和新資訊。他牢記過往工作的實務經驗，即時判斷情勢，並快速解決問題。他心裡很清楚，每一部片都是追求極限，攝影師要有下一部作品必須超越自己的決心，才能在競爭激烈的電影行業中持續前進。

2006年，張展自服務二十多年的中影退休，除了繼續投入攝影工作，也基於薪火相傳的理念，先後在國立台灣藝術大學電影學系和廣播電視學系、世新大學廣播電視電影學系、中州技術學院視訊傳播學系、文藻外語大學、國立台北藝術大學電影創作學系等大專院校教授攝影和燈光技術課程。他告訴熱愛電影的年輕人，電影這個行業永遠勝在學習與創新，學校有什麼器材就借來用，不要因為條件限制而放棄創意，沒有預算時就要學會割捨，以修改劇本或重新設計等方式來完成製作，入行後，學習以有限預算來創作，把磨練視為養分，就可以練就一身功夫。他以「青年創造時代，時代創造青年」來鼓勵年輕電影人，同時和他們共事學習以保長青之

道。除了熱心輔導青年導演張再興拍攝《覺悟的腳步》等三部影片，在擔任金馬獎、台北電影獎、金鐘獎評審時，也十分看重年輕人的潛力，不吝給予新導演、新演員得獎機會，對於堅持電影理想的各年代創作者也非常尊重。重視傳統與傳承的他，於2013年、2022年分別當選中華民國電影攝影協會第九屆、第十二屆理事長，除綜理會內業務，並舉辦「電影攝影研習營」，號召攝影師、燈光師及後期調光等業界專業技術人員擔任講師，以攝影實作課程指導電影相關科系學生，培育電影攝影專業人才，促進台灣電影發展。

電影的魔力是以故事記錄人生，張展在意的不是鏡頭外的鋒芒，而是銀幕裡的光。他受到影像的感動而熱愛電影，以身為電影攝影師為榮，認定一輩子只做攝影這件事，在開機當下所追求的真善美，也是他攝影人生始終如一的理想。

作品年表與入圍得獎紀錄

- 1986　恐怖份子

- 1988　海水正藍（與閻崇聖合攝）
 　　　※ 入圍第 25 屆
 　　　　金馬獎最佳攝影獎（與閻崇
 　　　　聖共同入圍）

- 1994　獨立時代
 　　　（與黃岳泰、李龍禹、洪武秀合攝）
 　　　※ 入圍第 31 屆
 　　　　金馬獎最佳攝影獎
 　　　　（與黃岳泰、李龍禹、洪武秀
 　　　　共同入圍）

 　　　罌粟

- 1997　忠仔
 　　　※ 獲得第 2 屆
 　　　　中國珠海電影節最佳攝影獎

 　　　報告班長 5：女兵報到

- 2000　黑暗之光
 　　　沙河悲歌

- 2003　小雨之歌
 　　　給我一支貓
 　　　尋找秋刀魚

- 2004　黑狗來了

- 2007　蝴蝶

- 2008　人之島

- 2010　當愛來的時候
 　　　※ 獲得第 47 屆
 　　　　金馬獎最佳攝影獎

李屏賓

Mark Lee Ping-Bing

———————

1954 年於屏東市出生的李屏賓，原籍為河南省封丘縣；父親是軍人，母親為家庭主婦，在五個兄弟姐妹中排行第三。小學三、四年級時，他在鳳山竹子搭的戲院裡看電影，《五毒白骨鞭》（1960）、《玉釵盟》（1963）是印象比較深刻的黑白港片，那時覺得電影像一個夢，跟著電影可以去到一個神奇而廣大的世界。而長大後，他的夢也很簡單，能夠參與電影就好。

基隆海專畢業後，李屏賓服兵役三年，退伍後短暫當過推銷員。1976 年報考中影第四期技術人員訓練班，以備取資格考上，便開始學習製片、化妝、攝影、燈光等電影基礎課程，授課的老師都是中影資深師傅，如攝影師林鴻鐘、化妝師李容身、製片石守勤等。訓練班上課四個月後結業，學員先實習半年，李屏賓被分派到《筧橋英烈傳》劇組擔任見習生，這是他第一次參與拍攝，工作包括鋪軌道、搬燈具、準備攝影器材等，但主要是排列與固定飛機模型，讓片中飛機畫面得以順利拍攝。同年年底，他與中影簽約，隔年年初即進入中影成為練習生，擔任攝助，除例行保養攝影器材、拍攝字幕外，觀看剪接和劇照沖洗，都是學習電影常識的機會。他跟隨過幾位中影資深攝影師學習，其中林鴻鐘給他最多電影攝影技術與精神的啟發。而他和楊渭漢等師兄弟之間，也經常討論攝影問題，彼此提供經驗。

助理時期，李屏賓曾經到韓國拍攝《香火》雪景。第一次碰到雪景，白色場景裡曝光方式很不一樣，

他發現在現場時，眼睛所看到的與拍攝所得到的畫面有所差別，就做了簡單的紀錄，從此養成書寫工作日誌的習慣。他記下當天拍攝的情況，日後看片便能以此檢討拍攝當時的技術處理是否得當，這是學習資源有限情況下的自我學習方式，也是精進攝影技術的重要基礎。擔任大助拍攝 1982 年上映的《苦戀》時，攝影師林鴻鐘讓他控制燈光，他覺得傳統打燈方式常只是一片亮，犧牲了一些很有生命力的自然光，相當可惜，所以他就試著讓燈光以比較真實自然的樣貌呈現出來，讓夜就是夜的感覺，並保留黑夜裡的細節，結果畫面有層次也有意境，影像感十分新穎，讓人眼睛一亮。這個嘗試後來成了中影上下兩代在攝影技術階段的分野。

1981 年，黃泰來執導的港片《飛刀又見飛刀》來台拍攝，因租借中影的器材而結識李屏賓；原來的攝影師劉鴻泉因故返回香港，便推薦李屏賓掌機，接續這部片的拍攝工作。他之前已有單獨拍攝紀錄片的經驗，這部劇情片雖然是陌生的香港劇組和並不熟悉的動作片，但他加倍專注，努力完成首次擔綱攝影師的任務。爾後他又接拍另一部動作港片《武之湛》，積累攝影經驗。1983 年，由張毅導演的《竹劍少年》，是李屏賓為中影拍攝的第一部劇情片，拍攝過程雖然困難重重，但他正面以對，視此為工作上的訓練和持續成長的養分。

1985 年，李屏賓與楊渭漢共同拍攝王童執導的《策馬入林》，該片主要場景大多在中影攝影棚內，搭景

時，他每天進到場景裡跟美術一起做舊，觀察色彩與質感的變化，同時也和場景培養感情。當時棚內打燈，大多是一百萬瓦起跳，他冒險嘗試只用十萬瓦燈光，把每個燈都打進場景裡，再用樹葉去遮，遮完以後，所看到的燈光都爆掉，效果就像天空一樣，雖是棚內的戲，看起來卻像是在外景拍攝，這是他對光的真實感與美感的追求。因為用燈不多，他打算採用大家不太敢用的 250 度柯達高感度底片；這款底片增加了感光度，同時也增加了噪點，對黑的表現力也不佳，但他與柯達公司和沖印廠做了幾次試驗後，找出這款底片的特性來取得最佳表現。後來他與楊渭漢以本片共同獲得第三十屆亞太影展最佳攝影獎，這部片的成功，讓他的攝影與燈光，成為此中先行者，開創出新的光影美學。

其實，對於電影的概念，李屏賓和錄音師杜篤之、剪接師廖慶松等人，在台灣新電影還沒開始，就已經有了自我革命，希望在電影技術上做一些調整和創新嘗試，剛好新電影出現，因緣際會給了他們發揮的機會。新一代導演說故事的方式比較著意於內容，不太喜歡傳統燈光的表現形式，他們認為資深攝影師比較不容易溝通，因此中影的攝影大助漸漸獲得青睞，成為新電影攝影師的首選。

也是在 1985 年，李屏賓首次與侯孝賢導演合作拍攝《童年往事》，他回想自己的青少年時代，思索著如何把當時生活裡那些幽暗的印象，經由底片呈現出來。他決定不用專業的大燈，只用兩、三個基本的

HMI 燈，並以生活中 40 瓦、60 瓦、100 瓦的燈泡作為主要光源。影片拍完後，他心中不免忐忑，擔心太寫實的光影不被接受，但 1986 年 9 月 23 日《紐約時報》（*The New York Times*）刊登了一篇紐約影展（New York Film Festival）的影評，對該片攝影讚譽有加，文章是這麼寫的：「《童年往事》的攝影非常有效地在簡潔的日常中累積了一種強大的論述。這是一部不做作且大多時候看來平淡的電影，卻不時閃過意料之外的情感深度。」受國際肯定這是動人的攝影，給了他很大的助力，也支撐他持續往新方向發展。

李屏賓覺得不論是電影的表現方式、看待事情的角度或觀點，侯孝賢都不同於一般人。在《童年往事》的拍片過程中，他從侯孝賢的言語中，意識到可以嘗試用光與畫面去感覺現場所有的人事物，以及環境裡的種種細節，更了解到拍片不是只拍攝人物或劇情，而是要以鏡頭語言和畫面留白，提供給觀眾更多的想像空間。他向侯孝賢學習很多，也深受影響，兩人理念相契，成為很好的工作夥伴，並展開長達三十年的合作。對他而言，新電影的意義是在當時的氣氛裡，他們以思想觀念和電影做了新的結合，產生了全新的電影敘事和不同的影像美學。

1988 年，他接拍港片《江湖接班人》，在台拍外景，後來與劇組回香港繼續拍攝，緊接著又留在香港接拍《飆城》，只是影片還需一週的時間才能殺青，中影便以外借時間已屆為理由，催促他立刻返台上班。

雙方協調未果，他便於電話中辭職，離開任職十一年的中影，意外地在香港展開另一段電影職涯。他在香港陸續與袁和平、文雋、許鞍華、張之亮等多位導演合作，拍過動作片、武俠片、文藝片等許多不同類型的電影，鍛鍊出更強大的攝影能力，又快又準，也對電影的認識、技巧及態度有了新的體驗和領悟。這段時期，他除了自覺回頭無路，眼見香港電影的快節奏和高效率，心想只有更努力，讓自己擁有更優越的競爭力，才能在沒有人緣地緣的陌生環境裡出人頭地，然而廣東話不會聽不會說，劇本只能看懂一半，只好盡力琢磨，咬牙苦撐。好在他以無比的專注和更快速的反應，用比別人少的資源，拍出一樣或更佳的效果，終於在香港影壇站穩腳步，工作不輟。

李屏賓在工作中觀察香港電影，看見許多現象：他們的主創人員以時薪計算，時間就是金錢，劇組的速度與整體效率是精準控制預算的關鍵。電影圈的競爭壓力很大，當你不能好好投入工作，現實就是立刻會被取代；只是香港拍片量大，被炒魷魚的人很快就可以在其他劇組上工，銜接無礙，因此可以不斷累積拍片經驗。與台灣相較，香港電影比較有制度，電影從業人員的工作模式與待遇比較好，最重要的是他們有一種天馬行空卻鍥而不捨的精神與態度。通常在籌備期間，攝影師就開始進組參與，有時導演或劇本裡所談的內容彷彿不可能拍成，但大家會不擇手段讓劇本裡的構想執行出來，並設法豐富影片內容，如此一來，拍攝的過程本身也變得

十分緊湊精彩。當時在台灣則很少有人會談及那些不可能拍攝的部分，遇到難以跨越的關卡，直覺反應就是修改劇本或刪除那場戲，放棄某些其實有可能企及的創意。這是台港兩地在電影生態與文化上的差異，他剛好有機會跨越且親身體驗了。

1993年，李屏賓再與侯孝賢合作《戲夢人生》，導演要求影片要更寫實，拍攝時李屏賓幾乎不打燈，唯一的光源是從閩南式老宅的天窗玻璃射進來的光。這次他嘗試改變《童年往事》和《戀戀風塵》那種「彩色黑白片」的光影模式，實驗性地在鏡頭前配了一些不同顏色的濾鏡，豐富影片的色彩，並且用菸草色的濾鏡來統一整部片的調性和感覺。而私下以柔焦處理木頭家具粗糙邊緣的作法，是對導演善意的欺瞞，目的是為了取得更好的影像效果。他甚至開始移動鏡頭來拍攝，雖然導演最後並沒有採用任何移動的鏡頭，但對他而言，這就是攝影上的改變。

1995年，李屏賓首次與王家衛合作《墮落天使》，杜可風先拍了一半，他則拍了後面的一半。拍完後，他前往王小棣導演劇組拍攝《飛天》，未能應《墮落天使》劇組的要求回去補拍，因此未掛名攝影師，名字被放在片尾的工作人員之中，但此事並未影響他與王家衛日後的合作。

到了1998年的《海上花》，因為李屏賓與侯孝賢長期合作，彼此很有默契，影像交由他全權處理，他在創作上獲得了更大的自由度。導演希望這部片有油畫的質感，人拿著油燈，走到哪裡，光就到哪裡，

1996《太平天國》外景，左一李屏賓

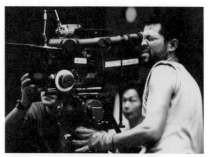

1999《心動》拍攝現場，右一李屏賓

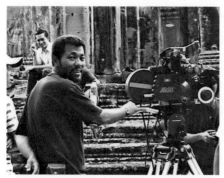

2000《花樣年華》柬埔寨暹粒市吳哥窟外景，左三李屏賓

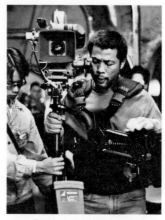

2001《千禧曼波》拍攝現場，右李屏賓

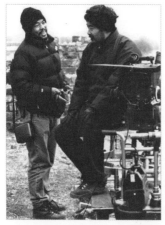

2003《小城之春》外景，左李屏賓

2007《父子》外景，左李屏賓

還要在幽微的燈光下，看得到絲綢衣服的細節與燈光的反射效果。他幾經嘗試，除了減少燈光，還加上一些舞台專用的燈光紙，營造出「華麗寫實」的效果，非常符合影片調性。

2000 年，法國籍越南裔導演陳英雄邀請李屏賓拍攝《夏天的滋味》，這是他第一次跨出港台電影圈，面向更廣大的世界。雖然文化與生活上的語言不同，但電影工作主要是以光影來溝通，片場常出現的語詞不難懂，因此他與導演和劇組溝通無礙。他在現場運用佈景裡的顏色去反光，產生一種淡淡的環境光影，雖然不是主要光源，卻可以把這個環境光影帶到演員的衣服上或臉上，形成一種豐富的色彩感。同年王家衛開拍《花樣年華》，原來的攝影師杜可風因家人生病而停工，但坎城影展開幕在即，必須趕工才來得及參加，他便臨危受命，接手拍攝。影片完成後，攝影成績斐然，他與杜可風共同掛名攝影，獲得許多獎項。他早年驚艷於《末代皇帝》中的色彩與光影，後來慢慢體悟到，其實不論預算如何，攝影的創意可以賦予影片一種獨特的感覺與色彩。這個自己體悟出來的電影觀念，對他影響深遠，在《花樣年華》裡，他進一步印證了透過攝影所創造出來的色彩感與氣質，正是這部片不同於其他的魅力所在。

2001 年，李屏賓和侯孝賢以《千禧曼波》迎接數位時代和千禧年的到來。數位初來乍到，大家對於數位色彩有許多想像空間，這部片雖然以底片拍攝，

但閃爍的日光燈、螢光燈、LED 黑燈管，甚至於女主角手上的爆米花都成為拍攝光源。李屏賓拍攝時完全跟著感覺走，有時失焦，就自己移動去把焦點找回來，因而創造了一種迷離而詩意的氛圍。2003年，他第一次與中國大陸導演合作，拍攝田壯壯執導的《小城之春》。他定調本片為「彩色黑白片」，片中光影猶如中國山水畫，看似簡單，但暗部細節卻擁有豐富的層次感，氣韻優美有深意。同年，李屏賓首次與法國導演吉爾‧布都（Gilles Bourdos）合作《白色謀殺案》（*Inquiétudes*），他在白色的場景裡，只以現場的物品與素材來創作影片的色彩，例如利用現場雜誌內頁的彩色油墨，為演員臉部增加色彩，效果極佳。另有一場戲，男主角瘋狂砸東西，現場有很多水藍色的大垃圾袋，他把燈打到垃圾袋上，藍色的光到處反射到家具上，呈現出狂亂的影像感，十分貼近主角的心理狀態。導演默默觀察後，以「地景藝術家」來形容他的攝影藝術。

2004 年，女演員徐靜蕾首執導演筒拍攝《一個陌生女子的來信》，李屏賓受邀擔任攝影師。殺青當天拍攝最後一個鏡頭時，跟焦器壞了，他臨機應變，建議把焦點固定在攝影機最後停止的位置，定焦在小窗裡小女孩的臉上，拍攝效果很完美。但後來跟焦器修好了，導演重拍，剪接時為求安全，採用重拍那個有焦點的鏡頭，但感覺就不太一樣了。這件事說明了他經驗老道，現場應變能力強，不但可以解決問題，更能為影片加分。2006 年，行定勳執導《春之雪》，這是李屏賓首次與日本導演合作。現場

燈光很多，但他並不想打燈，又礙於該片的日本燈
光師很資深，不方便立刻否決燈光，左思右想後，
他請燈光組準備一些鏡子，大燈打到鏡子再折射回
來現場，產生很多小光，就變成他想要的真實感；
還有一場暴風雨的戲，攝影棚的燈光打了一半，他
覺得燈光已經足夠便喊停，大家雖然覺得奇怪，但
還是尊重攝影師的想法。後來這部片讓他獲得了第
二十九回日本電影學院獎優秀攝影賞。拍攝時，他
要求推軌員「像風一樣慢慢推過來」，沒有目的，
隨意地推。從事二十多年推軌工作的推軌員頓時發
現，生平第一次自己可以和這台軌道車一起跳舞，
發生感情。風一樣自由地推軌，只是李屏賓想跟著
感覺走，卻意外地為一個平凡的幕後工作人員日復
一日的工作，創造了前所未有的樂趣。

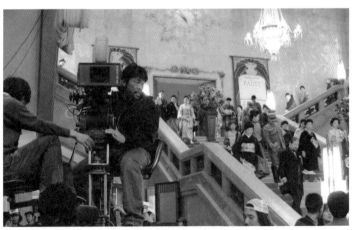

2006《春之雪》拍攝現場，左二李屏賓

2007 年，李屏賓與姜文導演合作《太陽照常升起》，
因為燈用得少，現場挪出很多空間讓演員行走活動，

攝影機的自由度也變高，更有利於捕捉鏡頭。這部
片在甘肅酒泉沙漠拍攝，劇本原本的設定是晴天，
拍攝時卻遇到一年一次下雪的天氣，劇組還在猶豫
是否暫停，但他告訴導演，不要辜負老天送來的機
會，於是太陽、沙漠、下雪、雪融都被拍了下來，
豐富了影片的內涵。同年他接拍滕華濤導演的《心
中有鬼》，除了運用廚房道具燈，營造出冷藍的鬼屋
氣氛，片中女鬼每次出場時，畫面都有一種顆粒感，
這是他利用痱子粉與清潔劑在現場做出來的效果，
並未使用特效處理。在他的光影裡，這部片沒有特
效、沒有嚇人的聲音，卻能夠成功營造出鬼片的氣
氛，也因此讓他得到當年金馬獎最佳攝影獎。

2008 年，李屏賓與吉爾・布都再度合作《今生，緣
未了》（*Afterwards*），他想像著演員的走位來佈光，
演員果然被他精心佈置的光色所吸引，自動進入其
中。這部片有很多夜景，但他覺得平常電影裡的夜
景都不太真實，如果使用日光片，會跟我們眼睛所
見相近，便提出希望全片使用日光片拍攝，業界人
士覺得這作法前所未有，風險太大，但導演興奮地
支持他的大膽嘗試。後來李屏賓只在現場做一些燈
光的調整，後期沖印則照一般底片正常處理，出來
的效果非常好，受到很多讚賞。經過這次冒險，他
相信只有影片本身可以解釋他的嘗試是否有意義，
只是從拍攝到影片沖印出來，中間需要漫長的等待
和忍耐，他只能自己孤獨承擔。同年李屏賓拍攝侯
孝賢的《紅氣球》，他知道有些演員在現場沒看見燈
光，就會覺得自己沒有光彩，於是在拍攝前特別告

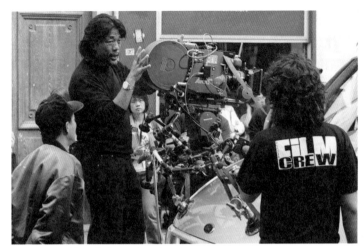

2008《紅氣球》巴黎外景，左二李屏賓

知女主角茱麗葉 • 畢諾許（Juliette Binoche），這部
片她將看不見燈光，女主角有些擔心，請她朋友到
現場來看監看器，確認她的影像 OK 才放下心來。
其實他總是會在拍攝過程裡做好準備，讓演員不必
顧慮是否有燈，而能夠更自由的表演。

2010 年，陳英雄導演拍攝改編自村上春樹小說的
《挪威的森林》，導演當時對數位攝影很驚艷，要求
李屏賓使用 Thomson Viper 數位攝影機拍攝，這部片
就成了他與數位攝影的第一次相遇。這部攝影機是
黑白觀景窗，外接監看器的影像模擬了底片的綠色；
機器很容易發熱，一個鏡頭拍完就會變得很燙，日
本助理在攝影機旁邊綁上塑膠冰袋，但還是熱，冰
塊一下子就化成水。這部片很多場景在棚內拍攝，
讓他見識到日本攝影棚工藝的厲害，活生生的植物
放進攝影棚，拍起來就很真實，只是日本燈光的打

法比較制式，需要花比較多時間溝通與修改。由於
Thomson Viper 攝影機看不到正確的顏色，李屏賓就
去買了一部 Panasonic 的傻瓜相機架在鏡頭上，拍攝
的位置跟攝影機鏡頭差不多，每個鏡頭他都用這台
小相機拍起來，以備後期調光時，可以還原現場的
光色，即使不標準，也起碼有一個接近的參考值。
有一天他用一個小隨身碟把相機拍下來的影像帶去
調光室放映，影像非常漂亮，導演要的膚色色調
（skin tone）在大銀幕上光很透，質感特別好。這
次的經驗讓他體會到光最重要，光好，用什麼機器
拍都好，否則就算是一流的攝影機也無濟於事。他
對數位攝影的緊張感也自此釋懷，並且清楚意識到，
攝影的重點在於鏡頭運動和如何打光，而不是使用
數位或是底片攝影機。

李屏賓是底片的擁護者，當時他覺得數位影像文化
累積還不夠，表現力不足，很多光與美學細節都表
現不好。但他注意到有新的感光元件研發出來，所
有攝影機都必須跟這家公司購買感光元件的版權。
之後該公司推出新的攝影機，他測試後發現這款攝
影機的細膩度跟光色的表現力很好，覺得不必再繞
圈子去試別的數位攝影機，因此從 2014 年的《寒蟬
效應》開始，他便使用該款攝影機至今。他認為數
位攝影機是模仿底片的功能，應該是由數位攝影機
來配合攝影師，而不是由攝影師去適應數位攝影機。
雖說數位攝影在曝光值 800 度的時候是最優秀的呈
現，但其實裡面還有許多空間可以讓攝影師去嘗試。
當時他心中還不是很想數位化，便以這款機器最低

的曝光值 200 度，打最簡單、最厚重的光，增加色溫去拍攝，結果後製公司還以為這是底片拍的，連器材公司都認不出這是他們的機器拍攝出來的效果。

李屏賓獲譽為「光影詩人」，至今拍了近百部電影，和許多國內外導演合作，跑遍世界各地，現在仍然在攝影線上。除了攝影作品獲得很多電影獎項之外，2007 年，在挪威奧斯陸舉辦的南方電影節（Films from the South），頒給他特別榮譽獎，他特地帶著母親前往領獎。2008 年，他獲頒第十二屆國家文藝獎；2009 年，有部以他為主角的紀錄片《乘著光影的旅行》上映；2016 年至 2020 年，他擔任台北電影節主席，並多次在金馬電影學院和電影大師課傳承授課；2021 年底，他接下台北金馬影展執行委員會主席的重任；2022 年冬天，他出版傳記《光，帶我走向遠方》，以這本書記錄自己的工作與生命歷程。四十多年來，他都在電影裡，當年那個做著電影夢的青年，應該想不到，電影真的成為他的人生，而且帶他走了那麼遠。

2015《失孤》外景，左二李屏賓（戴墨鏡）

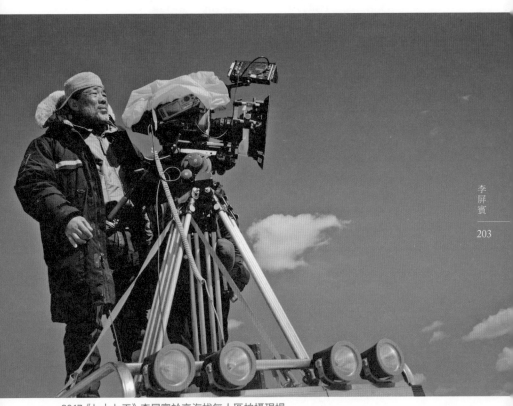

2017《七十七天》李屏賓於高海拔無人區拍攝現場

作品年表與入圍得獎紀錄

1981 飛刀又見飛刀

1982 武之湛
（又名：武之湛舍利子）

1983 竹劍少年

1984 單車與我

1985 策馬入林
（與楊渭漢合攝）
※ 獲得第 30 屆
亞太影展最佳攝影獎
（與楊渭漢共同得獎）

童年往事
※ 獲得第 3 屆
電影欣賞最佳攝影獎

陽春老爸

1986 戀戀風塵
※ 獲得 1987 年第 9 屆
法國南特影展最佳攝影獎

1987 黑皮與白牙
稻草人
※ 入圍第 24 屆
金馬獎最佳攝影獎
※ 入圍 1988 年第 33 屆
亞太影展最佳攝影獎

1988 江湖接班人
飆城
老師，有問題

1989 魯冰花
※ 入圍第 34 屆
亞太影展最佳攝影獎

1989 人海孤雄（又名：人海孤鴻）
壯志豪情

1990 洗黑錢

1991 上海假期
中華警花（與張海合攝）

1992 阿呆
告別紫禁城

1993 戲夢人生
※ 獲得第 30 屆
金馬獎最佳攝影獎

功夫皇帝 II 萬夫莫敵
（又名：方世玉續集）

1994 野店
詠春
天與地

1995 摩登共和國
墮落天使（未掛名攝影）
仙樂飄飄
女人四十
※ 獲得第 32 屆
金馬獎最佳攝影獎

海根

1996 太平天國
南國再見，南國
（與陳懷恩合攝）

飛天
廢話小說

1998 俠盜正傳
（又名：義膽忠魂）
海上花
半生緣
※ 入圍第 17 屆
香港電影金像獎最佳攝影獎

1999 熱血最強
心動
※ 入圍第 36 屆
金馬獎最佳攝影獎

2000 花樣年華
（與杜可風合攝）
※ 獲得第 53 屆
坎城電影節技術特別獎
（與杜可風、張叔平共同得獎）
※ 獲得第 45 屆
亞太影展最佳攝影獎
※ 獲得 2001 年第 67 屆
紐約影評人協會最佳攝影獎
※ 獲得 2001 年第 36 屆
美國國家影評人協會
最佳攝影獎
※ 獲得 2001 年第 1 屆
華語電影傳媒大獎最佳攝影獎
※ 獲得 2001 年第 3 屆
村聲電影票選最佳攝影獎
※ 獲得 2002 年第 8 屆
克羅魯迪斯獎最佳攝影獎
※ 入圍 2001 年第 22 屆
波士頓影評人協會最佳攝影獎
※ 入圍 2001 年第 20 屆
香港電影金像獎最佳攝影獎
※ 入圍 2001 年第 27 屆
洛杉磯影評人協會最佳攝影獎
※ 入圍 2001 年第 6 屆
線上電影與電視協會
最佳攝影獎
※ 入圍 2002 年第 15 屆
芝加哥影評人協會最佳攝影獎
※ 獲得第 37 屆金馬獎最佳攝影獎

2000 夏天的滋味
※ 入圍 2002 年第 8 屆
克羅魯迪斯獎最佳攝影獎

2001 地久天長
千禧曼波
※ 獲得第 38 屆
金馬獎最佳攝影獎

2002 想飛
幽靈人間 2：鬼味人間
五月八月

2003 白色謀殺案
情牽一線
小城之春
二人三足

2005 珈琲時光
※ 入圍 2005 年第 7 屆
村聲電影票選最佳攝影獎
最好的時光
※ 入圍第 42 屆
金馬獎最佳攝影獎
※ 入圍 2006 年第 1 屆
獨立連線影評人票選最佳攝影

2006 春之雪
※ 獲得第 29 屆
日本電影學院金像獎優秀攝影賞
愛麗絲的鏡子
一個陌生女子的來信
※ 獲得第 6 屆
亞洲影評人協會（奈派克獎）
最佳攝影獎
※ 獲得 2005 年第 25 屆
中國電影金雞獎最佳攝影獎

2007 父子
※ 入圍第 43 屆
　金馬獎最佳攝影獎
※ 入圍 2007 年第 26 屆
　香港電影金像獎最佳攝影獎

不能說的‧祕密
幻遊傳
太陽照常升起
　（與趙非、楊濤合攝）
※ 獲得 2008 年第 9 屆
　中國長春電影節最佳攝影獎
　（與趙非共同得獎）
※ 獲得 2008 年第 10 屆
　亞洲影評人協會
　（奈派克獎）最佳攝影獎
※ 入圍第 1 屆
　亞太電影大獎最佳攝影獎

心中有鬼
※ 獲得第 44 屆
　金馬獎最佳攝影獎

2008 紅氣球
※ 獲得第 4 屆
　墨西哥蒙特雷國際電影節
　最佳攝影獎
※ 入圍第 43 屆
　美國國家影評人協會
　最佳攝影獎
※ 入圍 2009 年
　國際影迷協會最佳攝影獎

今生，緣未了
親密

2009 岐路天堂
紐約我愛你（姜文導演段）
兩天兩夜
殺人犯

2010 空氣人形
戀愛通告

2010 軌道
挪威的森林
※ 獲得 2011 年第 5 屆
　亞洲電影大獎最佳攝影獎
※ 入圍 2011 年第 5 屆
　亞太電影大獎最佳攝影成就獎

2011 那一年在西藏（又名：西藏往事）

2012 痞子英雄首部曲：全面開戰
愛
※ 入圍第 11 屆
　中國長春電影節最佳攝影獎

印象雷諾瓦
※ 入圍 2014 年
　美國攝影師協會聚光燈獎
※ 入圍 2014 年第 39 屆
　法國凱薩電影獎最佳攝影獎

畫壁

2013 天台

2014 寒蟬效應
※ 入圍第 51 屆金馬獎
　最佳攝影獎

2015 有一個地方只有我們知道
※ 獲得第 3 屆
　中英電影節最佳攝影獎

刺客聶隱娘
※ 獲得第 52 屆
　金馬獎最佳攝影獎
※ 獲得第 9 屆
　亞太電影大獎最佳攝影獎
※ 獲得 2016 年第 10 屆
　亞洲電影大獎最佳攝影獎
※ 獲得 2016 年第 13 屆
　國際影迷協會最佳攝影獎

2015
※ 入圍第 5 屆
喬治亞影評人協會最佳攝影獎
※ 入圍第 14 屆
舊金山影評人協會最佳攝影獎
※ 入圍第 10 屆
獨立連線影評人票選
最佳攝影獎
※ 入圍第 36 屆
國際攝影師電影節（馬納基兄弟）
金攝影機 300 獎
※ 入圍第 19 屆
線上影評人協會最佳攝影獎
※ 入圍 2016 年第 22 屆
克羅魯迪斯獎最佳攝影獎
※ 入圍 2016 年
國際線上電影獎最佳攝影獎

剩者為王
失孤
※ 入圍第 30 屆
中國電影金雞獎最佳攝影獎
※ 入圍 2016 年第 13 屆
長春電影節最佳攝影獎

我是女王

2016　長江圖
※ 獲得第 66 屆
柏林影展傑出藝術貢獻銀熊獎
※ 獲得第 53 屆
金馬獎最佳攝影獎
※ 獲得第 58 屆
亞太影展最佳攝影獎
※ 獲得第 10 屆
亞太電影大獎評審團大獎
※ 獲得 2017 年第 9 屆
漢米爾頓幕後英雄盛典年獎
最佳攝影獎

愛是永恆

2017　相愛相親
※ 入圍 2018 年第 37 屆
香港電影金像獎最佳攝影獎

多情動物
七十七天
※ 入圍第 9 屆
澳門國際電影節最佳攝影獎

2018　後來的我們

2019　在流放地（又名：夜以繼夜）
大約在冬季
尋找長著獠牙和鬍鬚的她

2020　莫爾道嘎
※ 獲得第 38 屆
伊朗曙光旬國際電影節傑出成就
最佳攝影獎
※ 獲得第 6 屆
中加國際電影節最佳攝影獎
※ 獲得第 10 屆
溫哥華華語電影節最佳攝影獎
※ 入圍第 13 屆
澳門國際電影節最佳攝影獎

2022　操場

2023　川流不熄
（原名：前往振興的葬禮）

尚未上映　被我弄丟兩次的你
上下來去
虎視眈眈
雲邊有個小賣部
SOLO（片名暫定）

李
屏
賓

207

奇妙的旅程

後記

這是一趟豐沛奇妙的旅程，能夠訪問到陳坤厚、陳武雄、邱耀湖、張惠恭、陳嘉謨、楊渭漢、廖本榕、郭木盛、張展、李屏賓這十位攝影師，現在想起來都還覺得很不可思議。

邀請攝影師回憶幾十年前的工作細節是一件辛苦又為難的事情，為此我先盡力做好訪問前的準備工作，包括看片、抄錄片頭片尾演職員字幕、尋找相關資料、草擬訪問大綱等，這些事情花了將近一年的時間，第一個訪問才終於在 2019 年底開始。美麗的淡水是第一次約訪之地，攝影師對於我的訪問感到驚訝，也有點疑惑記錄十位攝影師會是怎麼樣的任務，能否順利完成？但他還是答應受訪了。還記得那天結束工作，我看著海邊的晚霞，鼓勵自己說，好的開始就是成功的一半。

沒想到不久之後，新冠疫情來襲，訪問工作和整個世界一樣，面對了前所未有的嚴峻考驗。疫情最嚴

重的時間，大家不敢自由外出，餐廳、咖啡廳禁止內用，我根本無法約訪見面。雖然電話訪問也可以聊很多，但總覺得唯有面對面坐下來，訪問才更踏實。更何況作品年表和工作照需要面對面確認與辨認，以便記下片名、人名、地點或小故事，這麼需要互動的訪問，非見面無法完成。礙於疫情攪局，未能約訪時，我只能力求鎮定，靜心準備訪問資料，並祈禱著疫情趕快過去。後來疫情趨緩，咖啡廳雖然陸續開放，仍有社交距離、隔板與戴口罩的規定，不甚方便，但很幸運地，攝影師們和我一起克服了各種困難，在這百年一遇的疫情難關裡，完成了所有訪問。

本來我預計每位攝影師約訪二次，每次二至三小時，但後來因為要釐清的電影經歷、作品和工作照圖說實在太多，這四年來，總約訪次數高達七十多次，即時通訊問答也不可勝數。這整件事讓我深深體認，我面對的是攝影師們長達一甲子的電影歲月，他們自 1960 年代陸續入行，從基層助理做起，直到擔綱攝影大任，每一部片都有無數的攝影工作細節可以聊，而見面的時間永遠不夠。

除了疫情的干擾，約訪也有各種情況。有位攝影師工作行程滿檔，我想盡辦法到他會出現的場合等待，在他萬分忙碌的當下，匆匆遞交約訪資料。一年後，我非常驚喜地接到他同意受訪的消息，並迅速完成訪問；又過了一年，他百忙之中抽出時間確認稿件和工作照，這份慎重對待台灣電影史的心意，令我

感動不已。還有一位攝影師告知他將進行兩個手術，要我二個月後再約他；很高興見面時他已恢復健康，我們聊了好幾次，談到當年拍攝情形，他的眼中總是閃現出光彩，一如其他攝影師們，即使事過境遷幾十年，攝影仍然在他們心裡記掛著，屬於他們燦然有光的電影青春也彷彿沒有走遠。

有位攝影師，當年工作太繁忙，一直沒有機會看自己拍過的電影，五十多年後，因為「島嶼江湖：武俠在台灣」影展，他才終於在大銀幕前看到，他的孩子們也才明白，原來當年經常不在家的一家之主，是個拍電影的人。聊起前塵往事，攝影師們有快樂、有成就，我很榮幸有機會受到這種快樂的感染；當然，他們難免也有心酸或心痛的回憶，我靜靜地聽著，想像那種辛苦與痛苦，並感謝他們願意相信我，讓我知曉即使電影是最愛，也有黯淡艱難的時刻。攝影師各有特質，作品繽紛多彩，然而屬於大銀幕以外的故事，還有幕後的個人心境，能在四、五十年後分享出來，我很珍惜，也希望能把他們的攝影之路好好記錄下來，不負初心。

進一步了解攝影師如何克服環境與器材設備的種種限制，拍下某個令人驚豔的鏡頭，我們就明白以攝影為天職的人，專注、盡責、堅持與創新的精神，正是他們可以一直站在攝影機後面的原因。當時他們為劇組帶來能量，讓拍攝工作順利進行，現在則是經由記憶的回溯，把這股能量傳遞給我們。更具體的是，他們分享了自己的電影人生，並熱心地找

出多達二千張的早年工作照片，耐心協助辨認。這些工作照是那個年代的電影軌跡，意義非凡，我有幸親睹，除了部分使用在本書中，我也力勸他們捐給國家電影及視聽文化中心予以妥善典藏，為台灣電影留下彌足珍貴的文化資產。

本書以攝影師訪問為基礎來撰寫文稿，作品年表收錄的影片以劇情長片為主。通常電影製作完成到發行上映，大約會有一年到二年的時間差，本書作品年表以台灣上映時間為準則，但《中華民國電影片上映總目》所載影片上映年份從 1949 年開始，止於 1982 年，其後影片的上映時間紀錄，分散在其他書籍或報章雜誌中，查證耗時，實在難以周全。電影史裡的影片資料，理應力求縝密詳實，除了影人口述，還需有交叉比對的功課，以及劇照、工作照和各種文獻紀錄佐證，基礎資料的建設難度高且工程浩大，台灣電影史的無數資料仍遺落在茫茫影片與影人經歷中，還有大量的空白待補。本書只是一個篇章，影片相關證據會不斷出土，永遠修正不完，本書但求盡力而為，疏漏之處尚祈各方指正，也期盼有更多有志之士加入台灣電影史建設與研究的行列。

另外，多年來攝影師在台灣電影裡掛名的情形頗為混亂，原因不一而足。在某些時期，掛名攝影指導或攝影並未掌機拍攝，而實際掌機也可能在不同影片的演職員表中，出現攝影指導或攝影這二種職稱。有時這是攝影師提拔攝影大助的美意，給予攝影職

稱有助於大助早日獲得擔綱攝影師的機會；有時掌機就是直接掛上攝影的職稱而已。除此，偶爾會出現燈光師與攝影師一起掛名攝影的情形，或許這是劇組認為燈光師對攝影助力很多，但影展並未設立最佳燈光獎項，與攝影師一起報名，如果入圍或得獎，便可一起分享榮耀；但有時可能是其他不得而知的原因，讓燈光師也與攝影一起掛名。本書作品年表為攝影師實際掌機拍攝之影片，佐證的資料包括影片片頭或片尾字幕，或是相關文獻書籍。攝影師偶會出現實際拍攝卻沒有掛名的情形，但攝影師在訪談中，能清楚說明當時拍攝情況，即使缺乏相關資料佐證，本書也予以收錄其作品於年表中。

訪問過程中，我總覺得攝影師有些記憶像是一個線頭，由他們連結出去的人、事、物，都是釐清或還原那個年代電影歷史脈絡的重要線索，循線走去，應該會找出一些真相。時間一直是口述訪問的壓力，本書原本計劃納入臺製張瑞林、聯邦周業興和自由接片的葉清標和賀用正等人，但這幾年多方打聽後，卻得知他們已經過世；另有多位攝影師失聯，無法約訪，殊為可惜。而中製為三大公營片廠之一，從1949 年遷台之後，大約製作了二十多部影片，但因該廠歷史未有系統性的整理，影片資料不全，加上時間不夠，本書未能收錄該廠攝影師訪問成果，希望日後有機會增補。

電影製作十分複雜，攝影的專業技術非一般人可以理解，本書出版面世，希望內容正確且淺顯易懂，

因此文稿完成後，我請託攝影師協助審稿，他們也不厭其煩，多次往返指正。本書能夠順利出版，完全是攝影師們的功勞，除了感謝他們，如今回想起來，過程中真正讓我最有感觸而抱歉的是，攝影師的訪問大多只能在咖啡廳，甚至於午後人潮較少的百貨公司小吃街進行。我在聽打逐字稿時，錄音檔裡不時會傳出人聲、杯盤碰撞聲、車聲等日常之音，好在攝影師們都很體諒，即使訪問場地不太理想，也無礙我們談論攝影這個熱血話題。此情此景很電影，我在心裡默默把它們當成經典畫面來為自己加油打氣。

四年來，大家各自經歷著人生的起伏，而幾十回奔走訪問，路途上的風景人情，成了我此行意外而美好的收穫。疫情慢慢遠離，很幸運的是大家都平安度過了，但人生無常，2023 年，2 月中旬攝影師張展先生因病辭世，製片家沙榮峰先生親筆簽名授權聯邦工作照後於 11 月初安詳離開我們，未能讓他們看到本書，深感遺憾。

這一路上得以如此靠近電影最迷人的部分──攝影，我自覺無比幸運，謝謝攝影師們、國家文化藝術基金會與台北市文化局的支持；謝謝書林出版有限公司願意出版這本書，以及編輯劉純瑀專業細心的協助；在此也特別感謝始終相陪相助的薛惠玲、凌孝於、陳奕君、莊雅珊；還有曹承佑先生和他的《搖滾芭比》帶給我的勇氣和力量；謝謝所有關心本書的朋友們，謝謝電影一直都在我的生命裡。

感謝名單

受訪攝影師
（依出生年排序）

陳坤厚先生

陳武雄先生

邱耀湖先生

張惠恭先生

陳嘉謨先生

楊渭漢先生

廖本榕先生

郭木盛先生

張　展先生

李屏賓先生

圖片授權
（依姓氏筆畫排序）

王雲霖先生

余貞燕女士

吳瀅伶女士

李屏賓先生

李康生先生

沙正華女士

沙榮峰先生

林婉馨女士

徐　楓女士

張作驥先生

張宗祐先生

張議平先生

郭木盛先生

陳坤厚先生

陳武雄先生

廖芳儀女士

褚明仁先生

趙芫禎女士

盧美惠女士

蘇嘉鈺先生

中影股份有限公司

李行工作室有限公司

汯呄霖電影有限公司

城市國際電影公司

張作驥電影工作室有限公司

麥田電影有限公司

湯臣電影事業股份有限公司

學者股份有限公司

聯邦影業有限公司

提供相關資料與協助
（依姓氏筆畫排序）

古廣源先生

由緒如女士

呂俊銘先生

李仲豪先生

李亞梅女士

李佩昌先生

沈汝亮先生　　　　　傅惠慧女士
沈瑞源先生　　　　　曾月英女士
沙韻希洛女士　　　　游千慧女士
林文錦先生　　　　　黃念慈女士
林希瑜女士　　　　　黃庭輔先生
林依依女士　　　　　楊宏達先生
林盈志先生　　　　　楊芸蘋女士
林添貴先生　　　　　楊雯娟女士
林揮英先生　　　　　葉聰利先生
林錦鶴女士　　　　　劉欣玟女士
林鴻鐘先生　　　　　劉博文先生
林贊庭先生　　　　　蔡晏珊女士
邵立群先生　　　　　鄭元慈女士
施建宇先生　　　　　賴成英先生
洪慶雲先生　　　　　謝麗華女士
胡亭羽女士　　　　　鍾純玉女士
柯衣凡先生　　　　　鍾國華先生
倪重華先生　　　　　魏蓓蕾女士
夏漢英女士　　　　　譚義鏵先生
袁慶國先生
馬玉霞女士　　　　　中華民國電影攝影協會
張小虹女士　　　　　六合法律事務所
張宜敏先生　　　　　台北市電影戲劇業職業工會
梁永秀女士　　　　　和鼎民商專業律師事務所
陳志軒先生
陳麗玉女士
陳麗萍女士

參考書目

梁良,《中華民國電影影片上映總目》(上、下),台北市,中華民國電影圖書館出版部,1984 年。

余如季總編輯,《台灣省電影製片廠影片總目錄》(上、下),台中市,台灣省電影製片廠,1984 年。

慶祝中影三十年籌備會,《中影三十年紀念特刊》,台北市,真善美電影雜誌社,1984 年。

《國防部中國電影製片廠》,1985 年 9 月 25 日。

焦雄屏,《焦雄屏看電影——台港系列》,台北市,三三書坊,1985 年。

焦雄屏,《台灣新電影》,台北市,時報文化,1988 年。

焦雄屏著,《台港電影中的作者與類型》,台北市,遠流出版事業股份有限公司,1991 年。

黃寯蘭主編,《當代港台電影:一九八八——一九九二(上冊)》,台北市,時報文化出版企業股份有限公司,1992 年。

黃寯蘭主編,《當代港台電影:一九八八——一九九二(下冊)》,台北市,時報文化出版企業股份有限公司,1992 年。

焦雄屏,《改變歷史的五年:國聯電影研究》,台北市,萬象圖書股份有限公司,1993 年。

陳儒修,《台灣新電影研究:台灣新電影的歷史文化經驗》,台北市,萬象圖書股份有限公司,1993 年。

中影四十特刊籌備小組,《中影四十年紀念特刊》,台北市,中央電影事業股份有限公司,1994 年。

陳永豐等編輯,《電影之愛:從電影會議到電影年》,台北市,行政院新聞局,1994 年。

盧非易主編,《台灣電影影片生產統計 附:送檢影片暨短片片目(1949-1993)》(上、下),台北市,行政院新聞局、中華民國電影年執委會,1994 年。

盧非易主編,《台灣送檢影片暨短片片目(1949-1994)》,台北市,行政院新聞局、中華民國電影年執委會,1994 年。

沙榮峰，《繽紛電影四十春:沙榮峰回憶錄》，台北市，財團法人國家電影資料館，1994 年。

《中製六十》（無版權資訊，中製廠建廠於 1935 年，六十年慶應為 1995 年）

黃建業著，《楊德昌電影研究──台灣新電影的知性思辨家》，台北市，遠流出版事業股份有限公司，1995 年。

國家電影資料館本國電影史研究小組，《歷史的腳蹤:台影五十年》，台北市，財團法人國家電影資料館，1996 年。

邱順清，《中央電影公司簡介》，台北市，中央電影事業股份有限公司，1997 年。

敖琴芬，《回顧與展望 邁向新紀元 開創新未來 中影 1998 經典特刊》，台北市，中央電影事業股份有限公司，1998 年。

盧非易，《台灣電影:政治、經濟、美學 (1949-1994)》，台北市，遠流出版事業股份有限公司，1998 年。

黃仁編著，《胡金銓的世界》，台北市，亞太圖書出版社，1999 年。

華慧英，《捕捉影像的人──華慧英攝影步途五十年》，台北市，遠流出版事業股份有限公司，2000 年。

譯者林志明、吳珮慈、謝忠道、黃建宏、王派彰、柳永皓、陳素麗、林晏夙，《侯孝賢》，台北市，財團法人國家電影資料館，2000 年。

黃仁，《聯邦電影時代》，台北市，財團法人國家電影資料館，2001 年。

宇業熒，《璀璨光影歲月:中央電影公司紀事》，台北市，中央電影事業股份有限公司，2002 年。

焦雄屏，《台灣電影 90 新新浪潮》，台北市，麥田出版，城邦文化發行，2002 年。

李亞梅總編輯、陳嘉蔚主編，《台灣新電影二十年》，台北市，台北金馬影展執行委員會，2002 年。

聞天祥，《光影定格──蔡明亮的心靈場域》，台北市，麥田出版，恆星國際文化，2002 年。

林贊庭，《台灣電影攝影技術發展概述 1945-1970》，台北市，行政院文化建設委員會、財團法人國家電影資料館，2003 年。

葉龍彥，《八○年代臺灣電影史》，新竹市，新竹影像博物館，2003 年。

喬瓊恩，《半世紀電影情》，台北市，澤峰科技股份有限公司，2004 年。（總策劃王重正）

盧非易，《台灣送檢影片暨短片片目 1949-1994》，台北市，行政院新聞局、中華民國電影年執委會，2005 年。

龔弘口述，龔天傑整理，《影塵回憶錄》，台北市，皇冠文化出版有限公司，2005 年。

張曾澤，《預備，開麥拉!》，台北市，亞太圖書出版社，2005 年。

沙榮峰，《沙榮峰回憶錄暨圖文資料彙編》，台北市，財團法人國家電影資料館，2006 年。

黃建業等作，《楊德昌——台灣對世界電影史的貢獻》，台北市，躍昇文化事業有限公司，2007 年。

梁秉鈞等作，《胡金銓的藝術世界》，台北市，躍昇文化事業有限公司，2007 年。

李屏賓，《光影詩人——李屏賓》，台北市，田園城市文化事業有限公司，2009 年。

姜秀瓊、關本良，《乘著光影旅行的故事》，台北市，大雁出版基地，2010 年。

鄭秉泓著，《台灣電影愛與死》，台北市，書林出版有限公司，2010 年。

唐明珠、薛惠玲主編，《台灣有影：台影新聞片中的電影》，台北市，財團法人國家電影資料館，2012 年。

張靚蓓，《龔弘：中影十年記圖文資料彙編》，台北市，文化部，2012 年。

葉月瑜、戴樂為，《台灣電影百年漂流：楊德昌、侯孝賢、李安、蔡明亮》，台北市，書林出版有限公司，2016 年。

童一寧、陳煒智，《台灣新電影推手 明驥》，台北市，財團法人國家電影中心，2017 年。

唐明珠，《台中光影紀事——這些人那些事》，臺中市，財團法人臺中市影視發展基金會，2018 年。

林文錦，《掌鏡人生：金馬獎攝影師林文錦自傳，見證 1950-1980 年代台灣電影發展史》，台北市，時報文化出版企業股份有限公司，2020 年。

陳武雄主編，《電影攝影會訊》，中華民國電影攝影協會，2002 年 - 2021 年。

譚以諾、林松輝、陳潔曜、汪俊彥、陳亭聿、孫松榮、謝以萱、Yawi Yukex、林怡秀、孫世鐸、王萬睿、王念英、李翔齡、林木材作；林松輝、孫松榮主編，《未來的光陰：給台灣新電影四十年的備忘錄》，台北市，害喜影音綜藝有限公司，2022 年。

是電影，也是人生：1970-1990 年的台灣電影攝影師 / 唐明珠 編著.
－ 一版 . － 台北市：書林出版有限公司 , 2023.12
面；　公分 . － (電影苑；F36)
ISBN 978-626-7193-62-4(平裝)
1.CST: 電影攝影 2.CST: 攝影師 3.CST: 台灣傳記
987.4　　　　　　　　　　　　　　　　　112020994

電影苑 F36

是電影，也是人生：1970-1990 年的台灣電影攝影師
Filming Life: Portraits of Ten Taiwanese Cinematographers, 1970-1990

編　著　者	唐明珠
審　　　稿	陳坤厚、陳武雄、邱耀湖、張惠恭、陳嘉謨
	楊渭漢、廖本榕、郭木盛、張　展、李屏賓
編　　　輯	劉純瑀
校　　　對	薛惠玲、凌孝於、莊雅珊、王美齡
美 術 設 計	陳奕君
平 面 攝 影	薛惠玲、薛建軒
資 料 查 證	薛惠玲、李怡芳、莊雅珊、王美齡
法 務 協 力	凌孝於
出　版　者	書林出版有限公司
	100 台北市羅斯福路四段 60 號 3 樓
	Tel (02) 2368-4938・2365-8617 / Fax (02) 2368-8929・2363-6630
台北書林書店	106 台北市新生南路三段 88 號 2 樓之 5 / Tel (02) 2365-8617
學 校 業 務 部	Tel (02) 2368-7226・(04) 2376-3799・(07) 229-0300
經 銷 業 務 部	Tel (02) 2368-4938
發　行　人	蘇正隆
郵　　　撥	15743873・書林出版有限公司
網　　　址	http://www.bookman.com.tw
經 銷 代 理	紅螞蟻圖書有限公司
	台北市內湖區舊宗路二段 121 巷 19 號
	電話 02-27953656(代表號) / 傳真 02-27954100
登　記　證	局版臺業字第一八三一號
出 版 日 期	2023 年 12 月一版初刷
定　　　價	400 元
I　S　B　N	978-626-7193-62-4